독일이 사랑한 천재들

독일이 사랑한 천재들

괴테에서 바그너까지

초판 1쇄 발행 2018년 7월 20일

지은이 조성관
펴낸이 정차임
펴낸곳 도서출판 열대림
출판등록 2003년 6월 4일 제313-2003-202호
주소 서울시 영등포구 선유서로 43, 2-1005
전화 02-332-1212
팩스 02-332-2111
이메일 yoldaerim@naver.com

ISBN 978-89-90989-66-6 03600

ⓒ 조성관, 2018

이 도서의 국립중앙도서관 출판예정도서목록(CIP)은 서지정보유통지원시스
템 홈페이지(http://seoji.nl.go.kr)와 국가자료공동목록시스템(http://www.
nl.go.kr/kolisnet)에서 이용하실 수 있습니다. (CIP제어번호: CIP2018018623)

괴테에서 바그너까지

독일이 사랑한 천재들

조성관 지음

열대림

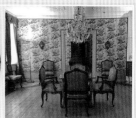

차례

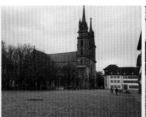
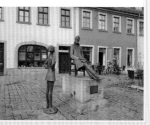

헤세, 자연과 사랑

바그너, 오페라의 거장

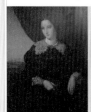

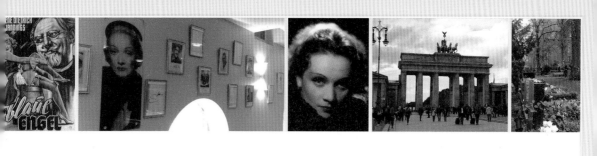

디트리히, 푸른 천사

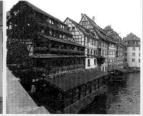

머리말

독자들은 궁금해할 것이다. 왜 천재 시리즈 8권은 '도시'가 아니고 '나라'일까?

《파리가 사랑한 천재들》을 쓰면서 다음은 독일 도시로 가자고 잠정적으로 정했다. 파리에서 만난 천재 10명의 삶 속에 나이테처럼 아로새겨진 역사적 사건들의 대부분이 독일과 깊은 관련이 있었다. 프랑스와 독일의 관계사(史)는 유럽사를 뛰어넘어 세계사에 기록되는 대사건들이다.

그런 파리의 천재들을 탐구했으니 독일로 이동하는 것은 자연스러운 수순이었다. 사실, 천재의 관점이 아닌 세계사적 관점에서도 독일을 다룰 시점이 무르익었다. 그 동안 체코, 영국, 러시아, 프랑스, 오스트리아를 거쳤으니 유럽 대륙에서는 이제 독일의 내면(內面)과 마주해야 할 때가 된 것이다.

21세기 세계 경제는 3극화(極化) 체제가 굳어져 가는 추세다. 세계는 미국 경제, 한·중·일 동아시아 경제, 유럽 경제 3개 축으로 움직인다. 유럽 경제를 굴러가게 하는 엔진이 도이칠란트다. 1·2차 세계대전 패

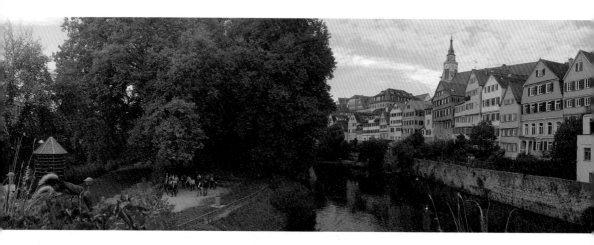

네카르 강 다리에서 바
라본 튀빙겐 전경

전의 잿더미에서 라인 강의 기적을 이룬 나라, 천문학적인 통일 비용을
감당하고도 여전히 국민소득 순위에서 최상위를 유지하는 나라, 민주
제를 받아들인 국가들의 경제가 하락세에 있는 가운데 정치와 경제가
쌍두마차로 질주하는 나라, 독일. 불과 150년 만에 2류 국가에서 세계
초일류 국가로 우뚝 선 독일은 과연 어떤 나라이고, 독일인의 정신세계
를 형성하는 사상과 철학은 무엇일까?

그렇게 독일로 정하고 처음에는 관습적으로 독일의 수도 베를린을
떠올렸다. 독일연방공화국(BRD)의 수도이고 독일에서 가장 큰 도시이
니 당연한 연상작용이었다. 영어로 된 베를린 책을 사서 베를린에서 주
로 활동한 인물들을 찾아보았다. 훔볼트, 브레히트, 디트리히 등이 후
보군에 올랐다. 아쉽게도, 한국 독자들에게 친숙한 인물이 많이 보이지
않았다. 고민에 빠졌다.

이뿐만이 아니었다. 베를린은 결정적인 하자가 있었다. 베를린으로
할 경우, 독일을 대표하는 문호 요한 볼프강 괴테가 빠지게 된다. 괴테
는 1778년 여행으로 베를린 땅을 한 번 밟아본 적이 있을 뿐이다. 사실
상 베를린과 아무런 인연이 없다고 봐도 무방하다.

괴테를 다루지 않고 독일을 이야기한다? 그건 독일을 다루지 않는 것이나 마찬가지다. 왜 그런가. 영국, 프랑스, 이탈리아, 독일 4개국을 대표하는 인물을 한 명씩 선정한다면 누가 될까? 영국은 셰익스피어, 프랑스는 나폴레옹(혹은 위고), 이탈리아는 단테가 될 것이다. 그렇다면 독일은? 독일은 단연코 괴테다. 서울 남산에 있는 독일문화원 이름이 '괴테 인스티튜트'인 것을 봐도 알 수 있다.

괴테를 기준점으로 놓고 다시 원점에서 생각했다. 괴테 인생에서 중요한 두 도시가 프랑크푸르트와 바이마르다. 프랑크푸르트는 고향이고, 바이마르는 제2의 고향이다. 그렇다면 두 도시 중 어디를 선택해야 하나. 프랑크푸르트나 바이마르 한 곳을 택할 경우 다른 천재들은 그물을 숭숭 빠져나가는 물고기 신세가 될 것이었다. 고민이 깊어졌다.

독일을 어찌할 것인가. 독일이 통일 국가를 이룬 것은 1871년 보불전쟁 때다. 독일을 통일한 프로이센은 제2제국을 선포했다. 그 전까지 독일은 수십 개의 공국(公國)으로 나뉘어진 지리멸렬한 상태가 이어지며 유럽에서 2류 국가 신세를 면치 못했다. 이런 상황은 국경을 맞댄 프랑스와 극명하게 대비된다. 프랑스 파리는 강력한 절대왕정 속에서 중앙집권적인 국제도시로 발돋움하며 세계 각국의 인물들을 진공청소기처럼 빨아들였다. 하지만 독일의 뮌헨, 베를린, 라이프치히, 프랑크푸르트 등은 다른 종교적·역사적 전통 속에서 독자적인 문화를 형성했다. 신·구교 종교전쟁인 30년전쟁 이후 베를린과 라이프치히는 루터교, 뮌헨과 프랑크푸르트는 가톨릭교의 영향 아래 놓였다. 독일을 대표하는 축제를 꼽으라면 누구나 맥주 축제인 옥토버페스트를 말할 것이다. 옥토버페스트는 술 마시며 웃고 떠들고 노래하는 축제다. 한마디로, 욕망의 분출이다. 절제와 금욕을 중시하는 루터교에서는 상상조차 할 수 없다.

이어령 선생을 찾아가 자문을 구했다. 이 선생은 오래 전부터 천재 시리즈 집필을 포함해 나의 저술 작업을 전폭적으로 응원해 준 사람이다. 이 선생은 독일의 경우 괴테 한 사람으로 하는 게 어떻겠느냐고 제안했다. 독일의 역사적 특성상 런던이나 파리처럼 한 도시로 묶는 게 불가능하다는 것을 누구보다 잘 알기에 하는 말이었다. 사실, 괴테의 경우는 워낙 흔적을 남긴 곳이 많아 괴테만으로 책 한 권을 쓰고도 남았다. 솔직히, 독일의 경우 예외적으로 괴테 한 사람으로 승부를 걸어볼까 하는 마음도 살짝 일었다.

그러나 천재 시리즈 제8권을 기다리는 독자들을 생각하면 내 마음대로 할 수도 없는 노릇이었다. 독자들은 동일한 공간에서 각기 다른 시대를 살며 창조적인 업적을 남긴 다양한 천재들의 삶을 따라가고 싶어한다.

인물 선정을 다시 해야 했다. 우선 반드시 들어가야 할 인물을 골랐다. 괴테 외에 철학자 프리드리히 니체, 작가 헤르만 헤세, 작곡가 리하

프랑크푸르트
뢰머 광장

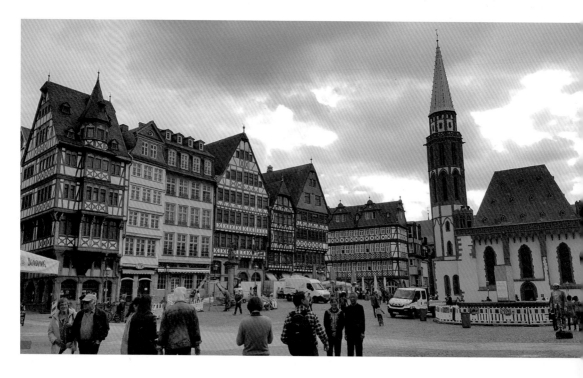

르트 바그너였다. 괴테, 니체, 헤세 3
인은 구태여 여기서 선정 이유를 밝
히지 않아도 독자들이 충분히 동의
할 것으로 사료된다. 프리드리히 실
러는 처음부터 제외했다. 실러의 경
우, 괴테와 활동 공간과 시대가 상당
부분 중첩되었다.

　독자들 중에 조금 의아하게 생각
할 수도 있는 사람이 바로 바그너
다. 이 지점에서 논란의 작곡가 바그
너를 선정한 이유를 짤막하게나마 밝히고 넘어가야 한다. 바그너는 19
세기나 21세기나 여전히 호불호가 분명하게 갈리는 인물이다. 19세기
전통을 중시하는 음악가들은 바그너의 종합예술적인 극음악 형태를
몹시 불편해했다. 여기에 바그너의 과격하고 급진적인 정치 성향이 덧
붙여져 그에 대한 거부반응이 강했다. 바그너의 등장으로 독일 음악계
는 양분되었다. 바흐와 멘델스존으로부터 이어내려온 전통과 순수음
악을 중시하는 브람스 파, 그리고 새로운 극음악 형태를 추구하는 바
그너 파. 이런 맥락에서 지금도 유럽 음악계에서는 바그너 음악에 대한
거부의 흐름이 분명 존재한다. 그럼에도 브람스가 아닌 바그너를 선택
한 이유는 명료하다. 바그너는 혁신적이고 창의적인 발상과 끝없는 도
전으로 음악의 지평을 확장시킨 사람이다. 이 대목은 누구나 인정한
다. 어느 시대나 새로운 도전을 한다는 것은 전통과 맞서 싸우는 일이
다. 잡음이 생기고 시끄러울 수밖에 없다. 바그너의 시도로 인해 20세
기 인류는 새로운 음악 세계를 접할 수 있었다. 바그너는 도시가 사랑
한 천재 시리즈의 기획 의도에 딱 맞는 인물이었다.

괴테, 니체, 헤세, 바그너 4인을 확정한 뒤 관련 책들을 사들여 연구를 해나갔다. 한 사람씩 연구가 끝나면 그의 생애에서 반드시 가봐야 할 도시들을 독일 지도 위에 하나씩 점으로 표시해 나갔다. 그 점들이 독일 중부에서 남부와 동부까지 광범위하게 분포되었다. 괴테와 니체와 헤세와 바그너는 반드시 다뤄야 한다. 결국, 독일의 경우 도시라는 그물로 천재들을 건져올릴 수 없었다. '도시'가 아닌 '나라'로 갈 수밖에.《독일이 사랑한 천재들》이 탄생한 배경이다.

문제는 니체, 헤세, 바그너 세 사람도 모두 베를린과 인연이 없었다는 점이다. 베를린을 넣지 않고서《독일이 사랑한 천재들》을 쓴다면 얼마나 우스꽝스러워지겠는가. 1990년 독일 통일 이후 국제사회에서 베를린의 위상은 나날이 높아지고 있는 것이 현실이다. 문화예술 분야에서도 베를린은 지금 2차 세계대전 직후의 뉴욕처럼 세계 각국의 인재들을 끌어들이고 있다. 반드시 베를린을 포함시켜야 했다. 베를린 기행을 하려면 베를린을 대표할 만한 상징적인 인물을 찾아야 한다. 세 사

뮌헨의 옥토버페스트 현장

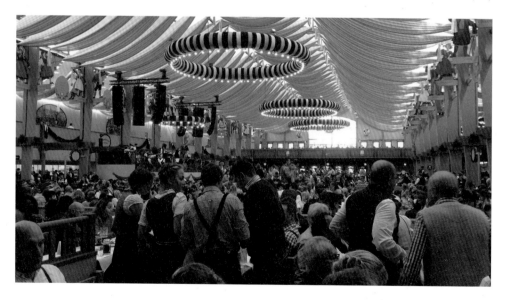

람을 최종 후보군으로 놓고 검토 작업에 들어갔다. 그들은 유대인 작가 한나 아렌트(1906~1975), 극작가 베르톨트 브레히트(1898~1956), 배우 겸 가수 마를레네 디트리히(1901~1992) 3인이었다.

이 중 작가인 한나 아렌트에게 먼저 시선이 갔다. 하노버에서 태어났지만 1929년 베를린으로 이주해 히틀러가 집권한 1933년까지 그곳에서 살았다. 이후 나치를 피해 미국으로 건너가 활동한 철학가 겸 작가 한나 아렌트. 저술을 통해 나치의 전체주의를 고발한 여성 작가. 그의 명저 《예루살렘의 아이히만》 하나만으로도 한나 아렌트는 모자람이 없었다. 문제는 베를린에 거주한 기간이 너무 짧아 별다른 흔적을 남기지 않았다는 점과 한국 독자들에게 대중성이 떨어진다는 것이 결정적인 약점으로 대두되었다. 천재 시리즈의 생명은 장소성(性)이다. 현장에서 그 장소의 기운에 스며 있는 아우라를 통해 천재와 교감하는 게 핵심이다.

브레히트는 비록 베를린 출생은 아니지만 성인이 되어 베를린에 정착해 많은 흔적을 남겼다. 공연예술의 도시 베를린은 여러 형태로 브레히트를 품격 있게 기리고 있었다. 하지만 브레히트와 그의 연극을 아는 사람이 너무 적었다. 나 역시 브레히트와는 손바닥만한 공감대가 없었다. 이럴 경우 글을 전개해 나가는 데 힘이 부친다.

베를린에서 태어난 마를레네 디트리히는 장소성과 대중성과 시대성에 모두 부합되었다. 20~30대는 디트리히를 모르는 경우가 많지만 장년층 이상은 그에 대한 추억을 간직하고 있다. 디트리히의 배우 데뷔는 곧 베를린 영화 전성기와 겹쳐진다. 2차 세계대전과 동서냉전 당시 디트리히는 자유진영의 최전선에서 자유를 억압하는 전체주의(파시즘, 공산주의)와 맞섰다. 베를린에는 그와 관련된 장소들이 고스란히 보존되어 있다. 베를린 영화제가 열리는 공간이 바로 디트리히 광장이다. 무엇보

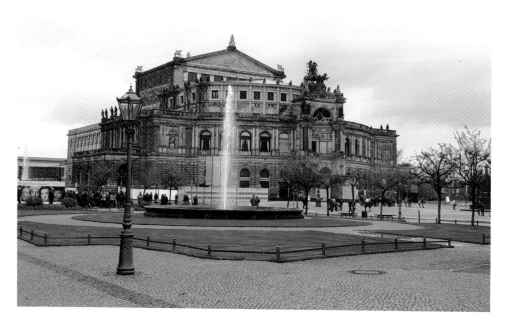

드레스덴의 젬퍼 오페
라극장

다 디트리히의 생애는 극적 요소가 풍부하다. 작가 입장에서는 이보다
더 매력적인 인물이 있을 수 없다.

　인물을 확정하고 가볼 도시를 취합했다. 20곳이 넘었다. 독일의 지
인에게 16일간 둘러볼 대략적인 동선을 짜달라고 청했다. 지인이 프랑
크푸르트에서 출발하는 동선을 보내왔다. 이를 바탕으로 열차시간표
를 짰다. 이 과정에서 몇몇 도시가 탈락했다. 교통편과 일정상 도저히
갈 수 없는 곳들이었다. 물론 현지에서 취재할 때도 한두 곳을 생략할
수밖에 없었다.

　16일 동안 내가 최종적으로 가본 도시는 모두 17개 도시다. 대부분
은 열차를 이용했다. 바이마르, 라이프치히, 베를린에서는 각각 이틀을
묵었다. 세 도시는 워낙 취재할 곳이 많아 독일로 출발 직전 스케줄을
변경했다. 프랑크푸르트, 튀빙겐, 칼브, 스트라스부르, 바젤, 뮌헨, 바
이로이트, 드레스덴 8개 도시에서는 각각 하루씩 지냈다. 독일이 아닌

곳은 스위스 바젤과 프랑스 스트라스부르 두 곳이다. 모두 독일과 국경을 맞대고 있는 도시들이다. 도시와 도시 사이를 이동하면서 열차를 탄 횟수는 최소 30회가 넘는다.

'빈'부터 '파리' 편까지는 한 도시에 호텔을 정해놓고 그곳을 거점으로 취재를 하는 방식이었다. 하루 취재 일정을 마치면 몸은 고되었지만 동일한 장소로 '귀가'한다는, 익숙한 편안함이 있었다. '독일' 편은 한 도시가 아니라 나라 전체를 대상으로 하다 보니 거의 매일 숙소를 바꿔가며 짐을 쌌다 풀었다를 반복하는 스케줄이었다.

보통의 여행자라면 누구도 16일 동안 이런 기행을 시도하지 못할 것이다. 짧은 열차 환승시간에 맞추느라 플랫폼에서 무거운 캐리어를 밀고 달리며 계단을 끙끙거리며 오르는 일을 상상해 보라. 가까스로 열차에 올라타면 한동안 숨을 헐떡여야 했다.

지금 돌이켜보면, 어떻게 그 일을 해냈는지 아득하기만 하다. 천재로의 끌림이 없었다면 애초부터 불가능한 일이었다. 천재를 만난다는 호기심과 설렘이 모든 고단한 여정을 견디게 했다. 이 책은 천재들의 이끌림이 만들어낸 강행군의 기록이다.

2018년 6월
조성관

감사의 말

가장 먼저 고마움을 전해야 할 사람은 아내 홍지형과 딸 조유진이다. 아내는 독일 취재 전 과정을 동행하며 사진 취재와 일정 조정을 책임졌다. 아내의 도움이 없었으면 천재 시리즈 제8권 '독일' 편 취재는 애당초 불가능했을 것이다. 딸은 프랑크푸르트에서 뮌헨까지의 여정에 동행하며 현지 취재에 여러 가지 도움을 줬다.

오래 전부터 천재 시리즈를 성원해 준 손삼수 웨어밸리 대표, 조정환 웨스트웨이 대표, 김성완 브레인자산운용 고문, 김형수 CDS건축사무소 대표, 정제석 한화손해보험 고문은 이번 '독일편'에서도 현지 취재에 격려를 보내주었다.

독일 에센 주에 사는 친구 장영구 씨는 전체 일정의 동선(動線)을 두 번에 걸쳐 그려주었다. 베를린 소재 공익법인 다치(DATCH) 연구소 이경찬 대표는 라이프치히 취재에서 여러 가지 큰 도움을 주었다. '독일편'에 물심으로 성원해 주신 모든 분들께 다시 한번 감사를 표한다.

괴테,
독일인의 정신
1749~1832

Johann Wolfgang von Goethe

다재다능한 천재

청춘의 시간을 돌이켜보면 누구에게나 힘들었던 시기가 있다. 그것이 누구나 겪는 단순한 성장통 차원을 넘어 '앞이 캄캄한 암담한 시기'라고 한다면 그 경험은 특별해진다. 실패를 모른 채 순탄하게 청춘의 터널을 통과하는 사람도 있지만 내 청춘은 모든 단계에서 시련과 좌절의 연속이었다.

1982년이 특히 그랬다. 동갑내기들이 대학 3학년에 다니던 시기에 나는 영문학과를 가고 싶어 대학입시를 다시 치르기로 결심했다. 막연하게나마 작가의 인생을 살려면 영문학과에 가야 한다고 생각했다. 그해 봄날의 햇살은 정말 끔찍했다.

서울역 근처 종로학원에 입학하기 직전, 나는 무슨 생각이 들었는지 잠깐 아르바이트를 해보기로 했다. 한 줄짜리 신문광고를 보고 찾아간 곳이 '롯데리아'였다. 롯데리아 매장에서 햄버거와 프렌치프라이를 만들고 식재료를 나르는 아르바이트였다. 간단한 기초 교육을 받고는 서울 소공동 롯데백화점 지하 아케이드에 있는 롯데리아에 배치되어 2개월간 일했다.

나는 지금도 그때 교육시간에 들었던 내용을 잊을 수가 없다. 그것은 '롯데'가 태어나게 된 이야기였다. 신격호 회장이 청년 시절 일본에서 갖은 고생을 할 때 읽고 크게 감동받은 소설이 괴테의《젊은 베르테르의 슬픔》이었다. 소설 속 주인공 베르테르가 사랑한 여인이 로테였다. 이 소설은 실제로 괴테가 샤로테라는, 약혼자가 있는 여인을 사랑한 경험을 바탕으로 쓰여졌다. 신격호 회장은 소설 속 여주인공 '로테'를 잊지 못해 훗날 회사를 만들면 그 이름을 회사명으로 쓰겠다고 결심했다. 그렇게 하여 오늘날의 '롯데'가 탄생하게 되었다.

서울 롯데월드타워 앞
공원에 있는 괴테 상

JOHANN WOLFGANG VON GOETHE MONUMENT

나는 스물두 살에, 젊은 날 가장 힘들었던 시기에 뜻밖에도《젊은 베르테르의 슬픔》과 괴테를 알게 되었다. 그와 함께 신격호라는 기업인이 뛰어난 감수성의 소유자라는 사실이 뇌리에 박혔다. 서울 남산 순환도로변에 독일문화원 '괴테 인스티튜트'가 있다는 것을 안 것도 그 즈음이다.

내가 괴테를 결정적으로 다시 보기 시작한 때는 2005년이었다.《빈이 사랑한 천재들》을 쓰기 위해 빈의 천재들을 연구할 때였다. 정신분석학자 지그문트 프로이트를 공부하던 기나긴 여로에서 뜻밖에도 괴테가 불쑥 튀어나왔다. 법률가를 꿈꾸던 한 청년의 운명을 한순간에 바꿔놓은 이가 바로 괴테였다. 청년은 법대에서 의대로 진로를 바꾼다. 괴테를 만나지 않았다면 프로이트는 의사가 되지 못했

고, 그랬다면 그는 이름 한 줄 남기지 못한 채 변호사로 살다 갔을지도 모른다. 그때 나는 처음으로 괴테가 문학 외의 분야에서도 뛰어난 저술을 남겼다는 사실을 알게 되었다. 그 중 하나가 《색채론》이다.

2010년 여름, 《런던이 사랑한 천재들》을 쓰기 위해 런던과 그 주변을 취재 여행 중이었다. 윈스턴 처칠의 생가인 블렌엄 궁전의 이곳저곳을 둘러보다가 궁전 도서관에서 또 한 번 괴테와 맞닥뜨렸다. 서가에 영어판 《색채론》이 꽂혀 있는 것을 우연히 발견했다. 처칠도 《색채론》을 읽었던 것이다.

여기서 끝나면 괴테가 아니다. 나는 가끔씩 집에서 바리톤 디스카우가 부른 슈베르트 가곡을 듣곤 한다. 수록곡 22곡 중에서 〈마왕〉, 〈시인〉, 〈들장미〉, 〈끝없는 사랑〉, 〈방랑자의 밤노래〉 등 9곡이 바로 괴테의 시(詩)에 슈베르트가 곡을 붙인 것이다. 너무나 귀에 익숙한 〈들장미〉를 보자.

"들에 핀 장미꽃 / 한 소년이 보았네 / 이슬 먹고 아름다워 / 달려가서 보았네 / 기쁨에 찬 눈으로 / 들에 핀 장미꽃 // 그 소년은 말했네 / 너를 꺾으리라 / 장미꽃 대답했네 / 나는 너를 찌르리."

노랫말이 좋아야 좋은 곡이 나온다. 이 시를 쓴 괴테의 나이가 궁금하지 않은가. 1815년, 예순여섯이다! 19세기나 21세기나 예순여섯이면 노년이다. 예순여섯의 시인이 이런 감성의 시를 썼다는 사실에서 우리는 시인의 위대함을 재삼 확인하게 된다.

대체, 괴테는 어떤 사람일까. 지금부터 괴테를 만나러 독일로 떠나본다. 1912년 프라하의 카프카가 괴테의 흔적을 좇아 바이마르로 여행을 떠난 것처럼.

괴테 하우스의 18개 방

요한 볼프강 폰 괴테는 1749년 8월 28일 프랑크푸르트에 태(胎)를 묻었다. 아버지 요한 카스파르 괴테는 변호사이면서 명예직인 황실 고문관이었다. 어머니 카타리나 엘리자베트는 프랑크푸르트 시장의 딸. 괴테는 6남매의 첫째로 태어났다. 1년 뒤 여동생 코르넬리아가 태어났다. 그 밑으로 2남 2녀가 태어나지만 모두 영아기를 넘기지 못한다. 18세기는 산욕열로 영아 사망률이 50퍼센트를 웃돌던 때다.

괴테 연보에는 부모와 관련, 위에서처럼 이렇게 한 줄씩만 기록되어 있다. 그러나 괴테를 탐구하는 데 있어 아버지와 어머니는 좀 더 상세하게 살펴봐야 한다. 괴테는 가장 이상적인 부모를 만나는 행운을 타고났다. 부모는 교양인이면서 경제적으로도 부유했다.

괴테의 어린 시절과 청년 시절을 들여다보는 것은 어렵지 않다. 괴테는 작가로서는 드물게 자서전을 썼다. 죽기 1년 전인 여든두 살 때《괴테 자서전 ― 나의 인생, 시와 진실》을 완성했다. 책을 읽다 보면 괴테의 삶이 다큐멘터리 영화처럼 눈앞에서 펼쳐진다. 이 책의 번역본 분량은 무려 1,031쪽에 이른다. 자서전에서는 전기나 평전에서 도저히 느낄 수 없는, 괴테의 맨얼굴을 마주할 수 있다.

괴테의 아버지, 어머니, 여동생 코르넬리아

앞서 언급한 대로 괴테의 동생들은 여동생 코르넬리아를 제외하고 모두 영아기를 넘기지 못했다. 괴테 또한 자칫 영아기를 넘기지 못할 뻔했다. 자서전 앞부분의 출생 부분을 옮겨본다.

"나는 산파의 서투름 때문에 거의 죽은 상태로 세상에 나왔다가 사람들의 많은 노력 덕에 겨우 세상의 빛을 볼 수 있었다. 내 가족을 곤경에 빠뜨렸던 이때의 상황은 오히려 주민들에게 이득이 되었다. 시장이었던 나의 외할아버지 요한 볼프강 텍스토는 이를 계기로 산파를 고용하여 산파교육을 실시하거나 재교육을 시켰던 것이다. 이것은 그후에 태어난 많은 아이들에게 도움이 되었다."

괴테의 아버지는 부모와 함께 살았다. 조부모와 함께 살던 집에서 어린 괴테의 관심을 집중시킨 것은 아버지가 응접실에 걸어놓은 로마 풍경화들이었다. 이것은 아버지의 수집품들로, 로마를 상징하는 대표적 장소를 그린 그림들이었다. 포폴로 광장, 베드로 광장, 성 베드로 사원…… .

아버지는 기회 있을 때마다 아들에게 풍경화의 장면들을 설명하는 것을 좋아했다. 아들은 아버지의 설명을 들으며 로마와 이탈리아에 대한 로망을 키워나갔다. 아버지의 이탈리아에 대한 사랑과 관심은 이것으로 끝나지 않았다. 아버지는 시간이 날 때마다 이탈리아어 여행기를 필사해 편집하는 걸 즐겼다. 이런 아버지의 영향으로 가족은 모두 이탈리아어를 조금 이해하는 수준이 되었다.

로마 풍경화 다음으로 소년의 호기심을 사로잡은 것은 아버지의 장서였다. 아버지의 서재 겸 사무실 벽면에는 가죽으로 장정된 최고급 장서들이 꽂혀 있었다. 라틴어 책, 고미술 서적, 법률 책, 여행기, 실용서, 오락서 등이었다. 이와 함께 여러 나라 언어로 된 사전, 백과사전, 참고서적 등이 있었다. 소년은 궁금한 게 생길 때마다 아버지 서재로 달려

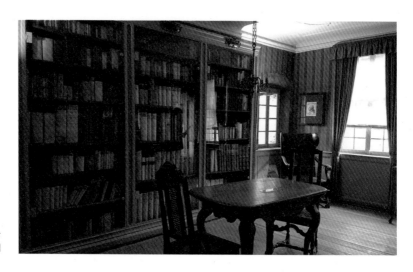

가 지적 호기심을 채울 수 있었다. 이런 환경 덕분에 괴테는 일찌감치 문학적 재능을 드러내게 된다. 여덟 살 때 조부모에게 보내는 신년시 (詩)를 써 부모를 흡족하게 했다.

할머니 또한 괴테에게 중요한 자극을 주었다. 어느 크리스마스 날 저녁, 할머니는 깜짝쇼로 손주들에게 인형극을 선보였다. 인형극은 어린 괴테에게 강렬한 인상을 남겼고, 그를 경이로운 세계로 이끌었다. 할머니에게 선물받은 인형극 상자는 소년의 상상력에 불을 지폈다. 얼마 지나지 않아 괴테는 스스로 인형극을 꾸밀 줄 알게 되었고, 동생과 친구들 앞에서 인형극을 시연하기도 했다.

어린 시절 괴테는 무엇보다 작문에서 탁월한 재능을 드러냈다. 아버지는 하나밖에 없는 아들이 문재(文才)를 타고났다는 사실에 기뻐했고, 작문에서 높은 점수를 받을 때마다 넉넉한 용돈을 주곤 했다.

괴테가 태를 묻은 프랑크푸르트를 먼저 찾아가보자. 프랑크푸르트 여행의 중심축은 중앙역이다. 중앙역 자체가 역사 유적이다. 낮에도 볼 만하지만 밤에 보면 운치가 더한다. 중앙역에서 정면으로 난 가로수

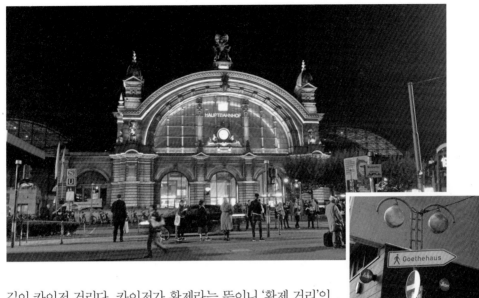

위 **프랑크푸르트 중앙역의 야경**
아래 **프랑크푸르트 중심가의 괴테 하우스 이정표**

길이 카이저 거리다. 카이저가 황제라는 뜻이니 '황제 거리'인 셈이다. 이 거리를 5분여 걸으면 빌리 브란트 광장과 암 카이저 광장이 나오는데 여기를 지나면 비로소 이정표에 괴테 광장, 괴테 하우스, 뢰머 광장 등이 나타난다.

프랑크푸르트 중앙역에서 괴테 하우스에 이르는 길은 프랑크푸르트의 성격을 고스란히 드러낸다. 구시가와 신시가, 저층과 고층, 낡음과 첨단이 적절히 배치되어 조화를 이룬다. 고층이 저층을 압도하며 군림하지 않고, 낡음이 첨단 앞에 주눅 들지도 않는다.

독일에는 인물, 고성, 자연환경과 같은 주제를 따라 여행하는 7개 루트가 있다. 가장 먼저 나오는 게 바로 '괴테 가도(街道)'다. 괴테가 활동한 장소인 동부 드레스덴에서 시작해 태어난 곳인 중부 프랑크푸르트까지 이어진다.

프랑크푸르트에서는 어디서든 괴테를 피할 수 없다. 마치 오스트리아 빈에서 모차르트를 피할 수 없는 것처럼. 시내를 운행하는 대중교

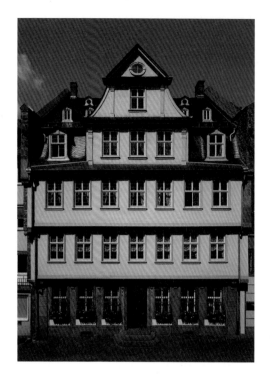

**프랑크푸르트의
괴테 하우스**

통을 자유롭게 이용할 수 있는 프랑크푸르트 카드를 보자. 괴테 동상의 이미지를 빌려 썼다. 괴테 광장, 괴테 거리, 괴테 하우스. 괴테 광장은 괴테가 세례를 받은 성 카타리나 교회 앞이다.

괴테 하우스는 프랑크푸르트를 여행하는 사람들이 반드시 들르는 명소다. 패키지 관광객들도 이곳에 들른다. 비록 집 앞에서 겉모습만 사진 찍고 다른 곳으로 우르르 이동할지라도. 자유여행자들은 집안에서 최소 2시간 이상 머무르며 시인의 내면세계와 교감을 시도한다. 괴테는 이 집에서 《젊은 베르테르의 슬픔》을 써냈고, 《파우스트》 1부를 쓰기 시작했다.

괴테가 태어나고 26년간 산 집은, 발음하기도 힘든 '그로세르 히어쉬그라벤' 거리 23번지에 있다. 하인들 방인 지붕 아랫방을 제외하면 4층 건물이다. 괴테협회 측에서 24번지를 사들여 부속 건물로 개조해 23~24번지 전체를 '괴테 하우스'로 부른다. 궂은 날씨만 아니면 늘 입장권을 사려는 사람들로 줄을 서 있다. 매년 10만 명 이상이 이곳을 찾는다.

24번지에서는 괴테와 관련된 자료들을 전시하고 있다. 낭독회와 음악회를 할 수 있는 널찍한 공간도 있다. 23번지는 모든 게 옛날 그대로다. 괴테와 그의 젊은 시대를 온전하게 엿볼 수 있는 박제된 공간이다. 괴테협회가 이곳을 괴테 박물관이 아닌 괴테 하우스로 명명한 이유다. 안으로 들어갔다. 1층은 주방과 식당이다. 3대가 거주한, 부유한 살림

살이어서 그런지 주방과 식당의 규모도 컸다. 2층으로 올라가는 계단은 화려한 대리석 계단. 차갑고 둔중한 대리석 계단을 오르는데 발끝에서부터 괴테 집안의 부유함이 전해져 왔다. 2층부터 4층까지는 나무 계단이다. 걸음을 디딜 때마다 삐걱거렸지만 철제 난간은 우아하고 아름다웠다.

괴테 하우스에는 모두 18개의 방이 있는데 모두 각각의 이름이 있다. 화려한 대리석 계단실을 거쳐 2층에 도달하면 왼편에 있는 큰방이 눈길을 사로잡는다. '페이킹(Peking)'이라 불리는 붉은 방이다. 붉은색 커튼이 쳐져 있는 붉은 방에 들어가면 벽지에서 빼갈 향 같은 중국풍이 코끝을 찌른다. 18세기 유럽 상류층에서 유행했던 중국풍 '시누아즈리(Chinoiserie)'의 흔적이다. 이 방은 독일·프랑스 간의 7년전쟁 당시 프랑스 점령군인 토랑 백작이 2년간 사무실 겸 숙소로 사용한 공간이기도 하다. 괴테 아버지는 토랑 백작을 몹시 싫어해 갈등을 빚기도 했지만 괴테 어머니와 괴테는 수준 높은 프랑스 문화예술을 접하고 프랑스어를 배우는 계기로 삼는다.

그 다음이 회색방으로 불리는 음악실이다. 음악실은 괴테 집안에서

괴테 하우스의
붉은 방. 토랑 백작이
2년간 머물렀다.

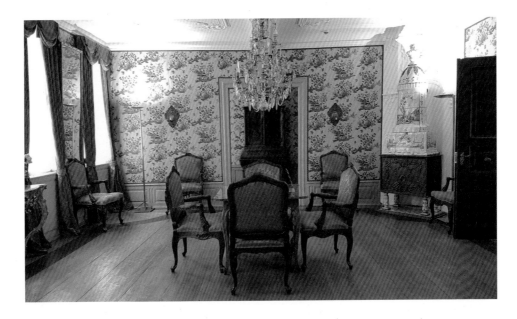

매우 중요한 공간이다. 음악실에는 피라미드 형태의 피아노와 피아노의 전신인 하프시코드가 놓여 있다. 괴테와 여동생 코르넬리아는 어려서부터 아버지에게 피아노를 배웠고, 나중에는 가정방문 음악교사로부터 피아노를 연마했다. 괴테 어머니는 노래를 했다. 여동생 코르넬리아는 상당한 수준의 피아노 연주 실력을 갖춰 연주회를 열 정도였다.

3층에 올라가면 정면에 보이는 방이 바로 괴테가 태어난 곳이다. 그 옆방은 괴테 어머니의 방이다. 3층에서 맞붙어 있는 두 개의 방은 아버지의 공간으로, 그림 전시실과 도서관이 있다. 아버지가 평생에 걸쳐 수집한 미술품, 장서, 공예품 등이 그때 그대로 놓여 있다. 서책을 눈으로 보는 것만으로도 아버지 서재에서 책장을 넘기며 호기심을 키웠을 어린 소년의 모습이 떠오른다. 그림 전시실에는 당대의 프랑크푸르트 화가들의 작품이 빼곡하게 걸려 있다.

4층에서 꼭 봐야 할 공간이 시인의 방과 인형극장 방이다. 시인의 방은 괴테가 스물여섯 살에 바이마르로 떠나기 전까지 사용했던 공간이다. 이 방에는 젊은 날 괴테가 사랑했던 샤로테 부프의 그림이 걸려 있다.

시인의 방과 붙어 있는 인형극장 방으로 가본다. 네 살 때 친할머니

위 괴테 하우스 2층에 있는 음악실
아래 괴테가 할머니에게 선물받은 인형극 놀이 기구

에게 선물받은 인형극 상자는 괴테에게 상상력의 원천이 되었다. 이 방에서 소년은 친구들이나 가족 앞에서 인형극을 보여주곤 했다. 현재 그 인형극 상자는 이 방에 없다. 1887년 프랑크푸르트 역사박물관에 무기한 대여했다.

라이프치히 시절

김나지움을 다니면서 괴테는 집에서 배우는 게 훨씬 수준이 높다는 사실을 깨달았다. 아버지는 어린 아들이 호기심으로 벌이는 모든 행동을 한 번도 나무란 적이 없었다. 꽃받침을 확인하려고 꽃잎을 다 따버린다거나 하프시코드가 어떻게 소리를 내는지 알아보기 위해 악기를 전부 분해하고 해체하는 행동까지도 아버지는 가만히 보고 있었다. 아버지는 아들의 호기심을 결코 꺾거나 억압하지 않았다. 이 점에서 괴테의 아버지는 프란츠 카프카의 아버지와 대척점에 있다.

김나지움을 마치고 대학을 선택할 순간이 다가왔다. 대학 선택을 두고 부자는 처음으로 갈등을 빚는다. 괴테는 괴팅겐 대학을 염두에 두고 있었지만 아버지는 라이프치히 대학에 가서 법률을 공부해야 한다고 주장했다.

아버지는 왜 라이프치히를 고집했을까. 아버지는 교양인이고 사회적 지위도 높은 상류층이었다. 아버지의 눈에 당시 독일 최고의 도시는 라이프치히였다. 라이프치히는 상업과 예술의 중심지였고 지성의 도시였다. 독일에서 가장 많은 출판물이 발행되었고, 가장 오래된 게반트하우스 오케스트라가 있었다. 당시 프랑크푸르트에는 대학이 없었다.

괴테는 노이마르크트 3번지에 하숙을 정하고 대학생활을 시작했다. 이 집에서 1765년부터 3년간 살았다. 처음 맛보는 자유로운 생활이었

다. 동시에 내면을 흔들어 깨우는 스승을 만나지 못해 답답해했다. 명망 있는 교수들은 막상 강의를 들어보면 모두 괴테를 실망시켰다.

이 시절 괴테는 하숙집 딸 아네테와 사귀기 시작했다. 아네테는 젊고, 말쑥하며, 쾌활하고, 사랑스럽고, 우아했다. 하숙집 딸이다 보니 수시로 아네테와 만날 수 있었다. 아네테는 괴테가 먹는 음식 조리를 거들었고, 밤에는 괴테 방으로 와인을 가져다주었다.

누구나 사랑에 빠지면 시인이 된다는데, 괴테는 시인의 재능을 타고난 사람이었다. 괴테는 아네테에게 바치는 시를 썼고, 이 연애시들은 시집 《아네테(Annette)》로 묶인다.

괴테가 다닌 라이프치히 대학으로 가보자. 구시청 광장에서 걸음으로 3~4분 거리에 있고, 중앙역에서도 10분만 걸으면 된다. 라이프치히 구시가를 감싸는 도로는 오스트리아 빈처럼 환상(環狀)이다. 그래서 구시가 테두리 도로에는 링(Ring)이라는 접미사가 붙는다. 예컨대, 젊은 시절 잠깐 라이프치히에서 보낸 마르틴 루터를 기념하기 위해 환상도로 한 면을 '마르틴 루터 링'이라 이름 붙였다.

라이프치히 역사
표지판

1409년에 설립된 유서 깊은 라이프치히 대학을 찾아가면서 나는 긴장했다. 라이프치히 대학은 옛 모습을 어떻게 간직하고 있을까. 1386년에 설립된 하이델베르크 대학 다음으로 독일에서 역사가 오래된 대학이니 더욱 그랬다.

아우구스트 광장에서 라이프치히 대학을 마주했을 때 나는 크게 실망했다. 대학 건물이 전통과 역사를 전혀 반영하지 못한다는 느낌이었다. 그리고 보니 라이프치히 대학이 공산체제인 동독 시절 칼 마르크스 대학으로 불렸다는 사실이 생각났다. 우스꽝스럽기까지 한 대학 건물은 1968년 공산당이 폭파한 뒤 재건축한 것이다.

공산체제 시절 라이프치히는 독일 사회주의의 쇼윈도 구실을 했다. 오페라하우스를 보면 일단 외형에서부터 주눅이 든다. 서울 예술의전당 오페라하우스와는 비교도 되지 않는다. 라이프치히 인구가 50만 명을 겨우 넘는다는 사실을 감안하면 인구 규모에 비해 지나치게 크다는 것을 알 수 있다.

대학 안으로 들어가 보았다. 학생들을 따라 계단을 올라가 육중한 문을 밀고 안으로 들어갔다. 초현대식 로비가 펼쳐졌다. 학생들이 컴퓨터 앞에서 뭔가를 검색하고 있었다. 우리나라 대학도서관과 흡사했다. 지하층과 2층에선 수업이 진행 중이었다. 1층 로비에서 특기할 만한 점은 옛 라이프치히 대학 본부 건물에서 떼어낸 듯한 석판화 10여 점을 일렬로 전시 중이라는 사실이었다. 하나씩 뜯어보았지만 그 의미를 헤아릴 수가 없었다. 괴테와 관련된 것이 없을까 하고 안쪽으로 들어가 보았다. 흉상 3개가 보였다. 괴테와 레싱의 이름이 보였다. 괴테가 대학을 중퇴했지만 라이프치히 대학은 괴테를 이렇게 기억하고 있었다.

라이프치히에는 괴테의 흔적이 많다. 먼저 옛 증권거래소 앞 나쉬마르크트 광장이다. 이곳에 괴테 동상이 있다. 대리석 기단 위에 세워진 괴테 상! 다리를 살짝 구부리고 서 있는 모습이 인상적이다. 독일 주요 도시에 괴테 상이 있지만 나쉬마르크트 광장의 괴테 상은 화려한 축에 속한다. 한 가지 아쉬운 점은 기단이 너무 높아 카메라에 담기가 어렵다는 점이다. 또 오후가 되면 괴테 상이 역광(逆光)이라 얼굴에 그늘이 진다.

괴테 상의 눈길을 따라 걸음을 옮긴다. 고급 쇼핑몰인 매들러 파사지가 보인다. 매들러 파사지로 들어서자마자 여행자들은 낯선 조형물 앞에 발길을 멈춘다. 쇼핑몰이 아무리 복잡해도 이곳은 지나칠 수가 없

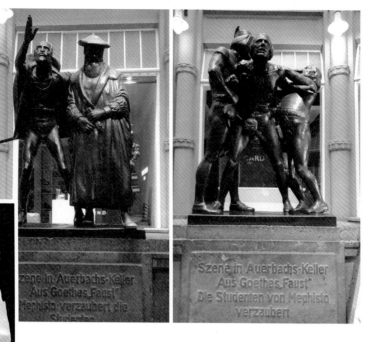

위 아우어바흐 켈러 입구의 《파우스트》 관련 조각상
아래 아우어바흐 켈러의 간판

다. 각기 다른 두 개의 조형물이 마주보며 이방인의 눈길을 사로잡는다. 괴테의 《파우스트》에 나오는 메피스토펠레스와 학생의 동상이다.

라이프치히를 대표하는 식당 '아우어바흐 켈러'가 건물 지하에 있다. 켈러(Keller)는 독일어로 '지하실, 창고'라는 뜻. 아우어바흐 켈러는 1525년 문을 연 식당이다. 한국사 연표에 대조하면 임진왜란이 일어나기 67년 전이다. 아우어바흐는 바이에른 주의 작은 마을 이름. 이곳 출신의 의사가 식당을 열면서 고향 이름을 붙였다.

괴테는 라이프치히 시절 이 식당을 자주 찾곤 했다. 그때도 이미 이곳은 꽤 유명했다. 괴테는 이곳을 드나들며 전설적인 실존 인물 파우스트에 관한 이야기를 자주 들었다. 괴테는 훗날 《파우스트》에 이 식당을 등장시킴으로써 불멸의 인증마크를 붙여주었다. 이곳은 독일의

10대 레스토랑에 꼽힌다.

계단을 통해 지하 식당으로 내려가본다. 나는 지금까지 살면서 1525년에 문을 연 식당을 가본 적이 없다. 심장이 쿵쾅거렸다. 문을 열고 들어가니 오백 년의 역사가 오감각으로 파고들었다. 계산대 주변으로 《파우스트》와 관련된 수십 종의 기념품들을 판매 중이었다. 미리 예약해 놓은 자리로 이동했다. 평일 이른 저녁시간인데도 빈 자리가 거의 보이지 않았다. 벽면과 천장에는 오백 년 역사를 방증하는 벽화와 그림들로 가득했다.

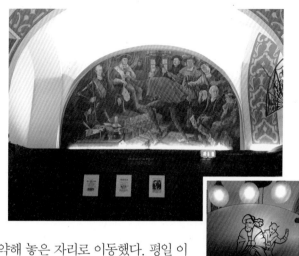

아우어바흐 켈러 내벽에 걸린 《파우스트》의 장면들

식당 안에는 파우스트 박사가 방문했다는 기록이 붙어 있다. 또 메피스토가 술통을 타고 학생들과의 술자리에서 도망치는 장면의 그림이 벽에 걸려 있다. '마술을 쓰는 파우스트'가 앉았다는 커다란 맥주통도 있다.

종업원이 안내해 준 자리 벽면에는 《파우스트》 2권에 나오는 한 장면의 그림이 걸려 있었다. 그림 아랫부분에 독일어로 이런 글귀가 씌어 있었다.

"이 어둠속에 이렇게 별이 밝게 빛나는데 어찌 나쁜 짓을 하겠는가."

음식을 주문하면서 나는 이 식당에서 가장 오래된, 괴테가 즐겼을 법한 메뉴를 골랐다. 양고기 요리였다. 우리 돈으로 3만 원 정도 했는데, 음식이 깔끔하고 훌륭했다. 식당이 역사만 오래됐다고 명소가 되는 것은 아니다. 식당의 생명력은 스토리텔링과 함께 한결 같은 음식 맛이다.

아우어바흐 켈러의
내부 모습

　파우스트의 전설은 16~19세기 유럽 작가들에게 영감을 주었다. 괴테 말고도 여러 명이 파우스트를 소재로 소설이나 희곡을 써냈다. 르네상스 시기 영국의 대표 극작가 크리스토퍼 말로(1564~1593)도 그 중 한 사람이다. 스물아홉 젊은 나이에 요절한 말로는《파우스트 박사》외에도《몰타의 유대인》같은 작품을 남겼다.

　라이프치히 시절 괴테에게 지적 자극을 준 사람 중 하나로 빙켈만이 있다. 빙켈만은 예술과 고대 관련 저술로 독일 전역에서 명성이 자자했다. 지적 호기심이 충만한 젊은이들은 만나기만 하면 빙켈만을 얘기하곤 했다. 괴테는 빙켈만이 라이프치히 근처를 지난다는 소식에 그를 만날 수 있다는 희망에 부풀었다.

　그러던 어느 날, 괴테는 뜻밖의 비보를 접한다. 빙켈만이 괴한에게 살해되었다는 소식이었다. 괴테는 충격에 빠졌다. 여기에 나쁜 식생활 습

관이 더해져 건강이 급속히 나빠졌다. 그해 여름 괴테는 각혈과 함께 의식을 잃고 쓰러졌다. 여러 날 생사를 오간 끝에 간신히 목숨을 건졌다. 이 소식을 들은 부모는 아들에게 하루 빨리 고향으로 돌아오라고 재촉한다. 괴테는 1768년 가을, 3년간의 대학생활을 접고 고향으로 간다.

스트라스부르 대성당

괴테는 부모 집에서 몸을 추스렀다. 라이프치히 대학 시절 그는 부모와 누이동생에게 많은 편지를 보냈다. 아버지는 아들이 보내온 모든 편지를 시간 순으로 철해 두었다. 괴테는 쉬면서 자신이 과거에 쓴 편지를 하나씩 읽어나갔다. 이것은 아주 특별한 자기 성찰의 시간이 되었다. 유화를 그리기 시작한 것도 이때였다. 가족과 가구들을 오브제로 정물화를 그렸다.

건강을 뒤찾은 그는 1770년 아버지의 권유를 받아들여 스트라스부르 대학을 선택했다. 스트라스부르는 라인 강 서쪽 알자스 지방에 있는 도시로 원래 독일 땅이었다가 구교·신교 종교전쟁인 '30년전쟁' 이후 프랑스에 넘어간 지역이다.

괴테는 최고급 급행마차를 타고 스트라스부르로 갔다. 프랑스 장군 토랑 백작 덕분에 프랑스어를 읽고 쓸 줄 알았기에 수업을 듣는 부담감은 없었다. 대학 근처에 하숙을 구했는데, 우연히 하숙생들이 모두 의대생들이었다. 식탁에서는 의학 관련 이야기가 화제에 올랐다. 이런 환경은 자연스럽게 과학과 의학에 대한 관심을 촉발시켰다. 실제로 그는 2학기에 화학과 해부학 강의를 듣기도 했다.

스트라스부르 시절 잊지 못할 사건이 있었다. 프랑스 왕 루이 16세의 왕비 마리 앙투아네트가 파리로 가는 길에 스트라스부르를 통과하

게 된 것이다. 당시 오스트리아 황제는 신성로마제국의 황제를 겸하고 있었다. 독일 북부는 프로이센 영향권이었지만 중남부는 신성로마제국 휘하에 있었다. 마리 앙투아네트는 오스트리아 황실의 공주였다. 이쯤 되면 프랑스 왕비 마리 앙투아네트가 지나간다는 게 얼마나 큰 사건인지 짐작하고도 남을 것이다. 스트라스부르 시는 대대적인 축하 행사를 준비했다. 장애인이나 병자들은 아예 왕비가 지나가는 길 근처에 얼씬도 못하게 했으며 대학을 임시 휴교 조치하기도 했다. 여기서 괴테의 자서전에 나오는 당시 장면을 옮겨본다.

"이 젊은 귀부인의 아름답고 고상하며, 쾌활하고도 위엄 있는 용모를 나는 아직도 뚜렷하게 기억하고 있다. 왕비는 유리창이 달린 마차에 타고 있어 우리 모두에게 잘 보였는데, 동행한 시종들과 왕비의 행렬을 맞으러 몰려드는 군중들에 대해 얘기를 나누고 있는 듯했다."

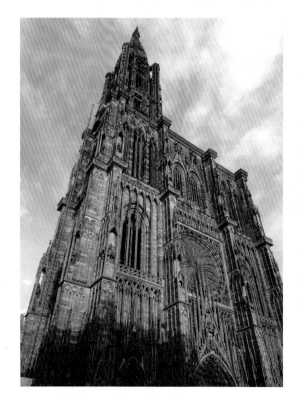
스트라스부르 대성당

괴테를 만나러 스트라스부르로 가기 전 나는 가급적 스트라스부르 대성당과 가까운 곳의 호텔을 물색했다. 그래서 잡은 곳이 메종 루즈 호텔이었다. 스트라스부르 역과 대성당의 중간쯤에 있었다. 호텔에 여장을 풀고 스트라스부르 대성당을 찾아나섰다. 사실, 대성당을 찾아나선다는 것 자체가 어불성설이다. 호텔 방 창밖을 내다보니 바로 대성당이 보였다. 스트라스부르에서는 대성당이 북두칠성처럼 방위를 잡는 기준점이다. 모든 길은 대성당으로 통한다.

세계적 명사들이 즐겨 찾는 유서깊은 레스토랑 '메종 카마젤' 앞을 지나자 대성당이 눈에 들어왔다. 대성당과 대면한 첫 느낌은 경탄! 경탄! 대성당 광장에는 수많은 여행객들이 나와 똑같이 경탄하며 경이로운 피사체를 카메라에 담으려 안간힘을 쓰고 있었다. 나도 바닥에 철퍼덕 주저앉아 카메라 높이를 최대한 낮춰 한 화면에 담아보려 했다. 하지만 한 앵글에 담아내기가 어려웠다. 나는 양측면을 오가며 대성당을 관찰했다. 10여 분 만에 결론을 내렸다. 대성당은 나의 빈약한 어휘로는 형용이 불가능하다!

나는 취재수첩을 호주머니에 집어넣었다. 그리곤 첨탑을 올려다보았다. 괴테가 자서전에서 묘사한 대성당의 모습을 되살려보았다. 유럽 여러 도시의 고딕 건축물을 섭렵했지만 스트라스부르 대성당 같은 고딕식은 처음이었다. 1015년부터 424년에 걸쳐 완공된 대성당의 공식 명칭은 '스트라스부르 노트르담 대성당'이다. 지상에서 첨탑까지는 142미터에 이른다.

스트라스부르 대학은 어떻게 괴테를 기억하고 있을까. 스트라스부르 대학을 찾아가면 뭔가 틀림없이 있을 거라는, 근거 없는 확신을 갖고 길을 나섰다. 처음에 길을 잘못 들어 30여 분을 헤맨 끝에 나는 대학 안내도를 보고 '괴테 길'이라는 작은 길이 있다는 것을 확인했다. 행인들에게 '괴테 길'을 알려달라고 했지만 프랑스인들은 내 말을 알아듣지 못했다. 네 번째 만난 프랑스 여성이 "아, 괴츠 말하는 건가요?"라고 했다. 프랑스에서는 '괴테'라고 발음하면 거의 알아듣지 못한다는 사실을 나는 몰랐던 것이다. 그렇게 간신히 스트라스부르 대학 본부 건

물 앞에 도착했다. 본부 건물에서 큰 길로 나가는 길 오른쪽에 괴테 동상이 보였다. 예의 그 근엄하고도 인자한 표정으로 말이다.

1771년 8월, 괴테는 스트라스부르 대학에서 법률학 공부를 마쳤고 학위논문이 통과됐다. 변호사 자격증도 땄다.

이루어질 수 없는 사랑, 샤로테

괴테는 프랑크푸르트에서 변호사 사무실을 열었다. 1772년에는 아버지의 권유를 받아들여 베츨러 제국고등법원에 시보생으로 들어간다. 베츨러는 프랑크푸르트 북쪽에 있는 작은 도시다. 베츨러 제국고등법원에서는 재판이 폭주했지만 인력이 절대 부족이었다. 누구나 자격증만 있으면 시보생으로 실무 경험을 쌓을 수 있었다.

시보생 괴테는 제국고등법원 법관들 중에서 부프를 존경해 그의 집을 자주 방문하게 되었다. 부프는 부인과의 슬하에 자녀를 열여섯 명이나 두었다. 괴테는 부프 집을 드나들다가 열여섯 살 샤로테 부프(Charlotte Buff)에게 마음을 빼앗겼다. 샤로테는 흔한 여자 이름으로, 애칭인 '로테'로 불린다. 문제는 샤로테에게 정혼한 사람이 있었다는 사실. 외교관 시보인 케스트너가 약혼자였다. 샤로테는 약혼자가 정식 외교관으로 임용이 되면 결혼해 단란한 가정을 꾸리는 것이 꿈이었다. 괴테는 자서전에서 샤로테 부프에 대해 이렇게 기록했다.

"누구나 그녀가 탐나는 여자라는 것을 인정했다. 그녀는 격렬한 열정을 불러일으키지는 않지만 누구에게나 호감을 주는 여자였다. 날씬하고 귀여운 몸매, 순수하고 건강한 성격, 거기에서 나오는 쾌활한 활동

괴테가 사랑한
샤로테 부프

력, 일상적인 일의 능숙한 처리 등 모든 것이 그녀에게 한데 부여되어 있었다."

괴테는 점점 샤로테에게 빠져들었다. 샤로테는 괴테의 구애를 받으면서도 자신에게서 우정 이상의 것은 기대하지 말라는 다짐을 주곤 했다. 괴테는 이루어질 수 없는 사랑에 괴로워했다. 결국 샤로테를 포기할 수밖에 없었다. 그렇게 하지 않으면 도저히 괴로워 살 수가 없었다. 작가에게 모든 사랑은 시간의 발효과정을 거쳐 시와 소설로 승화된다. 이뤄질 수 없는 사랑일수록 더욱 그렇다.

샤로테에 대한 마음을 정리하고 나서 반년쯤 지났을 때였다. 친구 예루잘렘의 비보(悲報)가 날아들었다. 라이프치히 대학 시절부터 알고 지내던 예루잘렘은 브라운슈바이크 공사관의 서기관으로 근무 중이었는데, 친구 부인을 연모하여 괴로워하다 권총으로 목숨을 끊었다. 예루잘렘이 사용한 권총은 바로 샤로테의 약혼자 케스트너에게서 빌린

《젊은 베르테르의 슬픔》의 모티브가 된 예루잘렘의 집. 붉은 색 집이 예루잘렘 하우스로, 실러 광장에 있다.

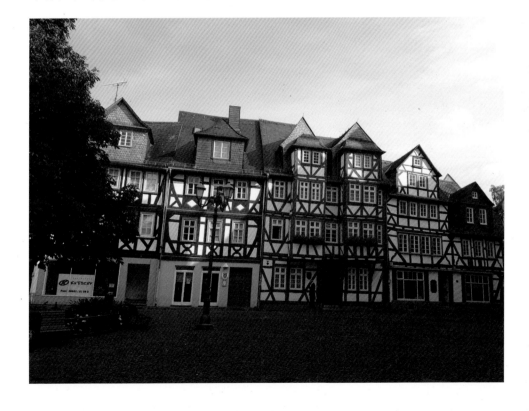

것이었다. 괴테의 충격은 엄청났다. 불과 얼마 전에 괴테 자신도 이뤄질 수 없는 사랑 때문에 괴로워하지 않았던가. 슬픔에서 어느 정도 벗어나자 그는 자신의 경험과 친구의 죽음을 뒤섞어 소설로 쓰기로 결심한다. 구상을 끝낸 괴테는 1774년 1월 초, 프랑크푸르트 집에서 집필에 들어갔다. 밥 먹는 시간을 제외하고는 미친 듯 써내려가 불과 14주 만인 4월, 《젊은 베르테르의 슬픔》을 완성했다.

《젊은 베르테르의 슬픔》은 서한문 형식의 소설이다. 편지라는 형식을 띠고 있는 것이 오히려 베르테르의 슬픔을 극대화시키고 공감을 불러일으키는 효과를 가져왔다. 사랑에 빠진 남자의 마음을, 이뤄질 수 없는 사랑에 고통스러워하는 남자의 마음을 괴테는 어떻게 표현했을까. 소설의 몇 대목을 읽어본다.

"이렇게도 경쾌하게 내 몸이 움직인 적은 없었다. 나는 이미 이 세상 사람이 아니었다. 비길 데 없이 사랑스러운 여성을 내 팔에 껴안고 번개처럼 날아다니다 보니 주위의 모든 것이 시야에서 사라져버렸다." (1771년 6월 16일)

"이처럼 사랑스러운 사람이 눈앞에서 얼씬거리고 있는데, 손을 뻗칠 수가 없을 때 어떤 심정이 되는지 신만이 알 것이다. 손을 내밀고 붙잡는 것은 인간의 가장 자연스러운 충동이다! 어린애들은 눈에 띄는 것이 있으면 무엇이든 손을 내밀고 붙잡으려고 하지 않는가. 그런데 나는?" (10월 30일)

이 소설이 유럽 사회에 어떤 파장을 불러올지 괴테는 전혀 예상하지 못했다. 스물다섯의 괴테는 사랑에 눈이 먼 남자 편에 서서 도덕과 윤리를 저버리고 자살을 옹호하는 주장까지 펼쳤다. 그는 질풍노도의 감정에 충실해 소설을 써나갔을 뿐이다.

독자들은 《젊은 베르테르의 슬픔》에 환호했고 열광적으로 소비했

다. 세계사에 기록된 최초의 베스트셀러다. 영국, 프랑스, 스페인, 이탈리아와 같은 유럽 모든 국가에 번역되어 팔려나갔다. 괴테는 하루아침에 슈투름 운트 드랑(Strum und Drang : 질풍노도) 젊은 작가 그룹의 선두주자로 올라섰다. 그는 유럽에서 가장 유명한 소설가가 되었다. 베르테르를 모방해 푸른색 코트와 노란색 조끼가 유행했다. 동시에 베르테르처럼 푸른색 코트와 노란색 조끼를 입은 채 권총 자살하는 젊은이들이 속출했다. '베르테르 현상'이다. 급기야 로마 교황청은 이 소설을 불온서적으로 지정해 금서(禁書)로 묶어버렸다. 대중은 권력이 금지한 것을 더 소망하는 법이다. 그럴수록 해적판이 더 많이 찍혀 유럽 전역에 유통되었다.

로테가 살던 집

베츨러로 가기 위해 프랑크푸르트 중앙역에서 슈트랄준트 행 기차를 탄다. 중간에 기센 역에서 한번 갈아타야 한다. 부슬부슬 가을비가 내리는 가운데 열차가 중앙역을 부드럽게 미끄러져 나갔다.

10여 분이 지나니 차창 밖으로 독일 특유의 목가적인 풍경이 그림처럼 펼쳐졌다. 구릉, 마을, 지평선, 그리고 한가로운 목장. 40분쯤 지나 기센 역에 도착했다. 기센 역에서 기차를 바꿔 탔다. 베츨러는 두 번째 역이다. 프랑크푸르트에서 베츨러까지 오는 데 걸린 시간은 약 1시간. 1770년대는 역마차가 유일한 교통수단이던 시절이다. 괴테가 베츨러까지 올 때는 얼마나 걸렸을까.

베츨러 역 표지판

베츨러 역사를 벗어났다. 버스정류장이 보여 잠깐 버스를 이용할까 생각하다가 초행길에 시간을 절약하려 택시를 탔다. 10분여 만에 어

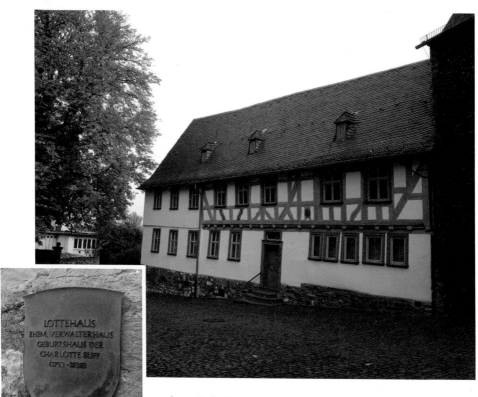

위 **로테 하우스**
아래 **로테 하우스 입구
의 플라크**

떤 오래된 집 앞에 섰다. 문 옆에 플라크가 붙어 있었다. 'LOTTE HAUS'! 샤로테 부프(1753~1828)의 생몰 연대가 표기되어 있다. 작가 괴테의 사랑을 받아 불멸의 이름이 된 여인 로테! 《젊은 베르테르의 슬픔》의 모티브를 제공한 역사적인 장소 로테 하우스.

로테가 살던 집은 흰색 페인트가 칠해진 박공지붕의 2층집. 앞길 이름은 로테 거리. 300년도 넘은 주택이라 약간 기울어져 있었다. 마당에 있는 활엽수 세 그루에서 주황색 낙엽들이 떨어져 구르고 있었다. 우리가 첫손님이었다. 로테 하우스는 1922년부터 박물관으로 운영 중이다. 관리자가 로테 하우스의 문을 열어주었다. 냄새부터 시작해 모든 게 18세기 그대로였다. 밀봉되었던 18세기의 가정집이 눈앞에 펼쳐졌다.

로테 하우스 관람 순서는 왼편 방부터 시작한다. 사진 촬영은 허용이 안 된다. 작은 방에는 로테가 사용한 우산과 손지갑이 전시되어 있

었다. 한쪽에는 로테가 무도회에서 입었던 무도복과 똑같은 옷이 전시되어 있었다. 로테의 머리카락도 보였다. 금발 머리카락이 투명한 플라스틱 케이스 안에 담겨 있었다. 이 세상에 살다간 여인의 몸에서 나온 머리카락! 어떤 초상화에서도 접하지 못한 로테의 실체를 나는 한 움큼의 머리카락에서 느꼈다. 저 금발의 주인공이 이 집에서 살았고, 그를 괴테가 사랑했던 것이다.

다른 방에는 《젊은 베르테르의 슬픔》 독일어 초판본과 함께 손바닥만한 크기부터 다양한 판형의 책들, 영어·프랑스어·스페인어·이탈리아어·일본어 등 수십 개국 언어로 번역된 판본들이 진열되어 있었다. 한국어판도 두 권 보였다. 족히 200권은 넘을 것 같다.

관리자의 안내를 받으며 2층으로 올라갔다. 나무 계단이 삐걱거렸다. 2층 복도에 섰다. 복도의 나무 기둥이 심하게 휘어져 있는 게 가장 먼저 눈에 띄었다. 2층 복도에 서는 순간, 부프의 사생활 속에 은밀하게 들어와 있다는 느낌이 엄습했다.

로테 하우스를 나와 매표소로 갔다. 집안 분위기를 엿볼 수 있는 엽서 몇 장을 골라 밖으로 나왔다. 이제는 천천히 여유로운 산책자로 베츨러를 음미하기로 했다. 베츨러 여행의 중심은 성당 광장이다. 성당 광장 앞길은 괴테 거리.

로테를 만난다는 설렘을 안

로테 하우스로 가는 골목길 '괴테 빅'

고 걸었을, 사랑에 빠진 20대 남자 괴테의 길을 찾아나섰다. 택시를 타고 온 그 길은 아닐 것이다. 성당 광장으로 이어지는, 좁은 내리막 골목길이 보였다. 경사가 완만하고 고즈넉한 정취가 물씬 풍기는 골목길이다. 골목길이 끝나는 지점에서 쳐다보니 로테 하우스의 하얀색 벽이 보였다. 괴테는 이 골목길을 걸어올라 부프의 관사를 찾곤 했다. 아니나 다를까, 전신주에 '괴테 빅(weg)'이라는 표지가 붙어 있었다. 이 골목길을 오를 때마다 그는 얼마나 설렜을까. 골목길 담벼락에는 담장이 잎사귀가 빨갛게 물들어가고 있었다. 로테를 보러 가는 괴테의 마음도 저 잎사귀와 닮았으리라.

바이마르 가는 길

1776년 7월, 괴테는 바이마르 공국의 추밀원 고문관에 임명된다. 바이마르 공국의 군주 카를 아우구스트 대공이 괴테에게 자신을 도와달라고 청했고, 괴테가 고민 끝에 이 제안을 받아들였다. 그런데 바이마르 체류 기간이 점점 늘어나 장장 10년간 작가를 휴업하게 된다.

내가 바이마르에 도착한 것은 독일 기행 8일째 되는 날이었다. 바이에른 주의 바이로이트에서 튀링겐 주의 바이마르로 향했다. 오후 2시 30분에 출발한 기차는 중간에 두 번을 갈아타고 오후 6시 6분에야 바이마르에 도착할 수 있었다. 천재 5인과 관련이 있는 모든 도시가 나를 설레게 했지만 바이마르가 그 중에서 단연 최고였다. '독일의 아테네'라고 불렸던 도시가 바이마르 아닌가.

플랫폼에 내렸다. 그런데 역 푯말이 특이했다. 쿨투르반호프 (KulturBahnhof). 문화역이라니? 역사를 막 빠져나오려는데 오른편에 문이 열려 있는 방이 있었다. 마침 실내등이 켜져 있어 내부가 보였다.

소극장이었다. 서울 대학로에서 많이 보아온 그런 소극장. 비로소 쿨투르반호프라는 별칭에 고개가 끄덕여졌다. 이 작은 역사에 소극장이 있다니! 바이마르는 괜히 바이마르가 아니었다.

위 바이마르 역사
아래 바이마르 역 표지판

역사를 나오니 버스정류장이 보였고, 왼쪽에 택시 몇 대가 손님을 기다리고 있었다. 바이마르 역은 예약한 호텔 '암 프라우엔플란'과는 조금 거리가 있어 택시를 탔다. 괴테가 살다 눈을 감은 집이 바로 프라우엔플란 광장에 면해 있다. 광장에 도착했을 때 사위는 이미 어둠이 내리고 있었다. 호텔은 아담했다. 카드키를 받아들고 방으로 찾아갔다. 그런데 재미있는 게 보였다. 모든 호실 숫자 아래에 사람 이름이 새겨져 있는 게 아닌가. 내 방에는 크리스티아네 불피우스(Chr. Vulpius)라는 이름이 붙어 있었다. 깜짝 놀랐다. 크리스티아네는 괴테 부인의 이름이다. 우연의

암 프라우엔플란 호텔의 305호 객실. 별칭이 크리스티아네 불피우스이다.

일치라지만 날아갈 듯했다.

다음날 이른 아침 창문을 열었다. 잔뜩 찌푸린 하늘에 먹구름이 빠르게 지나가는 게 보였다. 비를 머금은 채 휘익 흘러가는 구름을 보면서, 그제야 내가 지금 괴테의 도시에 와 있다는 사실을 실감했다. 괴테가 호흡한 그 하늘 아래서 괴테를 만난다는 생각을 하니 가슴이 뛰기 시작했다. 1912년 보헤미아에서 괴테의 흔적을 좇아 바이마르에 온 카프카도 나와 같은 심정이었으리라.

독자들은 이 지점에서 의아하게 생각할 수도 있겠다. 괴테는《젊은 베르테르의 슬픔》으로 이미 유럽의 베스트셀러 작가가 되었는데, 무엇이 아쉬워 바이마르 공국으로 갔을까? 괴테도 빅토르 위고처럼 정치적 야심이 있었던 것일까?

《젊은 베르테르의 슬픔》이 세계적인 베스트셀러가 된 것은 맞다. 그러나 저자인 괴테는 인세로 보잘 것 없는 푼돈만을 만졌을 뿐이다. 독일은 당시 30여 개 공국으로 나뉘어져 있어 한 공국에서 나온 출판물이 다른 공국에서 마구잡이로 복제되어 팔렸다. 당시 독일에서만 20가지의《젊은 베르테르의 슬픔》해적판이 돌았다. 외국에서도 로열티 한푼 안 내고 해적 출판이 성행했다. 괴테의 명성은 드높았지만 실질적인 수입은 거의 없었다. 이런 딱한 처지를 알고 있던 아우구스트 대공이 괴테에게 월급을 넉넉하게 줄 테니 바이마르로 와달라고 제안한 것이다.

인생사에서 쓸모없는 경험이 없는 것처럼 바이마르 시절이 무익한 것만은 아니었다. 바이마르 공국은 인구 10만의 규모. 현재 우리나라의 기초자치단체에 해당한다. 도시 규모가 작다 보니 아이디어만 좋으면 행정은 금방 효과를 나타냈다. 괴테는 광업, 도로 건설, 군대 운영을 비롯해 인사와 재정까지 관여하게 되었다. 그 동안 피상적으로만 알던 것을 행정에 직접 관여하면서 세상이 돌아가는 과정을 지켜보았다. 인

간의 다양한 이해관계를 다룬다는 면에서 정사(政事)는 생각보다 훨씬 복잡했다. 이것은 마치 파리에서 발자크가 연속적인 사업 실패를 통해 냉정한 현실을 학습하는 것과 흡사하다.

바이마르 시절에서 눈여겨 볼 대목은 괴테가 자연과학에 본격적인 관심을 갖기 시작했다는 점이다. 아우구스트 대공의 사유림을 감독하다 식물학에 눈을 떴고, 지역을 돌아다니다 특이한 암반 형태를 발견하고 지질학과 광물학에 호기심을 갖게 되었다. 괴테는 혼자서 방대한 자연계의 자료를 수집하

1778년의 괴테

고 실험·연구하면서 나름의 이론을 정립하는 작업을 해나갔다. 이러한 작업은 죽을 때까지 50년 동안 지속되었다. 과학자도 하기 힘든 일을 작가는 독학으로 진행했다. 그리고 자연과학 분야의 새로운 학설과 과학 사상을 발표했다(당시에는 과학계에서 인정받지 못했지만).

주어진 일에 누구보다 충실한 성격이었지만 괴테는 공직 생활 5년이 지나자 염증이 나기 시작했다. 꽉 짜인 궁정 생활과 지루한 행정 업무에 신물이 났다. 경제적으로는 안정이 되었지만 공직 생활이 갈수록 답답했다. 괴테는 일생일대의 결단을 내렸다. '이탈리아로 가자!'

괴테는 아우구스트 대공과 함께 독일 동남부의 온천 휴양지 칼스바트(현재 체코의 카를로비 바리) 여행 중에 대공과 몇몇 친구들에게 정중한 편지를 써놓고 몰래 이탈리아 여행길에 올랐다. 아우구스트 대공에게는 자신이 없어도 정사는 잘 돌아갈 것이니 걱정하지 말라며 무기한 휴가를 요청한다고 편지를 썼다. 물론 여행의 목적지와 기간에 대해서

는 함구했다. 그의 계획을 안 사람은 하인이자 비서인 필립 자이델 한 명뿐이었다.

이탈리아 여행

서른일곱 살에 괴테는 꿈에 그리던 이탈리아 땅에 발을 디뎠다. 당시 이탈리아 여행은 유럽의 귀족층에게 '그랜드 투어'로 자리잡았다. 유럽인의 정신세계를 형성하는 세 개의 기둥이 그리스·로마·기독교 문명이다. 고대 로마의 문화유산을 탐방하는 것은 곧 유럽의 시원(始原)을 찾아가는 순례였다. 괴테는 많은 이들이 앞서간 길을 따라 여행길에 올랐다.

18세기 교통수단은 역마차가 유일했다. 칼스바트에서 이탈리아 로마까지는 8~10일이 걸렸다. 여비 걱정이 없던 괴테는 최상급 마차를 타고 이동했다. 그는 중립국 스위스를 거쳐 이탈리아 국경을 넘어 로마에 다다르는 순간까지 하루도 빼지 않고 일기를 썼다. 로마가 가까워질수록 괴테의 가슴은 부풀었다.

로마는 괴테의 기대를 조금도 저버리지 않았다. 다빈치·미켈란젤로·라파엘로의 회화와 조각작품, 그리고 고대 유적지들에 괴테는 감동했다. 이것 말고도 괴테를 감동시킨 게 또 있었다. 그것은 지중해의 햇빛이었다. 1년 365일 햇빛이 풍성한 곳에 사는 사람들은 이 말을 이해하지 못한다. 독일은 1년 중 6개월이 우중충하고 비가 많이 온다. 햇빛 하나만 놓고 보면 독일은 사람 살 데가 못되는 황무지였다. 일조량이 풍부하니 독일 땅에서 보기 힘든 다양한 식물종이 서식했다. 괴테는 일기에 이렇게 썼다.

"우리는 너무 오랫동안 안개와 우울 속에 파묻혀 살아왔기 때문에

햇빛이라는 게 무엇인지 모른다."(1786년 9월 17일)

괴테는 로마에서 그 동안 닫혀 있던 감성과 지성의 세포들이 일제히 눈을 뜨며 자연과 문명에 반응하는 것을 느꼈다. 르네상스의 고장에서 그는 자신이 '재생'되는 것을 온몸으로 실감했다. 또한 바이마르에서 축적한 자연현상에 대한 과학적 지식이 고대 예술의 본질을 파악하고 이해하는 데 결정적인 도움을 준다는 사실도 깨달았다. 자연현상과 예술을 파고들다 보니 그 안에 내재된 법칙이 유사하다는 것을 발견하게 된 것이다.

"운 좋게도 예술과 자연에 관한 지식을 결합하는 방법을 발견했다. 그래서 그 둘은 나에게 아주 중요해졌다."(1787년 10월 3일)

로마로 가는 여정에서 괴테는 대공에게 편지를 썼지만 자신의 위치를 밝히지는 않았다. 혹시나 대공에게서 소환장이 날아올까 염려해서다. 로마에 도착해서야 작품을 쓰러 로마에 왔다고 대공에게 알렸다. 1787년 6월, 괴테는 대공에게서 첫 편지를 받았다. 작품이 완성될 때까지 이탈리아에 체류하라는 내용이었다. 이후 괴테는 단계적으로 로마 체류를 연장해 달라는 편지를 보냈고, 공작은 괴테의 요구를 다 들어주었다.

로마에는 독일 화가인 티슈바인, 게오르크 쉬츠, 프리드리히 부리 등이 한 집에서 살고 있었다. 쉬츠와 부리는 괴테와 동향이었다. 괴테 역시 이 집에 방 하나를 빌렸다.

괴테의 이탈리아 여행에서 반드시 기억해야 할 것은 괴테가 가명을 사용했다는 사실이다. 여기에는 몇 가지 현실적인 이유가 있었다. 괴테가 이탈리아 여행을 떠난 목적은 모든 속박과 굴레에서 벗어나 '자유'를 맛보기 위해서였다. 그런데 괴테는 이미 유럽 전역에서 유명 인사였다. 괴테가 본명을 사용하는 순간, 자유는 새장 속에 갇힌 새 신세가

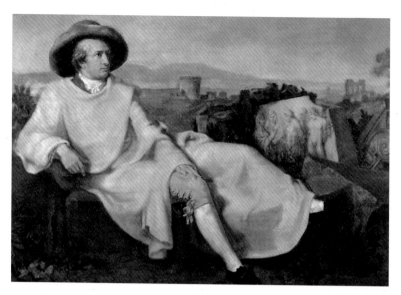

이탈리아 캄파냐에서의
괴테. 티슈바인이 그렸다.

된다. 괴테가 만들어낸 가명은 '필리포 묄러'였다. 국경을 통과할 때나
은행 거래를 할 때나 그는 '필리포 묄러'라고 썼다. 로마 체류 때도 마
찬가지였다. '묄러'가 된 괴테는 로마에서 완전한 자유를 만끽했다. 당
시는 사진이 없을 때라 로마 사람들이 초상화만으로 괴테의 실물을 분
간해 내지는 못했다. 괴테가 가명을 사용해 이탈리아로 밀입국했기 때
문에 어느 나라에서도 독일에서 사라진 괴테가 입국했다는 기록이 없
었다. 로마 밀행(密行)을 둘러싸고 외교가에서 별의별 소문이 돌았다.

괴테가 로마에서 가명을 쓴 또 다른 이유는 귀족층의 예의범절에서
벗어나고 싶어서였다. 바이마르 궁정 생활의 의전에 물릴 대로 물려 넌
덜머리가 난 상태였다. 체면에 구애받지 않고 마음껏 본능에 따른 자
유를 구가하려면 귀족이라는 신분의 옷을 벗어던져야 했다. 실제로 괴
테는 로마 귀족사회와 담을 쌓고 지냈다. 괴테는 일기에 이렇게 썼다.

"철저하게 가명을 고수하니 장점이 참으로 많습니다. 사람들이 나
를 이해해 주고, 오며 가며 만난 사람들과 이야기를 나눌 수도 있으며,

신분이나 이름 때문에 나를 환영하는 것은 아닐까 신경 쓸 필요도 없고, 찾아가봐야 할 사람도 찾아오는 사람도 없습니다. 만약 철저하지 못했다면 인사를 주고받느라 시간을 다 허비했을 겁니다."

괴테는 가명을 사용함으로써 본능의 요구에 충실할 수 있었다. 그는 어린아이 같은 천진난만함을 마음껏 드러냈다. 철없는 어린아이 같은 장난을 하면서 정신적 자유를 마음껏 누렸다. 화가 티슈바인이 괴테에게 장단을 맞춰줬다. 지나가는 행인의 외투를 벗기고 노는 것과 같은 장난을 하고 놀았다. 뒤늦게 로마에 온 철학자 헤르더는 괴테의 '이상한 행동'을 보며 고개를 저었다.

괴테가 가명을 사용한 또 다른 이유는 《젊은 베르테르의 슬픔》 때문이다. 모든 인간은 자기 인생의 주인이라는 베르테르의 주장이 로마 교황청을 자극했다. 로마 교황청에서는 이 소설이 자살을 옹호했다고 규정하고 금서로 묶었다. 로마의 자유를 만끽하고 싶었던 괴테로서는 '금지된 작가'로 로마 교황청과 불협화음을 만들고 싶지 않았다.

가명 사용의 이점이 과연 이것뿐일까. 괴테는 마음 놓고 술집을 드나들었다. 바이마르 시절에는 이름과 직함 때문에 행동에 제약을 받아 욕망을 억누르고 지내야 했다. 그는 독일인들이 즐겨 찾는 선술집 세 곳을 자주 다녔다. 모두 스페인 광장에서 멀지 않은 콘도티 거리에 몰려 있었다. 선술집 세 곳 중에서 특히 작가와 예술가들이 좋아한 곳은 빈첸츠 뢰슬러가 운영하는 술집이었다. 1787년 1월 일기에 보면 빈첸츠 뢰슬러 선술집이 여러 번 언급된다. 왜 그랬을까. 바로 뢰슬러의 딸인 콘스탄차를 좋아했기 때문이었다. 콘스탄차는 아버지를 도와 선술집에서 일하고 있었다.

문제는 당시 평범한 로마 여성들의 애정관이었다. 연애는 곧 결혼이었다. 결혼을 전제로 하지 않으면 아예 연애 단계에 들어갈 수 없다는

〈코르소 가의 집 창가
에 서 있는 괴테〉. 티슈
바인의 그림

게 보편적 풍습이었다. 당시 괴테는 결혼 혐
오자였다. 결혼제도는 자손을 번식시키기 위
한 것일 뿐 사랑과는 관계가 없다고 믿었다.

콘스탄차는 결혼을 하겠다는 다짐을 주
지 않으면 연애를 시작하지 않겠다고 버텼
다. 자유연애를 갈망하던 괴테는 좌절한다.

사랑이 좌절된 젊은 시인은 거리의 여자를
찾았다. 이런 은밀한 이야기가 어떻게 후세
에 알려질 수 있었나? 괴테는 일기와 함께 지
출 장부를 꼼꼼히 썼다. 지출 장부에 '세탁비
3리라' 하는 식으로 세세한 사용처를 모두 기
입했다. 지출 장부에는 '안다레아 돈나'(여자
에게 가다)라는 대목이 가끔씩 등장한다.

괴테의 로마 생활은 그림으로도 여러 점
전해져 내려온다. 한 집에서 살았던 화가 티슈바인이 괴테를 모델로 그
림을 그렸다. 티슈바인은 한 집에 살았기에 괴테의 심리상태를 시시콜
콜 들여다볼 수 있었다. 이를테면 〈캄파냐에서의 괴테〉, 〈코르소 가의
집 창가에 서 있는 괴테〉, 〈의자에 기대 앉아 책을 읽는 괴테〉 등이다.
〈코르소 가의 집 창가에 서 있는 괴테〉 그림을 보면 괴테는 스타일이
멋진 남자였다.

유행가 가사처럼, 사랑의 상처는 또다른 사랑으로 잊혀지는 법. 괴
테는 마침내 사랑만을 위한 사랑의 대상을 찾는 데 성공했다. 시(詩)
는 사랑의 부양토에서 싹 트고 꽃 피고 열매 맺는다. 자유연애를 즐기
면서 괴테는 〈로마의 비가〉를 써낸다. 〈로마의 비가〉에 나오는 유명한
마지막 소절은 이렇다.

"로마여, 너는 세계로다. 하지만 사랑이 없다면 세계는 세계가 아니며, 로마도 로마가 아닐 것이다."

1828년 10월, 바이마르에서 괴테는 지인에게 로마 시절을 회상하며 이런 편지를 썼다. "인간이 무엇인지를 깨달았던 때는 로마에 있을 때뿐이었네. 그 이후로는 단 한 번도 그런 높은 경지에, 그런 행복의 감정에 도달해 본 적이 없다네. 로마의 내 상황과 비교한다면 그 이전에도 그 이후에도 나는 단 한 번도 기뻤던 적이 없었네."

괴테 연구자인 W. H. 오든은 이와 관련한 흥미로운 주장을 편다. 괴테의 초상을 보면 이탈리아 여행 전후(前後)가 완전히 다르다는 이야기다. 이탈리아 여행 이후의 초상은 "성적 만족을 이해하는 남자의 자신에 찬 얼굴"이라는 것이다. 괴테는 바이마르로 돌아가는 것을 "귀양길"이라고 표현했다.

평민 출신의 크리스티아네

1788년 6월, 무거운 마음으로 바이마르에 돌아온 괴테에게 희소식이 기다리고 있었다. 대공이 괴테를 추밀원 고문관 직에서 면(免)한다는 인사발령을 낸 것이다. 월급은 계속 줄 터이니 마음 놓고 작품을 쓰는 데 전념해 달라며.

크리스티아네
불피우스

괴테는 평민 출신의 크리스티아네 불피우스를 만나 새로운 사랑을 시작한다. 그리고 얼마 지나지 않아 크리스티아네와 일름(Ilm) 공원의 산장에서 동거에 들어갔다. 산장은 아우구스트 대공이 선물한 집이었다. 괴테 나이 서른아홉. 다음해 크리스티

아네는 아들을 낳았고, 괴테는 아들의 이름을 '아우구스트'라고 짓는다. 곧이어 크리스티아네와 결혼했다. 이 결혼은 바이마르 사회에 커다란 스캔들이었다. 크리스티아네가 평민 출신이어서다. 신분 차이를 뛰어넘는 결합에 바이마르 귀족사회는 괴테를 손가락질했다. 하지만 괴테는 눈 하나 깜짝하지 않았다. 바이마르 귀족사회는 괴테의 단호한 태도에 크리스티아네를 인정하지 않을 수 없었다.

일름 공원의 괴테 산장으로 가보자. 산장에 이르는 길은 여러 갈래가 있지만 베토벤 광장을 거쳐 가는 게 가장 쉽다. 베토벤 광장을 지나면 내리막 흙길이 나온다. 조금 지나면 황성옛터 같은 폐허의 건축물이 나온다. 옛 사원이다. 아이들이 까르르거리며 폐허 속에서 숨바꼭질을 하고 있었다. 또한 폐허를 배경으로 초록 잔디밭에서 결혼 화보 촬영을 하는 커플이 보였다. 폐허를 뒤로 하고 내리막 흙길을 걷다 보면 동상이 하나 보인다. 셰익스피어 동상이다. 괴테를 만나러 가는 길에 뜻밖에도 셰익스피어가 이정표 역할을 하고 있었다. 언덕을 내려오니 굽

이쳐 흐르는 일름 강이 나타났고, 빠른 물살 위에 걸처 있는 좁고 짧은 나무 다리가 보였다. 목재 다리를 건너니 일름 공원이 시원하게 펼쳐진다. 너른 풀밭과 여기저기 아름드리 나무들이 있었고, 저 멀리 집 한 채가 보였다. 사람들이 그쪽으로 가고 있었다. 괴테 산장이다.

산장은 현재 박물관으로 운영 중이다. 입장료 6.5유로를 내고 들어갔다. 입구에는 직원 서너 명이 안내를 하고 입장권을 받고 기념품을 팔고 있었다. 1층 부엌 겸 식당에는 로마 시내 전경을 그린 세밀화 두 점이 걸려 있다. 심하게 삐걱거리는 나무 계단을 따라 2층으로 올라갔다. 마루는 모두 괴테가 살던 그대로지만 군데군데 새 목재를 덧댄 자국이 보였다.

이 집은 괴테가 바이마르에서 소유한 첫번째 집이다. 시인의 숨결과 체취를 느낄 수 있는 공간은 2층이다. 작은 응접실이 보였고, 응접실과 붙은 서재 겸 집필실이 있었다. 시인의 책상은 창문 옆에 있었는데 작고 평범해 초라하다는 느낌마저 들게 했다. 눈길을 사로잡은 것은 의자였다. 등받이가 없이 가슴과 복부를 받쳐주는 의자였다. 누구나 책상에서 책을 읽거나 글을 쓸 때 허리가 굽어지는 자세가 되곤 한다. 그

괴테 산장 2층의 집필실

럴 때 가슴 쪽에 베개나 쿠션 같은 것을 대면 척추가 펴지는 효과가 있다. 괴테는 바로 그런 의자에서 글을 썼던 것이다. 왼쪽 창문으로 일름 공원의 녹음이 시원하게 펼쳐졌다. 시인은 글을 쓰다 잠깐씩 이 창문으로 들어오는 공원의 사계(四季)를 감상했다.

집필실에서 나와 공용마루를 지나 침실로 들어갔다. 괴테는 접이식 철제 침대를 사용했다. 안내원이 침대를 어떻게 펴는지 설명했다. 방이 좁아 어쩔 수 없었던 것으로 보인다. 침실에는 겨울철 시인의 몸을 따뜻하게 해주던 난로가 여전히 자리를 지키고 있었다.

실러와의 우정

40대에 접어들어 괴테는 돈 문제에서 해방되었다. 그 동안 시작만 해놓고 진전을 보지 못한 작품, 구상만 해놓고 시작도 하지 못한 작품에 전념했다. 자료만 수집해 온 색채론 연구에 집중한 것도 이때였다.

시인이자 비평가인 프리드리히 실러와 처음 만난 것도 이 즈음이다. 두 사람은 첫 만남에서 거리를 두며 서로 데면데면했다. 하지만 괴테가 실러에게 호의를 베풀면서 가까워진다. 실러는 괴테의 추천으로 예나 대학의 역사학과 교수가 된다.

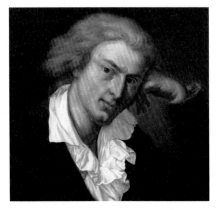
프리드리히 실러

괴테는 실러와 잡지를 함께 만들면서 급속도로 가까워졌다. 괴테는 실러보다 열 살이 많았지만 친구처럼 지냈다. 실러는 괴테 곁에서 죽을 때까지 그의 작업을 응원하고 격려하고 독려하는 존재가 된다. 1805년 실러가 눈을 감았을 때 괴테는 "내 존재의 절반을 잃은 것 같다"고 슬퍼했다.

바이마르에 처음 오는 사람은 누구나 가장 먼저 국립극장을 찾는다. 인구 6만 6,000명의 도시에 있는 극장이 국립극장이라는 사실! 바이마르는 모든 길이 국립극장 앞 극장광장으로 통한다고 해도 지나친 말이 아니다. 어디서나 '극장광장' 이정표가 나오니 말이다. 햇살 좋은 날 극장광장에 가면 시민들과 여행객들로 북적이는 것을 볼 수 있다.

괴테는 1791년부터 26년간 국립극장의 전신인 궁정극장의 감독직을 맡았다. 또한 이 극장에서 괴테와 실러의 대표작들이 무대에서 처음 관객과 만났다. 리스트와 슈트라우스가 이 극장과 인연을 맺었고, 바그너의 〈로엔그린〉도 이곳에서 초연되었다.

바이마르의 지명들을 보면 이 작은 도시가 18~19세기 독일 문예부흥의 중심지였다는 말을 실감할 수 있다. 괴테 광장, 헤르더 광장, 베토벤 광장, 실러 거리, 하이네 거리, 푸시킨 거리 등.

나폴레옹이 괴테를 흠모한 것처럼 베토벤도 괴테와 실러를 흠모했다. 괴테와 베토벤은 바이마르에서 역사적인 만남을 가졌다. 베토벤은 괴테에게 여러 통의 편지를 썼는데 그때마다 괴테에게 '각하'라는 극존칭을 사용했다. 널리 알려진 대로 베토벤의 마지막 교향곡인 9번 〈합창〉은 실러의 시 〈환희에 붙임〉에서 영감을 받았다. 실러가 없었으면 베토벤의 〈합창〉 교향곡은 태어나지 못했다.

국립극장 앞에 섰다. 해질 무렵이라 국립극장은 경관조명을 켜놓고 있었다. 광장은 바이마르의 과거와 오늘을 보여주는 건축물들로 둘러싸여 있다. 눈을 감고 1919년의 그날을 떠올려보았다.

독일은 1차 세계대전의 패전국이다. 승전국들은 베르사유 조약으로 독일에 천문학적인 배상금을 부과했다. 패전국 독일은 민주공화국 헌법을 만들어야 했다. 1919년 바이마르에서 국민의회가 개최되었다. 국립극장에서 독일 최초의 민주제 헌법인 '바이마르 헌법'이 제정되었다.

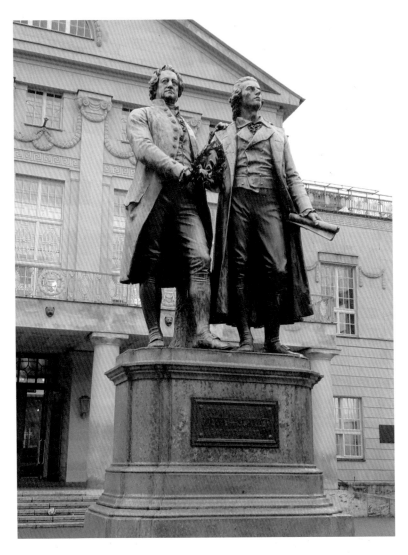

바이마르 국립극장 앞의 괴테와 실러 동상

바이마르 헌법은 1933년 히틀러가 집권하기 전까지 유효했다.

독일인은 왜 국민의회를 바이마르에서 개최하기로 했을까. 국립극장 앞 괴테와 실러의 동상이 그 질문에 답한다. 바이마르는 18~19세기 독일에서 자유로운 인문정신이 만개한 도시였다. 그 상징물이 괴테와 실러 동상이다. 왼쪽은 괴테, 오른쪽은 실러이다. 두 사람은 19세기 유럽 남자의 복식인 프록코트를 입고 있다. 실러는 왼손에 원고 뭉치를 들고 있고, 오른손으로 괴테가 내민 월계관을 살짝 잡고 있다.

괴테와 실러의 시선을 따라가면 1층짜리 벽돌 건물이 보인다. 서른여섯 살의 건축가 그로피우스가 낡은 벽돌 건물을 빌려 세운 혁명적인 예술직업학교 바우하우스(Bauhaus) 미술관이다. "오늘의 스타일을 과거에서 빌려오는 것을 반대한다"는 신념으로 그로피우스는 제대로 대접받지 못하던 혁신적인 예술가들을 강사로 초빙했다. 바우하우스의 예술철학에 공감해 이곳으로 온 강사들 중에는 바실리 칸딘스키, 파울 클레 등이 있었다. 바이마르 시민들은 바우하우스의 시도를 못마땅하게 생각했다. 지나치게 급진적이라고 보았던 것이다. 1924년 바우하우스는 바이마르를 떠난다.

나폴레옹을 만나다

1799년, 프랑스 혁명이 일어난 지 10년이 되던 해에 전쟁의 천재 나폴레옹이 권력을 잡는다. 나폴레옹은 1805년 트라팔가 해전을 제외한, 육지에서 벌어진 거의 모든 전쟁을 승리로 이끌면서 스페인을 포함한 서유럽 전역을 지배했다. 군주들은 나폴레옹 이름 앞에 벌벌 떨었다. 1804년 나폴레옹은 스스로 황제 자리에 올랐고, 이듬해에는 오스트리아를 점령해 허울뿐인 신성로마제국을 해체시켰다. 나폴레옹 군대는

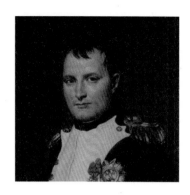

나폴레옹

여세를 몰아 1806년 바이마르까지 쳐들어와 점령했다. 이 시기 괴테는 《빌헬름 마이스터의 수업시대》를 쓰기 시작했다. 1808년 쉰아홉 살에 그는 《파우스트》 1부를 출간했다. 스물네 살에 쓰기 시작한 《파우스트》 1부를 35년 만에 완성했다.

괴테의 생애를 연구하면서 나는 괴테가 1808년에 나폴레옹을 만났다는 사실을 확인하고는 전율했다. 그 떨림은 흥분으로 이어졌다. 두 사람이 역사적인 만남을 가진 곳이 바로 에어푸르트(Erfurt)였다. 에어푸르트에 원정 사령부를 둔 나폴레옹은 이웃한 바이마르에 괴테가 살고 있다는 것을 의식했다. 나폴레옹은 《젊은 베르테르의 슬픔》을 일곱 번이나 읽은 애독자였으며 중요 대목을 거의 외우다시피 했다. 이집트 원정에서도 진중 도서관을 설치·운영했고, 그곳에 괴테의 작품들을 여러 권 비치해 놓고 읽곤 했다. 에어푸르트의 황제가 바이마르의 시인을 초대하면서 세기적 이벤트가 성사되었다.

1808년 10월 2일 오전, 괴테는 나폴레옹을 만난다. 세계사에서 이런 영웅적인 만남이 또 있을까. 나폴레옹과 괴테의 만남은 칼과 펜의 부딪침이기도 했다.

카이저잘에 도착한 괴테는 영접을 받으며 황제의 집무실로 들어섰다. 황제는 작가를 보자마자 이렇게 인사했다.

"당신이 바로 그분이시군요(Vous êtes un homme)."

두 천재는 프랑스 장군 몇 명이 배석한 가운데 대담을 나눴다. 괴테는 나폴레옹과 한 시간 동안 무슨 얘기를 나눴을까. 당시 유럽 최고의 관심사항이었다. 대화는 문학 이야기가 주를 이뤘다. 나폴레옹은 독자 입장에서 《젊은 베르테르의 슬픔》을 읽으면서 아쉬웠던 점을 지적했

다. "선생은 그것을 왜 그렇게 처리했지요? 자연스럽지 않은데요."

나폴레옹은 고대 로마의 정치가 율리우스 시저를 소재로 비극을 써 보면 어떻겠느냐는 제안도 했다. 또한 파리에 와달라고 초청하기도 했다. 괴테는 황제가 자신의 소설에서 아쉬운 점에 대해 지적했다고만 전했을 뿐 어떤 대목이 그런지 구체적인 언급을 하지 않았다. 이것은 후대의 연구가들에게 궁금증을 증폭시켰다. 괴테 연구가들은 이후 200년간 나폴레옹이 어느 대목을 가리켰는지를 규명하려 했지만 밝혀내지 못했다.

에어푸르트로 길을 잡는다. 이곳은 언제든 갈 수 있다. 그러나 다른 해도 아닌 2017년에 에어푸르트 땅을 밟는다는 것은 그 의미가 남다르다.

에어푸르트는 종교개혁의 깃발을 든 마르틴 루터가 열아홉 살에 와서 학교를 다닌 곳이다. 1517년 10월 31일 마르틴 루터는 뷔르템베르크 성당의 벽면에 95개 조항을 써붙였다. 2017년은 종교개혁 500주년이 되는 해다. 개신교도들에게 에어푸르트는 성지순례 코스다.

에어푸르트는 현재 튀링겐 주의 주도(州都). 바이마르에서 기차로 15분 거리에 있다. 바이마르 역에서 에어푸르트 왕복 티켓을 끊었다.

위 **에어푸르트 역의 표지판**
아래 **카이저잘 이정표**

내가 읽은 모든 책과 자료에는 괴테와 나폴레옹이 만난 곳이 '에어푸르트'라고만 나와 있었다. 나는 에어푸르트 역에 내리자마자 안내센터를 찾아가 역사적인 장소의 정확한 주소를 알려달라고 했다. 직원이 검색하더니 '카이저잘(Kaisersaal)'이라고 알려주었다. 이어 '퓨테르 거리 15~16번지'에 카이저잘이 있다고 지도에 표시해 주었다. 중앙역 광장 전차 정류장에서 1번이나 6번 트램을 타면 된다.

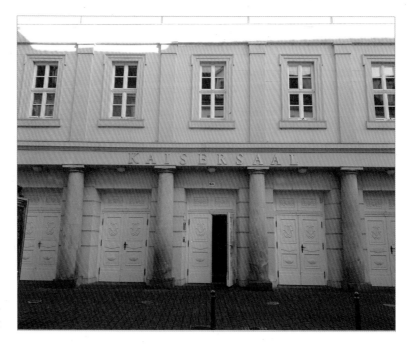

나폴레옹과 괴테가
만난 카이저잘

카이저잘은 우리말로 '황제의 큰집' 정도가 될 것이다. 10여 분 만에 퓨테르 거리에 도착했다. 비바람이 불고 날씨도 차가웠지만 아무래도 상관없었다. 번지수를 확인하며 걸었지만 너무 흥분한 나머지 처음엔 카이저잘을 지나쳐버렸다. 온 길을 다시 걸으며 천천히 살피자 하얀색 문 위에 금박을 입힌 '카이저잘'이 보였다. 감격스러웠다. 여간해선 기념사진을 찍지 않는 나였지만 카이저잘을 배경으로 한 컷 찍었다.

카이저잘은 현재 코미디언이나 가수들의 공연 극장으로 사용되고 있었다. 육중한 문을 열고 안으로 들어가 보았다. 로비에서 극장 안으로 들어가는 문은 닫혀 있었다. 한쪽에 공연을 안내하는 홍보물이 보였다. 뮤지컬 〈정글북〉도 보였다. 극장 내부에서는 안타깝게도 나폴레옹과 괴테의 만남을 알려주는 흔적을 발견하지는 못했다.

《색채론》을 쓰다

괴테는 예순한 살이 되던 1810년 5월 18일 드디어 《색채론》을 완성했다. 내가 윈스턴 처칠의 블렌엄 궁전 도서관에서 만난 《색채론》이 이때 태어났다. 오늘날 색채와 관련된 책들을 읽어보면 대부분 괴테의 《색채론》을 밑바탕으로 하고 있음을 확인하게 된다.

연구자들은 괴테가 《색채론》을 대략 20여 년에 걸쳐 완성했다고 본다. 그러나 실제로는 더 오래 걸렸을 것으로 추정한다. 괴테는 색채 현상을 밝음과 어둠의 만남, 그리고 그 경계선에서 주로 일어나는 것으로 인식했다.

괴테는 색채의 구성 원리를 양극성, 상승성, 총체성으로 파악했다. 그리고 색채를 생리색, 물리색, 화학색으로 분류해 실험하고 관찰했다. 모든 색채는 생리색으로 출발해 물리색을 거쳐 화학색이 만들어진다고 보고, 이를 바탕으로 6색 색상환(color circle, 色相環)을 도출했다. 6색은 노랑, 파랑, 빨강, 주황, 녹색, 보라. 현재 디자이너와 예술가들이 색을 고를 때 사용하는 게 먼셀 표색계(表色系)나 오스트발트 표색계이다. 두 가지 모두 괴테의 6색 색상환을 응용·발전시킨 것이다.

괴테의 색상환

괴테가 《색채론》을 발표하기 전까지 색에 관한 이론을 체계화한 저술은 없었다. 《색채론》은 유럽 문화사에 커다란 충격을 주었다. 《색채 용어사전》(박연선 지음)에서는 괴테의 《색채론》이 문화예술사에 끼친 영향을 이렇게 기술한다.

"괴테는, 색이 생리적·물리적·화학적 속성 외에도 감성을 가지며 도덕성을 겸비하며 언어처럼 말

을 하고 대중이 알아차릴 수 있는 상징성을 내포한다는 것을 강조했다. 이는 인상주의와 추상미술을 시작할 수 있는 중요한 근거가 됨으로써 이후 미술사를 변화시켰다.”

괴테가 《젊은 베르테르의 슬픔》을 쓴 때가 1774년이다. 이 소설의 등장인물이 입은 옷을 색(色)의 관점에서 다시 들여다보면 전혀 다른 게 보인다. 괴테가 인물의 신분과 성격에 따라 철저하게 색을 차등하고 구분했음을 확인하게 된다. 먼저 베르테르를 보자. 괴테의 분신이기도 한 멋쟁이 베르테르는 파란색 정장에 노란색 조끼를 받쳐 입고 회색 펠트 모자를 썼다. 파랑과 노랑은 귀족의 색이다. 베르테르가 사랑한 로테는 ‘소매와 가슴에 연한 빨간색 띠를 두른 소박한 흰색’으로 묘사된다.

괴테는 귀족 작위(von)를 받고 나서는 흰색 옷을 비롯한 밝은 색상의 옷을 주로 입었다. 회색이나 갈색 옷은 절대 입지 않았다. 괴테는 일상생활에서도 옷 색깔에 대한 언급을 자주 했다. 특히 아내 크리스티아네에게 쓴 편지를 보면 옷 색깔을 언급하는 대목이 등장한다.

미식가 괴테

괴테의 위대한 점은 대표작 대부분이 60대 이후에 생산되었다는 사실이다. 50대까지의 경험과 연구와 사색을 토대로 60대부터 무서운 집중력으로, 누에가 비단실을 뽑아내듯 써냈다. 실로 경이로운 생산력이다. 더 놀라운 점은 장르가 다른 여러 작품을 동시에 진행시켜 나갔다는 사실이다. 앞서 언급한 대로 《색채론》은 예순한 살에, 자서전 1~3부도 예순네 살에 완성했다. 《이탈리아 기행》을 쓰기 시작한 것도 예순네 살이었고, 《서동시집》 집필에 착수한 것은 예순다섯 살이었다.

일흔네 살이 되었을 때 괴테는 한 젊은이의 방문을 받는다. 괴테를

숭배하는 에커만이라는 사람이었다. 에커만은 괴테에게 《젊은 베르테르의 슬픔》부터 모든 작품을 빼놓지 않고 읽었다며 곁에서 뭐든 돕고 싶으니 조수 겸 비서로 써줄 것을 간청했다. 괴테는 제안을 받아들였다. 만년의 괴테는 문학에 조예가 깊은 에커만과 틈틈이 많은 대화를 나누게 된다. 에커만은 괴테와의 대화를 모두 기록했다. 괴테가 사망한 이후 에커만은 이를 묶어《괴테와의 대화》를 펴낸다.

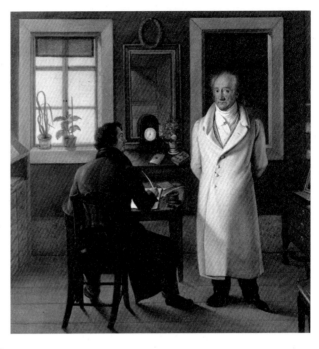

괴테와 비서. 괴테가 흰색 옷을 입고 있다.

　이 지점에서 궁금증이 생긴다. 노년이 되면 누구나 기력이 떨어지고 열정이 식게 마련인데 시인은 어떻게 생물학적 진행을 거스르며 왕성한 집필을 계속할 수 있었을까.

　괴테는 본능적 욕구에 충실했고, 또 충족시킬 능력이 있었다. 그것은 사랑과 미식이다. 결혼 전 자유분방한 연애에 탐닉했던 괴테였지만 결혼 후에는 아내와 금슬이 좋아 다른 여자에게 눈길을 주지 않았다.

　괴테는 미식가였다. 부유한 집안환경 덕분에 어려서부터 미식 감각을 키울 수 있었다. 한 끼도 맛없는 음식을 먹지 않았다. 맛에 대한 집착은 미식 경험을 기록으로 남기는 습관으로 이어졌다. 라이프치히 대학에 다닐 때나 이탈리아 여행을 할 때 괴테는 음식에 대한 이야기를 자주 일기나 편지로 남겼다. 라이프치히 시절 친구에게 보낸 편지에

서 괴테는 처음으로 맛본 꿩·메추리·종달새·송어 요리 등에 대한 느낌을 썼다. 또한 라이프치히 대학 시절 토마스 광장 주변에서 막 만들어진 바삭바삭한 튀김요리에 정신이 팔려 수업 시간에 지각을 밥 먹듯이 했다고 기록했다.《이탈리아 기행》의 상당 부분은 바로 미식 여행에 할애되었다.

아내 크리스티아네가 세상을 먼저 떠나고 나서 그의 식사를 도맡은 사람은 며느리 오틸리에였다. 괴테가 예나에서 잠시 머무는 동안 며느리에게 보낸 편지를 살짝 펼쳐보자.

"사랑하는 며느리에게, (……) 내 부엌살림에 대해 설명해 주마. 궁중요리사가 나를 위해 요리하기로 결정되었다. 지금으로서는 꽤 견딜 만하구나. 게는 더 이상 보내지 말거라. 여기까지 오는 동안 쉽게 상한다. 하지만 양배추는 보내다오. 아침밥으로 훈제한 소 혀와 찬 쇠고기 스테이크를 먹었으면 좋겠구나. 또 그밖에 갈비, 잘게 썰어 구운 고기완자, 또는 뭐 그 비슷한 이름의 것 등을 먹으면 좋겠다. (……) 네가 시를 좋아하다니, 방금 프라이팬에서 갓 구워낸, 아직 인쇄도 되지 않은 시를 몇 편 보내마. 잘 있거라. G."(오틸리에 폰 괴테에게, 1820년 6월 12일)

괴테는 다양한 요리의 레시피와 설명서도 남겼다. 독일 작가 요하임 슐츠는 괴테가 기록한 레시피와 미식 관련 글을 모아《훌륭한 요리 앞에서는 사랑이 절로 생긴다》라는 책을 펴냈다. 요리법을 읽어보면 괴테가 식재료의 특질을 정확히 파악하고 있다는 사실에 놀라게 된다.

바이마르 저택의 하인들 중 한 명은 주인을 닮아 기록하는 것을 좋아했다. 이 하인은 1831년 12월 25일부터 1832년 3월 22일까지 괴테의 식탁에 올라간 식재료들을 종류별로 분류해 기록했다. 그 식재료의 다양함과 진귀함에 눈의 동공이 커진다. 꼼꼼한 하인 덕분에 우리는 19세기 바이마르 귀족의 호화로운 식탁을 눈으로 음미할 수 있게 되었

다. 노루 등심구이, 사슴 넓적다리 구이…… 시인은 이렇게 최고의 요리를 즐겼고, 그 미식의 힘으로 열정의 노년을 보낼 수 있었다.

괴테 박물관

이제, 괴테가 48년간 살았던 집으로 가보자. 프라우엔플란의 괴테 하우스, 즉 괴테 국립박물관이다. 노란색이 칠해진 2층짜리 저택인데, 현판 글씨가 크지 않아 자칫 놓칠 수도 있다. 괴테 산장과 마찬가지로 아우구스트 대공이 괴테에게 선물한 집이다.

괴테 국립박물관 입장료는 12.5 유로. 거의 2만 원이다. 조금 비싸다고 생각했지만 관람을 포기할 수는 없었다.

위 괴테 저택 이정표
아래 괴테 저택은 현재 바이마르 괴테 국립박물관으로 운영중이다.

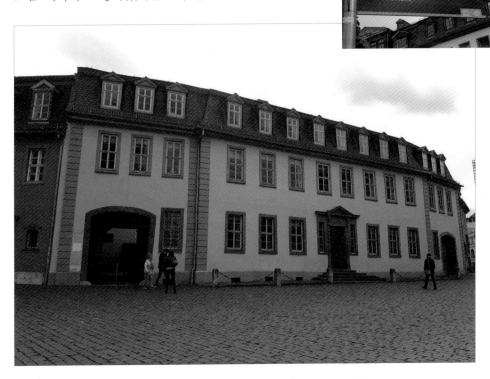

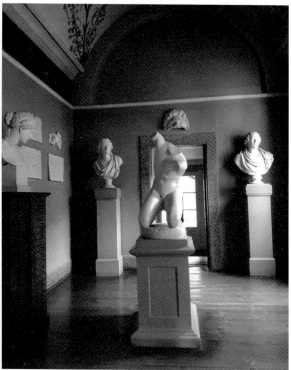

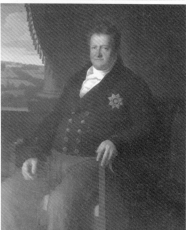

1	4
2	5
3	6

1 바이마르 괴테 박물관 2층에 있는 조형물. 2 카를 아우구스트 대공 초상. 3 괴테가 수집한 광물들. 4 고대 미술관을 연상시키는 저택 내부. 5 괴테의 데생. 왼쪽이 아내 크리스티아네. 6 괴테의 친필 시.

화살표 지시 방향을 따라 중정(中庭)으로 들어가 2층으로 올라서니 늑대 동상이 보였다. 고대 로마의 초대 왕인 로물루스에게 젖을 먹여 키웠다고 알려진 늑대다.

문을 통과해 복도에 들어서니 커다란 대리석 두상이 기다리고 있었다. 로마 바티칸에 있는 아폴로 상의 복제품이다. 순간, 나는 깨달았다. 괴테가 바이마르의 저택에 로마의 정신을 식재(植栽)하려 했다는 사실을. 어릴 적 프랑크푸르트 아버지 집에서 그림으로 동경했던 로마를 괴테는 마침내 실물로 바이마르 집에 구현하는 데 성공했던 것이다. 1792년부터 괴테는 계단실을 포함한 집안 전체를 본인이 직접 디자인했다.

저택은 수집가 괴테의 또 다른 면모를 보여주는 공간이기도 하다. 방과 방을 연결하는 복도의 모서리, 천장과 벽이 만나는 틈과 같은 곳곳에 그림, 석고상, 대리석상을 배치했다. 그리스-로마 신화의 주인공들과, 실러·훔볼트 등 괴테와 동시대에 살았던 실존 인물들이다. 그리스-로마 신화에 등장하는 인물로는 제우스, 메두사, 카산드라, 미네르바(아테나), 주피터, 아를의 비너스, 클뤼티에, 헤라클레스……. 괴테 국립박물관은 그리스-로마 미술관의 축쇄(縮刷)였다.

컬렉션 룸에 들어섰다. 거대한 유화 초상화가 방문객을 맞는다. 카를 아우구스트 대공이다. 괴테 박물관에 오면 누구든 아우구스트의 초상과 대면하지 않을 수 없다. 아우구스트 없는 괴테는 존재할 수 있을까. 만일 아우구스트가 없었다면 괴테는 우리가 아는 문호와는 상당히 다른 모습이었을 것이다.

괴테는 다재다능한 천재였다. 데생 실력도 상당한 수준에 이른다. 아내 크리스티아네의 이름을 붙인 방에 들어가면 괴테의 육필 원고 외에도 드로잉 작품들이 보인다. 그 중에서 눈길을 사로잡은 게 1788년

괴테의 집필실

에 그린 크리스티아네 드로잉이었다. 작가의 드로잉 실력에 감탄하지 않을 수 없다. 괴테가 직접 그린 자신의 책에 들어갈 삽화도 한 점 보인다. 드로잉 중에는 아들 아우구스트의 손을 잡고 강가로 나가 휴식하는 장면도 있었다.

괴테 박물관에서 관람객들이 가장 보고 싶어 하는 공간은 집필실이다. 집필실에 이르려면 여러 개의 크고 작은 방을 지나야 한다. 당연한 이야기지만 괴테에게는 찾아오는 손님이 많았다. 괴테는 체력 소모를 최소화하는 선에서 손님의 예방을 제한했다. 그리고 손님을 맞는 공간과 집필실을 엄밀히 분리했다. 집필실에는 가족, 비서, 하인 아니면 아무도 접근하지 못하게 했다.

집필실은 네 공간으로 나뉘어져 있다. 대기실, 도서실, 집필실, 그리

고 침실. 먼저 대기실을 살펴보자. 서랍장 위 유리 진열장에 광물 수십 점이 놓여 있었다. 광물 몇 개는 황갈색을 띠고 있어 비전문가의 눈으로도 철광석임을 알 수 있었다. 설명에는 침철석(針鐵石)이라고 되어 있다. 모두 괴테가 추밀원 고문관 시절 산과 들과 내를 떠돌며 수집한 것이다. 다른 곳에 전시된 광물들까지 합하면 모두 6,000개가 넘는다.

　이제는 집필실이다. 집필실은 대기실에서만 들여다볼 수 있게 줄을 쳐놓았다. 집필실은 괴테가 숨을 거둔 직후 폐쇄되었다. 유언 집행자 외에는 어느 누구도 방에 들어올 수 없었다. 유언 집행자는 모든 것을 있는 그대로 놓아두었고, 유작 원고만이 '괴테-실러 자료실'로 옮겨졌을 뿐이다. 한가운데에는 서너 명이 빙 둘러 앉을 수 있는 원형 탁자가 있다. 벽면 쪽에는 책꽂이를 겸한 책상 두 개가 보였다. 이것 말고도 시인이 서서 자료나 책을 읽을 수 있는 기울어진 책상이 두 개 있었다.

괴테의 도서실

집필실과 연결된 한 쪽 방은 괴테의 개인 도서실이다. 8단짜리 책장에 책이 빈틈없이 꽂혀 있다. 길쭉한 공간의 서가에 꽂힌 책은 7,200권이 넘는다. 이 도서실 역시 관람객이 들어갈 수 없게 철망을 쳐놓았다. 손이 닿지 않는 서가 맨 위칸 책을 꺼낼 때 사용하는 5단짜리 사다리도 보였다.

괴테는 아침 시간에 집필에 몰입했다. 인간의 생체 리듬은 대체적으로 오전에 활성화된다. 괴테는 새벽 6시에 일어나 글을 쓰기 시작해 9시나 10시에 비서 에커만과 함께 아침을 들었다. 조반을 마친 시인은 다시 책상에 앉아 글쓰기에 몰두했다. 아무도 집필실 근처에 얼씬거리지 않았다. 점심식사는 대부분 2시 이후에 들곤 했다. 점심을 먹고 나면 누구나 식곤증이 찾아와 컨디션이 떨어진다. 괴테는 일부러 점심시간을 늦춰 컨디션이 좋은 오전 시간을 최대한 길게 활용하는 습관을 몸에 익혔다. 새벽 6시부터 아침식사 시간 한 시간을 제외하면 최대 6시간 이상을 집필에 쏟아부은 것이다. 이런 습관은 여행을 떠나서도 어김없이 지켰다. 점심을 마치고 나서는 긴 산책을 나가곤 했다. 주로 일름 공원이 시인이 즐겨 찾던 장소였다. 산책에서 돌아온 저녁 시간에는 손님을 맞거나 책을 읽고 휴식을 취했다. 저녁에는 거의 글을 쓰지 않았다.

책상을 다시 바라보았다. 시인은 저 책상에서 앉아 《파우스트》 2부를 완성했다. 그리고 사후에 출판해 달라는 유언을 남겼다. 시인은 또 저 책상에서 방대한 분량의 자서전을 써냈다. 어디 그뿐인가. 《이탈리아 기행》과 《빌헬름 마이스터의 수업시대》가 바로 저 책상 위에서 탄생했다. 지금 내 눈에 보이는 모든 집기와 문구들은 괴테의 손때와 체취가 묻어 있다. 눈을 감으면 저 책상에 앉아 글을 쓰는 한 남자가 보이는 것만 같다. 원고지 위에서 거위깃털 펜이 스스슥거리는 소리와 함께.

의자에 앉은 채 영면하다

1831년 시인은 여든두 살이 되었다. 주위에는 비서 에커만을 제외하고는 사랑했던 사람이 거의 남아 있지 않았다. 시인의 생애도 다해가고 있었다. 그러나 괴테에게는 자신이 종지부를 찍어야 할 작품이 남아 있었다. 《파우스트》 2부였다. 각혈을 하면서도 괴테는 거위깃털 펜으로 써내려갔다. 1831년 봄, 드디어 《파우스트》 2부와 《괴테 자서전 ― 나의 인생, 시와 진실》을 완결 짓는다. 60여 년에 걸친 1만 2,111행의 대작이 마침내 완성된 것이다. "전 인류의 역사에 뒤지지 않는 깊이를 지닌 인간 파우스트의 생애를 그린 장엄한 드라마"라는 평가를 받는 그 《파우스트》이다.

집필실과 붙어 있는 작은 방이 보였다. 괴테의 침실이다. 아내 크리

괴테가 말년에 이용한 집필실 옆 침실

스티아네가 먼저 하늘계단을 밟고 나서 괴테는 집필실에 딸린 작은 방을 침실로 사용했다. 괴테의 침대는 싱글 크기였는데, 침대 나무틀이 수수해 문호의 침대라고 하기에는 초라하게 보였다. 오히려 침대 옆에 놓인 안락의자가 시인의 명성에 어울리는 듯했다. 초록색 천을 댄 의자는 등받이 쿠션과 함께 수를 놓은 발받침대가 놓여 있다. 묻지도 않았는데 남자 직원이 설명했다.

"시인은 저 의자에 앉은 채 눈을 감았습니다."

시인은 침대에 누워 죽음을 맞지 않았다! 말년의 괴테는 밤에 잠 잘 때를 제외하곤 절대로 침대에 눕지 않는다는 원칙을 세웠고, 이를 지켰다. 글을 쓰다 힘에 부칠 때면 안락의자에 앉아 쉬는 게 전부였다. 괴테는 침대에 누워 버릇하면 영영 일어나지 못한다고 생각했다.

1832년 3월 22일이었다. 집필실 책상에서 뭔가를 쓰던 괴테는 극도의 피로감을 느꼈다. 시인은 책상의자에서 일어나 지팡이를 짚고 침실로 천천히 걸어가 안락의자에 몸을 맡겼다. 그리고 창밖으로 흘러가는 바이마르 하늘의 구름을 눈에 담았다. 이어 눈을 지그시 감았다. 얼마

괴테와 실러가 잠든
공원묘지

후 시인의 고개가 옆으로 스르르 떨어졌다.

이왕 바이마르에 왔다면 괴테의 만년 유택을 보고 가야 한다. 괴테 국립박물관에서 도보로 15분 거리다. 바이마르 공국에서 살았던 역사 인물들이 한데 잠들어 있는 공원묘지다. 바이마르 왕가의 묘지에 괴테와 실러가 나란히 모셔져 있다.

공원묘지에서 중앙으로 난 길을 걸어가면 계단이 나온다. 계단을 올라가면 사원 같은 건물이 나타난다. 바이마르-작센-안홀트 제후국 왕실의 유해를 한데 모은 공간인 듀칼(Dukal)이다. 마치 작은 팡테옹에 온 것 같다. 내부 공간은, 밖에서 볼 때보다 훨씬 넓었다. 계단을 내려가면 바이마르 공국 왕실 묘들이 시간 순으로 놓여 있다. 괴테의 석관이 보였고, 그 옆에 실러의 석관이 있다. 이승에서 둘도 없는 문우(文友)로 지냈던 두 사람은 저승에서도 나란히 곁을 주고 있었다. 괴테 석관 오른쪽으로 아우구스트 대공의 석관이 보였다.

듀칼을 나오니 이슬비가 흩뿌리고 있었다. 괴테는 행복했을 것이다. 이승에서 할 일을 다 끝내고 자신의 숨결과 체취가 남아 있는 방에서, 시인이 그토록 간절히 소망하던 모습으로 그렇게 눈을 감았으니 말이다. 어디 그뿐인가. 죽어서도 살아생전 가장 가까웠던 사람들 옆에 있지 않은가. 처음과 끝을 연결할 수 있는 사람은 행복하다고 말한 이가 바로 괴테 아니던가.

니체,
광기의 철학자
1844~1900

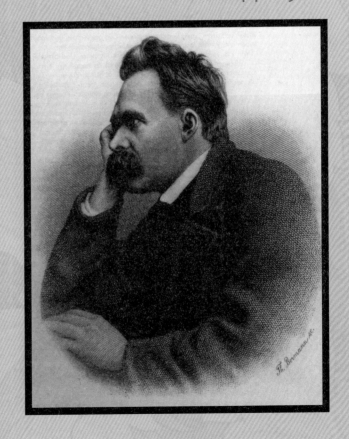

Friedrich Nietzsche

니체에 이르는 길

내가 프리드리히 니체를 처음 만난 것은 1985년 대학 3학년 때였다. 한창 신문기자 시험 준비를 하던 중에 우연히 '니체'가 나에게 다가왔다. 《비극의 탄생》이라는 얼굴로. 니체의 여러 저작 중에서 왜, 《비극의 탄생》이었는지는 지금까지도 그 까닭을 모른다. 운명이라고 할밖에는.

나는 학교 도서관에서 신문사 입사 준비를 하는 틈틈이 《비극의 탄생》을 읽었다. 물론 '읽었다'는 것이 '이해했다'는 의미는 아니다. 니체를 읽기 위해 끙끙거렸다는 게 솔직한 표현이 될 듯하다. 처음 만난 니체는 매혹적이면서도 현란했고 난해했다. 그의 문장은 치명적일 정도로 관능적이었다. 모골이 송연하고 소름이 돋았다. 니체는 어떻게 이런 생각을, 이렇게 표현해 낼 수 있을까 감탄하면서 읽어 내려갔다. 그런데 이상했다. 깊이 들어갈수록 어딘가 미궁에 빠져드는 듯한, 정체를 알 수 없는 불안감과 두려움이 엄습했다. 누구에게 물어볼 생각도 하지 못한 채 나는 혼자 니체와 대면하고 있었다. 거대한 혼돈의 소용돌이 한복판에 덩그러니 놓여진 느낌이었다. 어느 순간 나는 《비극의 탄생》 읽기를 포기했다. 솔직하게 표현하자면, 나는 니체 안에서 길을 잃

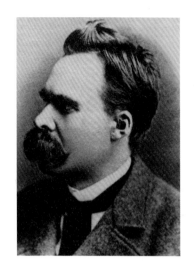

프리드리히 니체

고 말았다. 그리고 마치 어미닭의 몸통에서 미끄덩 빠져나오는 달걀처럼 나는 니체에게서 그렇게 빠져나왔다. 나는 안도했다. 살았다는 느낌이랄까. 뒤도 돌아다보지 않았다.

내가 두 번째로 니체와 만난 것은 기자 생활을 시작하고 얼마 되지 않았을 때였다. 《차라투스트라는 이렇게 말했다》의 한 문장을 접하게 되었다.

"인간은 실로 탁한 강물이다. 이 탁한 강물을 스스로 더럽히지 않고 받아들이려면 자신이 바다가 되어야 한다."

비수처럼, 이 문장이 내 가슴에 박혔다. 혈기왕성한 20대 후반까지만 해도 "인간은 탁한 강물"이라는 말을 이해하지 못했다. 사회생활을 10년쯤 하고 난 30대 후반에 이르러서야 비로소 나는, 인간이 왜 탁한 강물일 수밖에 없는지를 깨달았다. 이 문장은 초인(超人) 개념을 설명할 때 흔히 인용되곤 한다.

니체는 평생을 광기(狂氣)에 휩싸여 살다가 쉰여섯 살에 세상을 떠났다. 나는 쉰여섯 살에 쉰여섯 해를 살다 간 니체를 본격적으로 탐사하기 시작했다. 56. 운명이라면 이 또한 운명이다.

사망한 지 100년도 훨씬 지났지만 니체의 심오한 사유세계는 여전히 후세를 매혹시키고, 시공을 초월하는 천재적 통찰은 한여름에도 소름이 돋게 만든다. 나의 얕은 독서 경험에 한정해서 말한다면, 니체를 통찰한 작가는 다섯 사람이다. 슈테판 츠바이크, 오이겐 핑크, 데이비드 크렐·도널드 베이츠, 그리고 이병주.

소설가 이병주(1921~1992)는 일본에서 고등학교를 다니던 열여덟 살 때 니체를 만났다. 일역판 《차라투스트라는 이렇게 말했다》를 통해

서다. 젊은 날 이병주는 스스로 '니체의 제자'임을 자처했다. 니체의 철학과 사상은 그림자처럼 평생 그를 따라다녔고 눈을 감을 때까지 그는 니체에서 벗어나지 못했다.

이들 다섯 사람은 니체라는 험준한 고봉(高峰)에 자기만의 루트를 개척한 작가들이다. 그래서 나는 지금부터 다섯 사람의 이름이 붙은 루트를 조심스럽고 안전하게 따라가면서 니체의 삶에 접근하는 방법을 택하기로 했다. 그것이 범재인 내가 천재 니체에 이르는 유일한 길이기에. 지금부터 "니체를 겪지 않은 현대 사상은 불가능하다"는 평가를 받는 니체를 만나러 여행을 떠나보자.

아버지의 죽음

프리드리히 니체는 1844년 10월 15일 작센 주의 작은 마을 뢰켄에서 생(生)을 받았다. 작센 주는 현재 체코와 국경을 맞대고 있는 지역이다. 뢰켄은 라이프치히 남서쪽의 작은 농촌 마을로, 웬만한 아틀라스 세계지도책에도 지명이 나오지 않는다.

니체는 루터교 목사인 아버지 카를 니체와 어머니 프란치스카 욀러 사이에서 맏아들로 태어났다. 이후 남동생과 여동생이 잇달아 태어났다. 니체는 부친의 교회에서 아버지로부터 세례를 받았다. 니체의 외할아버지 역시 루터교 목사였다. 니체는 부계와 모계 모두 성직자 명문 가계 출신이다.

니체는 말이 늦게 터졌다. 세 살 때까지 말을 하지 못했지만 부모는 그다지 걱정하지 않았다. 어린 시절 니체의 행동반경은 집, 교회, 목사관을 중심으로 이뤄졌다. 집안에서 창문을 열면 아버지 직장인 교회 담벼락과 작은 묘지가 보였다. 교회와 예배가 어린 시절의 전부였다. 니

체는 어려서부터 사람들이 묘지를 가리켜 '신들의 땅'이라고 부르는 소리를 들으며 자랐다. 아버지 카를은 전형적인 시골 목사로 뢰켄뿐만 아니라 이웃마을의 목회활동까지 책임지고 있었다. 카를은 대가족의 가장이기도 했다. 홀어머니

니체의 아버지와 어머니

를 모셨고 결혼하지 않은 여동생 세 명을 데리고 있었다.

어린 시절과 관련해 특기할 만한 것은 니체의 언어감각과 자기 제어 능력이다. 니체는 어려서부터 집을 '우리 집'이라고 부르지 않고 항상 '아버지의 집'이라고 표현했다. 일찍부터 사물을 객관화시켜 볼 줄 아는 조숙한 면을 드러냈다.

아버지는 건반악기를 능숙하게 다룰 만큼 음악적 소질이 있었다. 니체는 아버지로부터 음악적 재능을 물려받았다. 아버지는 시간 여유가 있을 때마다 집안의 피아노로, 혹은 교회 오르간으로 즉흥연주를 하곤 했다. 아버지는 종종 장남인 니체를 무릎에 앉혀놓고 피아노를 칠 때도 있었다. 하얀색과 검정색 건반을 누를 때마다 나오는 음과 멜로디! 스펀지처럼 모든 것을 빨아들이는 예민한 소년에게 이런 경험이 어떻게 아로새겨졌을 것인가.

1848년 아버지에게 갑자기 정신질환 증세가 나타났다. 라이프치히에서 신통하다는 의사를 모셔왔지만 아무 소용이 없었다. 아버지는 끔찍한 고통으로 괴로워하다가 결국 시력까지 잃고 만다. 칠흑의 어둠 속에서 고통을 견뎌내야만 했던 아버지는 1849년 병석에서 눈을 감는다. 아버지 나이 서른여섯, 니체는 다섯 살이었다. 다섯 살이면 웬만한 것을

기억할 때다. 니체는 《내 인생에서》라는 자전 에
세이에서 아버지의 죽음을 이렇게 기록했다.

"아침에 잠에서 깨니 온통 우는 소리와 흐느
끼는 소리로 가득했다. 사랑하는 어머니가 눈
물을 흘리며 나를 붙들고 울부짖었다. '오 하느
님! 그이를 데려가시다니요!' 나는 그때 아주 어
린 철부지였지만 죽음에 대해서는 어느 정도 알
고 있었다. 사랑하는 아버지와 영원히 헤어지
리라는 생각이 나를 사로잡았고 나는 비통하게
눈물을 흘렸다."

불행은 혼자 오지 않는다고 했던가. 1850년
3월에는 니체의 남동생이 병으로 죽었다. 불과
8개월 사이에 잇달아 들이닥친 슬픔. 남동생은
'신들의 땅' 아버지 옆에 묻혔다.

니체의 여동생
엘리자베트

어머니 프란치스카는 뢰켄에서 벗어나고 싶었다. 불행의 그림자가
어른거리는 공간을 떨쳐버리고 싶었다. 막내아들의 장례를 치르고 한
달 뒤 어머니는 시어머니와 시누이 세 명, 그리고 니체와 딸 엘리자베트
를 데리고 이웃한 도시 나움부르크로 이사했다.

삶에 의미와 가치를 부여하는 것이 죽음이다. 가족 구성원의 갑작스
런 죽음은 유족들의 인생을 어떤 식으로든 변화시킨다. 내 지인의 아
들은 어린 시절 여동생이 병으로 죽어가는 것을 보고 충격을 받아 의
사가 되기로 결심했고, 실제로 의사가 되었다.

아버지는 자식들에게 세상으로 열린 창(窓)이다. 아들에게 아버지는
특히 더 절대적이다. 그런 존재가 어느 날 갑자기 현실에서 연기처럼
사라졌다! 이 사건이 다섯 살 소년에게 어떤 기억을 남겼을 것인가. 아

버지의 죽음은 니체의 시, 일기, 논문, 에세이 등에 수시로 등장한다. 니체가 열여섯 살에 쓴 일기를 보면 아버지에 대한 묘사가 비교적 상세하게 나온다. 한 대목을 읽어보자.

"아버지의 모습은 마치 살아 있는 것처럼 내 영혼을 이끌었다. 큰 키에 섬세한 풍모를 지녔고, 얼굴은 순수했으며 온화하고 친절했다. 아버지는 따뜻한 마음 못지않게 재치 있는 화술로 어디서나 환영받고 인기가 많았으며 농부들의 존경과 사랑을 받았다. 말과 행동으로 축복을 전파하는 영혼의 안내자였고 가족들에게는 더없이 다정한 남편이자 자애로운 아버지였다."

니체의 비범함을 최초로 알아본 이는 외할아버지 에레르였다. 한번은 딸이 니체가 고집불통이고 괴팍해서 힘들다고 하자 이렇게 말했다.

"너는 그 애를 모른다. 그 애는 내가 평생 처음으로 만난 비범한 재능을 가진 아이다. 그 애의 성격은 그대로 두어야 한다."

니체 생가와
니체 기념 조형물

뢰켄부터 가보자. 라이프치히 중앙역 앞 택시 정류장에서 택시를 탔

다. 뢰켄은 라이프치히 시 경계를 벗어나 뤼첸(Lützen) 시에 속한 마을이다. 인구가 170여 명밖에 안 되는 곳이어서 대중교통이 닿지 않는다. 돌아오는 교통편도 마땅치 않아 나는 택시를 왕복 100유로에 대절하기로 했다.

폴란드계 택시기사는 뢰켄은 처음 가본다고 했다. 택시는 도심을 벗어나 87번 도로로 접어들었다. 왕복 2차선인 87번 도로는 한적한 들판으로 뻗어 있었다. 목가적인 풍경이 차창으로 스쳐 지나간다. 나는 왜 니체를 찾아가는가. 니체 생가에 가면 니체는 범재인 나에게도 심오한 사유의 세계로 들어가는 문을 열어주지 않을까. 라이프치히 시내를 벗어난 지 40여 분이 되었을 때 '뢰켄'이라는 이정표가 나타났다. 이정표를 따라 오른쪽으로 틀자마자 '니체 기념관' 화살표가 보였다. 일 분도 안 되어 우리는 교회 입구에 내렸다. 니체 아버지가 운영하던, 그때나 지금이나 뢰켄의 유일한 교회다. 교회는 아주 작고 소박했다. 지금까지 살면서 이런 규모의 교회를 본 적이 있을까 싶었다. 우리나라 벽

뢰켄 루터교회
내부 모습

촌에 지어진 개척교회보다도 작아 보였다. 교회를 관리하는 50대 여성이 나와 교회 문을 열어주며 안으로 안내했다. 이 여성은 웃음기가 없는 얼굴로 필요한 말만 겨우 한마디씩 했다. 낯선 이방인에 대한 본능적인 경계 같았다. 출입문 오른쪽에는 교회 2층으로 올라가는 비좁고 가파른 시멘트 계단이 보였다. 꼬마 니체가 어릴 적 오르내리던 그 계단이다. "교회는 처음 세워질 때 그대로, 변한 게 없습니다." 교회 내부 역시 외관과 다를 바 없었다. 벽에 벽돌 형태가 그대로 드러나 있다. 장식 같은 것은 눈을 씻고 찾아봐도 보이지 않았다. 아무리 루터교회라는 점을 감안하더라도 검박함을 넘어 남루함마저 느껴졌다. 의자만 최근에 페인트를 칠한 듯했다. 나무 의자를 살펴보았다. 8~9명이 앉을 수 있는 나무 의자는 모두 12줄이었다. 인구 170명 중에서 거동이 가능한 모든 사람이 한꺼번에 예배를 볼 수 있는 규모였다.

뢰켄 루터교회 마당의
니체 가족묘

교회 밖으로 나오니 오른편에 작은 묘지가 보였다. 니체 생가 2층 창문에서 보이는 묘지, '신들의 땅'이다. 니체의 부친을 포함한 니체 가족묘와 함께 다른 사람들의 묘가 있었다. 꼬마 니체는 신과 인간, 삶과 죽음을 일상에서 마주하며 살 수밖에 없는 환경에서 성장했다.

생가 1층은 교회 부속시설로 부녀회나 노인회 장소로 쓰인다. 교회 안이 추울 때 신도들이 이곳에서 모임을 갖는다고 했다. 니체가 태어난 2층은

현재 다른 사람이 살고 있어 올라가볼 수 없었다.

생가를 둘러보면서 궁금했다. 니체 생가를 찾는 사람은 1년에 얼마나 될까. 관리인에 따르면 1년에 1,000여 명 정도가 이곳을 찾는단다. 이 중 독일 사람이 절반 정도 된다. 택시나 승용차를 타고 와야만 올 수 있는 이 벽촌을 찾는 외국인이 매년 500명이 넘는다고 하니 결코 적은 숫자라고 할 수는 없겠다.

생가와 교회 옆에는 기념관으로 사용하는 작은 단층 건물이 있었다. 사단법인 니체협회가 관리하는 공간이다. 니체와 관련된 오래된 신문들을 액자에 넣어 전시하고 있었다. 1900년 니체 장례식 때 지역신문에서 한 면을 털어 다룬 장례식 기사도 보였고, 1925년 니체 사후 25주기가 되었을 때 지역신문이 발행한 호외도 전시 중이었다.

수영 예찬론자

나움부르크는 니체 인생에서 두 번째로 등장하는 지리적 공간이다. 뢰켄에서 남서쪽으로 30여 킬로미터 떨어진, 작센-안홀트 주의 도시로 아틀라스 세계지도에 지명이 나온다. 니체는 바인가르텐 18번지 집에서 포르타에 있는 기숙학교에 들어갈 때까지 8년을 살았다.

니체가 어린 시절부터 두각을 드러낸 분야는 문학과 음악이다. 아홉 살 때 쓴 첫 희곡이 〈다람쥐왕 오크 크레센트를 위한 희곡〉이었다. 왜 다람쥐왕이었을까. 유년기 때 니체가 가장 좋아한 장난감이 도자기 다람쥐였다. 고모가 드레스덴에 다녀오면서 사온 선물이었다. 열네 살 때는 외할아버지의 생신을 기념해 시를 짓기도 했다.

청상(靑孀)이 된 프란치스카는 재혼을 하지 않고 평생을 남매에게 헌신했다. 비록 아버지라는 기둥은 사라졌지만 어머니가 든든한 기둥

니체가 거주했던
독일 도시들

역할을 대신함으로써 니체는 나쁜 길로 빠지지 않았다.

니체에게 처음 피아노를 가르친 사람도 어머니였다. 아들이 배운 것을 금방 익히자 더 이상 가르칠 수 없게 된 어머니는 아들을 피아노 레슨 교사에게 보냈다. 니체의 피아노 실력은 쑥쑥 늘었다. 음감(音感)을 타고난 니체는 스스로 작곡하는 법을 익혀 열한 살 때부터 성가곡들을 작곡했다.

어머니는 아들이, 요절한 남편의 뒤를 이어 목사가 되기를 희망했다. 기독교의 영향력이 막강하던 19세기 중반까지도 여전히 목사와 신부는 유럽에서 존경받는 직업의 하나였다. 어머니가 보기에 니체는 성실하고 부지런한 성품이었으니 그런 기대가 터무니없는 것은 아니었다. 나움부르크 시절, 니체의 인생을 규정짓는 성격의 일단이 드러난다. 니체는 학창 시절에 대해 이렇게 일기에 남겼다.

"나움부르크로 이사했을 무렵 내 성격이 드러나기 시작했다. 나는 어린 시절에 이미 적지 않은 슬픔과 비탄을 겪어서인지 보통 아이들처럼 태평하지도 않았고, 제멋대로 행동하는 법도 없었다. 학교 친구들은 내가 진지하다며 놀리기 일쑤였다. 공립학교뿐 아니라 사립학교와 중등학교에서도 마찬가지였다. 나는 어린 시절부터 혼자 있는 걸 좋아했고, 방해받지 않고 내 자신에게 몰두할 때가 가장 기분이 좋았다. 보통 야외의 자연 속에서 나는 진정한 기쁨을 맛보곤 했다. 천둥은 내게 항상 아주 강렬한 인상을 남겼다. 멀리서 우르르 울리는 천둥과 번쩍이는 번개를 보면 신에 대한 두려움이 커지곤 했다."

니체는 나움부르크의 명문 포르타 기숙학교에 장학생으로 선발되었다. 포르타 기숙학교는 과거의 수도원 건물에 들어선 학교로 수도원

과 분위기가 흡사했다. 규율도 수도원처럼 엄격해서 일요일 낮 시간만 학생들의 외출이 허용되었다. 니체는 일요일에만 학교를 벗어나 어머니와 여동생을 만나고 해질녘에 학교로 돌아가곤 했다.

니체는 수학을 제외하고 모든 과목에서 뛰어난 성적을 보였다. 수학 점수가 나빠 자칫하면 졸업을 못할 뻔했다. 포르타 기숙학교는 니체에게 중요한 자양분을 제공했다. 기숙학교 시절 익힌 히브리어, 그리스어, 라틴어, 프랑스어가, 훗날 문헌학자가 된 니체의 고문서 해독에 결정적인 도움을 주었다.

포르타 학교 시절의 니체

포르타 기숙학교 시절 주목할 만한 사실은 나움부르크 출신 친구 두 명과 함께 문학클럽 '게르마니아'를 만들어 활동했다는 점이다. 세 사람은 매월 습작을 써서 나머지 두 사람에게 나눠주고 평가를 들었다. 열다섯 살 때 〈프로메테우스〉라는 단막극을 쓰기도 했고, 열여덟 살 때에는 〈운명과 역사〉, 〈의지와 운명의 자유〉를 쓰기도 했다. 두 평론은 연구자들로부터 높은 평가를 받고 있는데, 특히 평론 〈운명과 역사〉에서는 시간과 영원성에 대한 의문, 영원회귀 사상 같은 것의 얼개가 조금씩 드러난다.

혈기왕성한 청년은 어떻게 엄격한 학교생활을 견뎌낼 수 있었을까? 유일한 탈출구는 수영이었다. 기숙학교에서 가까운 잘레(Saale) 강에서의 수영이 필수과목이었다. 잘레 강은 독일 동부를 흐르는 엘베 강의 지류 중 하나. 니체는 처음에는 물을 두려워했지만 결국 수영 시험을 통과했다. 포르타 기숙학교 시절 배운 수영은 성인이 되어서도 니체에

게 큰 즐거움으로 작용했다. 니체는 틈만 나면 수영을 했고, 지중해 근처에 갈 때마다 바다에 뛰어들었다. 니체는 수영 예찬론자가 되어 수영의 장점을 글로 남겼고, 바닷가에 살기를 소망했다.

나움부르크는 니체의 도시다. 10년 넘게 살며 곳곳에 흔적을 남겼다. 성인이 되어 이곳저곳을 떠돌다가도 반드시 어머니가 있는 나움부르크에 와서 잠시라도 머물곤 했다. 나움부르크는 니체에게 제2의 고향이다. 매년 나움부르크에서는 니체 관련 학술행사가 열린다.

나움부르크로 가기 위해 라이프치히 중앙역에서 기차를 탔다. 기차는 34분 만에 나움부르크 역에 승객을 부렸다. 역사(驛舍)는 우리나라 중앙선 간이역처럼 소박했다. 역 앞에서 택시를 탔다. 중심가를 지나 10분도 안 되어 니체 하우스 앞에 도착했다. 바인가르텐 18번지의 니체 박물관은 주말에는 오전 10시에 문을 연다. 10분쯤 여유가 있었다.

이미 독일인 중년 부부가 문이 열리기를 기다리고 있었다. 니체 하우스의 1층 창문들은 초록색 페인트를 칠한 나무덮개로 가려져 있었다. 낯선 풍경이었다. 밖에서 니체 하우스를 둘러보고 있는데 건물 안에서 은발의 중년 여성이 나와 창문을 가린 나무덮개를 하나씩 열어젖혔다.

박물관에 들어갔다. 박물관은 은발의 중년 여성이 혼자 관리하고 있었다. 첫 번째 방에는 1850년 니체가 어머니를 따라 뢰켄에서 나움부르크로 이사한 당시의 가족사진, 집 사진 등이 전시되어 있었다. 박물관으로 쓰이는 집은 1850년 당시와 외벽 색만 달라졌을 뿐 모든 게 그대로였다. 이 사진들을 접하니 비로소 1850년대의 니체를 만나고 있다는 실감이 났다. 2층과 연결된 나무 계단은 낡을 대로 낡았다. 걸음을 옮길 때마다 소란스러울 정도로 삐거덕거렸다. 150년 전으로 시간여행이 시작된 것이다. 붉은색을 칠한, 오른쪽으로 기운 나무들보가 보였다. 시간의 무게가 느껴졌다. 2층의 방들에는 쉰여섯 해를 산 니체의 삶이 시대별로 사진, 자료, 저서, 육필원고 등으로 일목요연하게 정리되어 있었다. 니체의 육필은 그 자체가 예술이다. 어떤 캘리그라퍼도 니체처럼 쓸 수는 없을 것이다. 나는 2층을 둘러보고 다시 1층으로 내려와 책자를 사고 사진엽서들을 몇 장 골랐다.

니체 하우스를 봤다면 반드시 가봐야 하는 곳이 홀츠마르크트 광장이다. 바인가르텐 길로 쉬엄쉬엄 200여 미터 걸으니 포석(鋪石)이 깔린, 한적한 광장이 나타났다. 사람들 한 무리가

니체의 원고

니체와 엘리자베트
기념 조형물

광장 한쪽에서 두런거리는 게 보였다. 나의 목표점도 바로 그곳이다.

　홀츠마르크트 광장은 니체와 관련된 특별한 조형물이 있는 곳이다. 짧은 스커트를 입은 소녀가 양손을 허리춤에 올린 채 사나운 눈초리로 콧수염을 기른 남자를 노려보고 있다. 남자는 무슨 잘못이라도 저지른 사람처럼 시무룩한 표정으로 소녀의 시선을 애써 피한 채 다른 쪽을 응시한다. 남자는 니체고, 소녀는 여동생 엘리자베트다. 마치 니체가 엘리자베트에게 쩔쩔매는 듯한 모습이다. 처음에는 소녀의 표정과 자세에서 웃음이 터져나왔다. 하지만 이 조형물이 니체 인생에서 여동생 엘리자베트의 위치와 역할을 시사한다는 데 생각이 미치자 마냥 웃을 수만도 없었다. 보통의 오빠와 여동생의 관계를 뛰어넘는 특별한 오누이를 이런 유머가 담긴 조형예술로 승화시켰다는 게 놀랍기만 하다.

나움부르크에서 마지막으로 갈 곳은 포르타 기숙학교. 홀츠마르크트 광장 근처에서 주차를 하는 남자에게 니체가 다니던 포르타 기숙학교 가는 길을 물었더니 걸어가기에는 멀다고 했다. 택시를 타려고 돌아서려는데 그 남자가 갑자기 손짓을 하더니 나를 불렀다. 거기까지 데려다주겠다는 것이다. 뜻밖의 호의를 거절할 이유가 없었다. 나움부르크 중심가를 벗어난 자동차가 한적한 도로를 달렸다. 동서남북 어느 방위인지 알 길이 없었다.

포르타 기숙학교는 생각보다 멀었다. 나는 금방 깨달았다. 포르타 기숙학교에 들어오면 어지간해서는 나움부르크 시내로 나오기가 힘들다는 사실을. 오른쪽으로 야산에 포도밭이 펼쳐져 있었다. 운전을 하는 남자에게 이 지역이 와인이 많이 생산되느냐고 물었다. 남자는 포르타는 와이너리(포도주를 만드는 양조장)로 유명하다고 설명했다. 10분여 만에 옛 포르타 기숙학교에 내렸다. 학교는 외진 곳에 있었다. 수도

옛 포르타 기숙학교

원 학교가 있던 곳이라는 게 실감이 났다. 일요일 오후만 외출이 허용되는 기숙학교. 니체는 엄마와 여동생이 얼마나 보고 싶었을까.

옛 포르타 기숙학교는 와인 생산공장으로 바뀌었고, 전면부 건물에는 와인숍이 들어서 있었다. 문을 열고 들어갔다. 손님 여러 명이 와인을 고르고 있었고, 내부에는 니체와 관련된 것들도 판매하고 있었다. 나는 손바닥만한 니체 시집 한 권을 샀다. 기념으로 와인 한 병을 살까 하다가 부피가 작은 꿀 한 통을 사는 것으로 대신했다.

쇼펜하우어를 읽고, 바그너를 만나다

니체는 포르타 중등학교를 마치고 본 대학에 입학했지만 1년 만인 1865년 라이프치히 대학으로 옮긴다. 이유는 단순했다. 본 대학에서 니체를 감동시켰던 문헌학과 리츨 교수가 라이프치히 대학으로 옮겨 갔기 때문이다.

라이프치히 대학은, 비록 졸업은 하지 못했지만 괴테가 다닌 대학이다. 니체는 라이프치히 대학에 등록하기 하루 전날 일기에 "꼭 100년 전 오늘, 괴테가 이 대학에 등록했다"고 자랑스럽게 썼다.

니체의 하숙집 1층에는 헌책방이 있었다. 니체가 일부러 헌책방이 있는 하숙집을 찾은 건 아니다. 우연히 그렇게 되었다. 이 우연이 또 다른 우연을 낳았다. 1866년 3월 어느 날 헌책방에서 책을 구경하던 니체에게 쇼펜하우어(1788~1860)의 저작이 눈에 들어왔다. 니체는 무엇에라도 홀린 듯 쇼펜하우어 책을 집어들었다. 그렇게 니체는 철학자 쇼펜하우어와 만났다. 니체는 이 일을 일기에 자세히 기록했다.

"평소 나는 책을 성급하게 사는 편이 아니었다. 집에 오자마자 내가 찾아낸 보물을 들고 소파 한구석에 파묻혀 이 정력적이고 음울한 천

재에게 나를 맡겼다. 책의 한 행 한 행에서
포기와 부정, 체념의 절규가 느껴졌다. 이
책에서 나는 세상, 세계, 내 영혼의 가장 깊
은 곳을 무서울 정도로 심원하게 비추는
거울을 보았다. 예술의 광대하고 객관적인
태양의 눈이 나를 응시했다. 나는 이 책에
서 병과 회복, 추방과 피난처, 지옥과 하늘
을 보았다. 자기 인식, 아니 자학의 필요성
이 나를 맹렬하게 사로잡았다. (……) 나

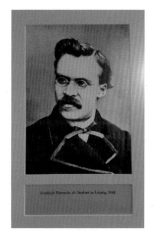

라이프치히 대학
시절의 니체

는 음울한 자기비하의 장 앞에 내 모든 자질과 노력을 끌어들이느라
비통하고 공정치 못했으며, 나 자신을 겨냥한 증오에 몰두했다. 육체
적 징벌도 따랐다. 2주 동안 나는 새벽 2시까지 자지 않았고, 6시 정각
이면 침대에서 일어났다. 초조한 흥분이 나를 압도했다. 인생의 유쾌한
미끼들과 허영의 유혹, 정상적으로 공부를 하고 싶은 충동이 제동을
걸지 않았다면 얼마나 어리석을 정도로 나 자신을 못살게 굴었을지 아
무도 모른다."

쇼펜하우어는 니체의 정신세계를 장악했다. 쇼펜하우어의 진리에
대한 충실함과, 자신과 세계에 대한 성실한 탐구심에 니체는 완전히 매
료되었다. 니체는 쇼펜하우어로 인해 열흘간이나 잠을 이루지 못했다.
1866년 4월 7일 대학 친구에게 이런 고백을 했다.

"내 기분을 전환시켜 주는 세 가지가 있다. 그것은 슈만의 음악, 혼
자 하는 산책, 그리고 쇼펜하우어다."

니체는 쇼펜하우어를 '좋은 유럽인'으로 믿어 의심치 않았다.

니체는 1867년 가을, 군에 입대해 1년간 복무한다. 그는 나움부르
크에서 기병훈련을 받았는데 신병 동기생 30명 중 최고의 기수(騎手)가

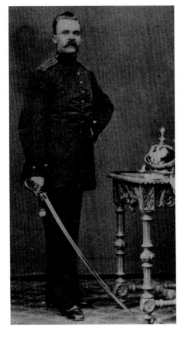

군 복무 시절의 니체

된다. 군복무를 마치고 1868년 가을 라이프치히 대학에 복학한다. 니체의 전공은 문헌학이었다. 문헌학을 공부하는 틈틈이 음악 비평을 썼다.

이즈음 스위스에서 망명 중이던 저명한 음악가가 가족을 만나러 고향 라이프치히를 찾았다. 그는 가족에게서 이러저러한 고향 소식을 전해 듣다가 젊은 대학생 이야기에 솔깃했다. 대학생이 자신의 음악을 자주 피아노로 연주하고 비평도 한다는 말에 호기심이 발동한 음악가는 젊은 대학생을 만나고 싶다고 했다. 연주와 비평, 두 가지를 다 한다는 게 어떤 의미인지를 음악가는 잘 알고 있었다. 그는 바로 리하르트 바그너(1813~1883)다. 두 천재의 운명적이고 역사적인 만남은 이렇게 이뤄졌다.

바그너는 니체보다 서른한 살 연상이다. 부성결핍 콤플렉스를 갖고 있던 니체는 아버지 같은 존재인 바그너에게 매료된다. 청년은 작곡가의 활력, 유머, 에너지에 완전히 압도되었다. 니체는 일기에 이렇게 썼다.

"바그너는 믿어지지 않을 정도로 활기 있고 열정적인 사람이다. 그는 매우 빠르고 재치 있게 말을 해서 어떤 자리도 순식간에 유쾌하게 만든다."

바그너도 음악에 대한 이해가 깊은 비범한 청년이 마음에 들었다. 바그너는 첫 만남에서 니체를 스위스 집으로 초대했다. 바그너는 루체른에서 아내 코지마와 살고 있었다.

쇼펜하우어의 철학세계와 바그너의 음악에 심취하면서 니체는 문헌학에 대한 근본적인 회의가 일기 시작했다. 문헌학자는 현실 문제를

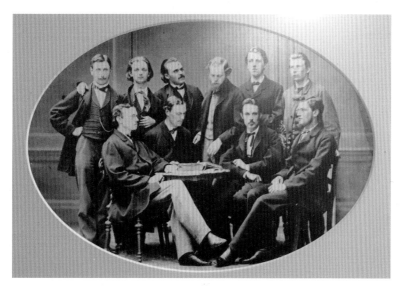

라이프치히 대학 시절 친구들과. 윗줄 왼쪽에서 세 번째가 니체이다.

도외시한 채 "고대의 벌레와 곤충의 뒤를 허둥지둥 쫓고 있는 나방 같다"고 불평하기도 했다. 문헌학을 포기하고 화학으로 바꾸려던 순간에 뜻밖의 제안이 스위스에서 날아왔다. 박사 논문도 없는, 스물네 살의 학생에게 스위스 바젤 대학에서 강의 요청을 해온 것이다. 역사상 최연소 교수 임용이었다. 라이프치히 대학의 비범한 학생에 대한 소문이 바젤 대학에까지 전해졌다는 사실을 니체는 알지 못했다.

라이프치히에 사흘간 머물면서 나는 니체의 하숙집을 가장 먼저 가보고 싶었지만 하숙집은 흔적도 찾을 수 없었다. 실망했지만 금방 이해가 됐다. 대학생이 잠깐 하숙한 집에 특별한 의미를 부여해 보존하기는 현실적으로 어려웠을 것이다.

바젤 대학의 최연소 교수로 초빙되어 라이프치히를 떠났지만 니체는 라이프치히를 잊지 못하고 세 번 더 머문다. 그곳이 힌리히센 거리 32번지 아파트다. 라이프치히 중앙역에서 택시를 타고 힌리히센 거리로 향하면서 나는 설렜다. 과연 라이프치히는 어떻게 니체를 기리고 있

라이프치히 시절 니체
가 살았던 아파트의 플
라크

을까. 아니나 다를까. 깔끔한 플라크
가 보였다.

"이전에 이곳은 아우엔 거리 26번
지였다. 프리드리히 니체는 1882년,
1885년, 1886년, 세 해를 이곳에서 살
았다. 니체는 3층에 살면서 저술활동
을 했다."

그 동안 수많은 플라크를 보아왔지만 이 정도면 제법 상세하고 친
절한 플라크라 할 수 있다.

부르크하르트와의 만남

니체는 스위스 바젤로 떠났다. 이 지점에서 우리는 아틀라스 세계지
도를 펴놓고 바젤의 위치를 확인할 필요가 있다. 스위스는 독일, 프랑스,
이탈리아, 오스트리아와 국경을 맞대고 있는 영세(永世) 중립국이다. 그
중에서 바젤은 스위스가 독일·프랑스와 국경을 맞대는 꼭짓점에 있는

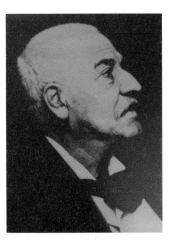

바젤 대학 교수 야코프
부르크하르트

도시다. 바젤은, 고개를 쭉 빼고 보면
이웃한 국경 너머 독일과 프랑스에서
벌어지는 일들을 속속들이 알 수 있는
지정학적 요지에 있다.

스위스 여러 도시 중 내 인생에서
가장 인상적으로 각인된 도시가 바로
바젤이다. FIFA본부가 있는 취리히나
제네바도 바젤만큼은 아니었다.

왜 바젤인가. 문화사학자 야코프

부르크하르트(1818~1897)로 인해서다. 내가 부르크하르트라는 이름을 처음 접한 것은 신문기자 생활을 막 시작한 20대 후반이었다. 우연히 르네상스 문화에 관심을 갖게 되었는데, 그때 만난 고전이 《이탈리아 르네상스의 문화》였다. 이 책의 저자가 바로 바젤 태생인 부르크하르트이다. 바젤에서 태어나 유년기와 청년기를 보낸 부르크하르트는 베를린 대학에서 공부한 뒤 1858년부터 바젤 대학에서 사학·미술사 교수로 학생들을 가르쳤다. 그가 1860년에 쓴 책이 바로 《이탈리아 르네상스의 문화》이다. 부르크하르트는 문화사(史)라는 개념을 창시한 사람이다.

라이프치히를 출발한 니체는 기차와 역마차를 여러 번 갈아탄 끝에 1869년 4월 19일 바젤에 도착했다. 당시 바젤은 인구 3만 명의 도시로 급속한 팽창을 겪고 있는 중이었다. 도시를 감싸고 있던 성벽이 슈팔렌 토르와 같은 시문(市門)만을 남겨둔 채 철거되었다. 유럽의 주요 도시들은 19세기 초중반에 수백 년간 도시를 둘러싼 성벽 요새를 헐어버리며 도시를 확장해 나갔다. 니체는 슈팔렌 토르 근처의 아파트에 방을 구했다.

니체는 5월부터 첫 여름학기 강의를 시작했다. 당시 바젤 대학 교수들은 의무적으로 부설 김나지움에서 주 6시간을 가르쳤다. 니체는 학생들에게 좋은 평가를 받았다. 능력이 떨어지는 학생들까지도 니체의 수업만큼은 열심히 따라가려고 노력했다. 그것은 니체의 독특한 교수법 때문이었다. 니체는 학생들이 수업을 따라오지 못

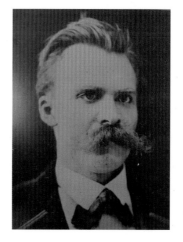

바젤 대학 교수 시절의
니체

하는 것은 학생 책임이 아니라 교사의 설명이 미흡했기 때문이라고 생각했다. 교사에게는 모든 수준의 학생들을 이해시켜야 할 의무가 있다는 게 니체의 교육철학이었다.

니체는 동료 교수들과의 관계도 원만했다. 바젤 대학으로 온 지 5년 만인 1874년에 학과장으로 선출되었다는 것이 이를 방증한다. 바젤 대학 교수들 중에서 니체에게 영향을 미친 사람으로는 요한 바흐오펜, 프란츠 오버베크, 야코프 부르크하르트 등이다. 이 중에서 니체에게 가장 큰 영향을 미친 사람은 부르크하르트다.

니체가 바젤 대학으로 오기 9년 전 부르크하르트는 《이탈리아 르네상스의 문화》를 세상에 내놓아 유럽 지성계를 충격에 빠트렸다. 부르크하르트는 스물여섯 살이나 어린 니체의 비범함에 끌렸다. 같은 교수이면서도 니체는 부르크하르트의 세계사 강의를 매주 청강했다. 두 사람은 10년간 음악과 미술을 포함한 문화 전반에 걸친 귀족적 취미를 공유하며 깊은 우정을 나눴다. 니체는 훗날 자신의 책이 나올 때마다 모두 부르크하르트에게 헌정하곤 했다. 니체와 부르크하르트의 세대를 뛰어넘는 우정은 20년 차이가 나는 백남준과 존 케이지의 관계를 떠올리게 한다.

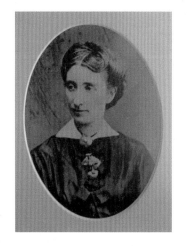

니체가 연모한 코지마 바그너

바젤에서 교수로 지내는 10년 동안 니체는 바그너와도 특별한 관계를 유지한다. 바그너가 사는 루체른은 바젤에서 동남쪽으로 70여 킬로미터 떨어진 곳. 루체른에서 바그너를 처음 만난 것은 니체가 바젤에 온 지 한 달도 안된 시점이었다. 이후 3년 동안 니체는 루체른에서 여러 차례 바그너

가족과 함께 휴가를 보내곤 했다. 니체는 루체른 트립셴에 머물 때마다 바그너와 코지마 부부를 위해 열린 갖가지 이벤트에 참여했다. 코지마는 니체보다 아홉 살 연상이었다. 연구자들은 니체가 바그너 집에서 이런 행동을 한 것을 두고 코지마에 대한 연정 때문이라고 해석한다. 실제로 니체는 여동생 엘리자베트에게 보낸 편지에서 코지마 부인에 대한 찬사를 숨기지 않았다. 또 코지마에게 크리스마스 선물로 피아노 2중주곡을 헌정하기도 했다. 니체는 트립셴을 자그마치 스물세 번이나 찾았다.

스위스 바젤에 가다

니체를 따라 스위스 바젤로 가본다. 프랑스 스트라스부르에서 바젤행 기차를 탔다. 바젤까지는 한 시간 반 걸린다. 기차는 독일 땅을 잠시 거쳐 다시 프랑스 땅을 질주했다. 어느 순간 철로 왼편에 강이 나타났다. 라인 강이다. 기차는 라인 강을 왼편에 끼고 남쪽으로 미끄러져 내려갔다. 라인 강 저편은 독일 땅이다. 수백 년에 걸친 독일과 프랑스의 갈등사는, 거칠게 말하면 바로 비옥한 라인 강 유역을 차지하려는 영토 욕심에서 야기되었다. 바젤과 맞닿아 있는 프랑스 도시는 생루이. 시 경계를 벗어나는 순간 바젤이다. 라인 강이 바젤을 동서로 가르며 굽이치고 있다.

호텔에 여장을 푼 뒤 먼저 니체가 살았던 슈팔렌 토르 근처의 집을 찾아나섰다. 마침 호텔이 슈팔렌 토르에서 가까워 걸어서 10분 만에 도착했다. 도로는 슈팔렌 토르를 향해 빨려들어가는 모습이었다. 5층 높이의 탑신은 갈색 벽돌과 시멘트를 켜켜이 쌓아 만들어졌고, 그 위에는 첨탑이 세워져 있었다. 멀리서 보니 전찻길이 슈팔렌 토르를 통과하

슈팔렌 토르와 전찻길

는 것 같았다. 슈팔렌 토르는 서울의 남대문, 프랑스 파리의 생드니 시
문과 같은 곳이라고 보면 된다. 슈팔렌 토르 거리 양옆으로는 100년
이상 된 4층짜리 건물이 도열해 있었다. 자세히 살펴보니 지상과 90도
각도를 유지하고 있는 기둥은 하나도 보이지 않았다. 순간, 종소리가
명징하게 울렸다. 슈팔렌 토르에는 200년 전과 다름없이 여전히 사람
들이 왕래하고 있었다. 멀리서 보면 전차가 슈팔렌 토르 아래로 지나
는 것처럼 보였지만 가까이 가보니 우회해 옆길로 다닌다.

　슈팔렌 토르를 지나 니체가 살았던 주소를 찾아나섰다. 그런데 웬
일인지 내가 바젤 정보센터로부터 받은 주소 외벽에는 플라크 같은 게
붙어 있지 않았다. 무슨 까닭일까. 서운했지만 어쩔 수 없는 일. 주변에
있는 또 다른 주소를 가보았지만 그곳도 마찬가지였다.

다시 슈팔렌 토르로 돌아왔다. 이제는 천천히 슈팔렌 토르를 감상하기로 했다. 바젤에 사는 10년 동안 니체는 얼마나 많이 이곳을 지나다녔을 것인가. 슈팔렌 토르의 바깥쪽에는 쇠창살 13개가 붙어 있는 무시무시한 철문이 올려져 있었다. 비상시에는 쇠창살 철문을 내려 출입을 막을 것이다. 슈팔렌 토르가 성벽의 문으로 처음 세워졌을 때 적으로부터 도시를 지키기 위한 시설임을 증언한다. 슈팔렌 토르 가운데에는 철문이 아닌 목재 문이 있었다. 나무 두께는 10센티미터 정도 되어 보였는데, 썩거나 좀이 먹어 움푹 팬 곳 투성이였다. 그 아래 안내판은 문의 역사가 600년이 넘었다고 설명하고 있다.

이제는 바젤 대학으로 갈 차례다. 바젤 시내 지도에 따르면 바젤 대학 캠퍼스가 3~4곳에 나뉘어져 있었다. 슈팔렌 토르 근처에도 바젤 대학 캠퍼스가 있었지만 현대식 건물이어서 니체가 강의한 곳은 아니었다. 여기저기 수소문한 끝에 뮌스터 광장 근처에, 1460년에 세워진 바젤 대학 건물이 있다는 사실을 알아냈다. 뮌스터 광장은 바젤의 랜드마크인 뮌스터 성당 앞의 너른 공간을 말한다.

뮌스터 광장에서 북쪽을 보면 병목처럼 좁아지는 작은 골목이 나있다. 라인스프링 거리다. 이 골목길로 접어들어 바젤 대학, '우니베르시타트 바젤'을 찾는데, 건축물이 세워진 연도를 보고 기겁을 했다. 1300년대에 세워진 건물이 여전히 처음 그 자리에 남아 건물로 기능하고 있었다. 700년 된 연식(年式)에 감탄하다가 뜻밖의 이정표를 발견하고는 소스라쳤다. 벽면에 '에라스무스 룬트강(Erasmus Rundgang)'이라고 적혀 있는 게 아닌가. 에라스무스 길! 에라스무스라는 이름을 대하니 네덜란드 태생의 인문주의자 에라스무스(1466~1536)가 말년에 바젤 대학에서 강의를 하며 글을 썼다는 사실이 생각났다. 나는 니체에 몰두하느라 에라스무스를 깜빡 잊고 있었던 것이다.

골목길이 깔때기처럼 좁아지는 곳에서부터 완만한 내리막이 시작된다. 라인 강 전망이 시원하게 내려다보이는 라인스프렁 거리를 걸으니 양편으로 2층짜리 작은 건물이 연이어 나왔다. 라인스프렁 거리 21번지와 24번지 문 옆에 '바젤 대학'이라는 안내판이 보였다.

니체가 살았을 당시 바젤 인구는 3만 명 수준. 바젤 대학은 뮌스터 광장 주변의 강의동 건물들이면 충분했을 것이다. 건물 외벽에는 니체와 관련된 것이 아무 것도 보이지 않았다. 그러나 곧 그 이유를 알 것만 같았다. 바젤 대학에서 강의를 한 사람이 어디 니체 한 사람뿐일까. 강의실 안으로 들어가면 어딘가에 이곳에서 강의한 교수들과 관련된 기록이 있을 것이다. 라인스프렁 거리에서 저 멀리 북쪽으로 흘러가는 라인 강을 바라다보았다. 독일·프랑스와 국경을 맞대고 있는 지점이

멀리 희미하게 보였다.

정신질환과의 투쟁

니체의 바젤 생활 10년에서 짚고 넘어가야 할 대목이 있다. 질병이다. 니체 인생의 후반부를 관통하면서 어두운 그림자를 드리우는 정신질환. 인간은 살아가는 동안 누구도 질병에서 자유로울 수 없지만 니체의 경우는 극단적이었다. 니체는 정신질환과 투쟁하며 후반생을 살아야 했다. 그는 움직이는 종합병동이었다. 믿기 어려운 사실은 그의 대표작들이 모두 정신질환의 고통 속에서 탄생했다는 점이다.

정신질환 증세는 처음에는 두통으로 찾아왔다. 포르타 기숙학교 시절인 1861년, 니체는 극심한 두통에 의사를 찾아갔다. 쪼개지듯 머리가 아파 아무 것도 할 수 없었다. 이후 관자놀이를 톱으로 써는 듯한 두통은 잊을 만하면 게릴라처럼 기습했다. 라이프치히 대학 시절에는 시력 감퇴와 정신질환, 근육 마비증상까지 나타났다. 날씨가 궂을 기미만 보이면 두통이 먼저 알고 그 신호를 보냈다. 편두통으로 의식을 잃기도 했다.

문헌학 교수의 일상은 고되고 단조로워 창조적 에너지를 고갈시켰다. 이런 상태가 지속되면 반드시 정신질환이 나타났고, 니체는 학교에 병가를 제출하고 휴양을 떠나야 했다. 니체는 일기에 이렇게 썼다.

"나는 특이한 갈등을 겪고 있고 그 때문에 지치고 심지어 몸이 아프기까지 하다. 지금 내 안에는 과학, 예술, 철학이 함께 자라고 있어서 언젠가는 내가 켄타우로스를 낳을지도 모를 지경이다."

니체의 사상을 이해하는 데 핵심적인 키워드는 '질병'이다. 온갖 질병에 시달리면서 니체는 궁극적으로 질병을 '삶의 대변자'로 인식하기

에 이르렀다. 여기서 슈테판 츠바이크의 저서 《니체를 쓰다》의 한 대목을 인용해 본다.

"그는 병을 인정함으로써 인식에 눈떴고, 인식으로부터 감사함을 만들어냈다. 자신의 고통에서 눈을 돌린 더 높은 전망으로부터, 그는 이 세상에서 고통만큼 자신과 긴밀히 연관되고 자신에게 도움을 준 것은 없다는 사실을 발견하게 되었기 때문이다. 무엇보다 그는 원수 같았던 고문자 덕분에 자유라는 최고의 가치를 얻을 수 있었던 것이다."《니체를 쓰다》, 슈테판 츠바이크)

1871년 2월, 니체는 여동생 엘리자베트와 스위스 루가노에 있는 파르크 호숫가로 갔다. 엘리자베트는 사업에 실패한 남편이 자살하자 고향으로 돌아와 니체 곁에서 비서 역할을 자임했다. 식사부터 자질구레한 일까지 챙기며 비범한 오빠를 보살피고 도왔다.

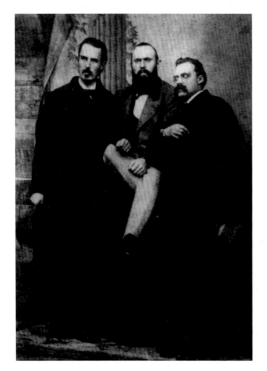
1871년 바젤 대학 교수 시절의 니체(오른쪽)

여기서 우리는 지구상에서 보기 드문 특별한 오누이 관계에 대해 설명하고 넘어가야 한다. 오빠는 내성적이었지만 누이동생은 외향적이었다. 여동생은 때때로 장난 상대이기도 한 오빠를 숭배했다. 여동생은 이런 기록을 남겼다.

"오빠는 내게 자제를 가르쳤다. 고통, 슬픔, 부정을 평온하게 견디는 것을 가르쳤다. 고통스러울 때 나는 항상 '엘리자베트, 자기를 제어할 줄 알아야 남을 제어할 수 있다'는 오빠의 말을 회상하곤 했다."

이 기록에서 보듯 니체를 향한 엘리자베트의 숭배는 어려서부터 시작되었다. 여동생은 여섯 살 때부터 오빠가 쓴 것을 수집하고 보관하는 것을 좋아했다. 이런 취미는 평생 동안 지속되었다. 이것이 훗날 니체 자료원의 모태로 발전하게 된다.

니체는 호숫가 호텔에서 한 달 이상 머물며 건강을 회복했고, 이곳에서 《비극의 탄생》 초고를 썼다. 1872년 1월, 니체의 첫 번째 저서이자 대표작인 《비극의 탄생》이 세상 빛을 보았다. 그의 나이 스물여덟 살이었다!

내가 1985년 처음 《비극의 탄생》을 만났을 때, 나는 니체가 이 책을 쓸 때의 나이를 알지 못했다. 스물여덟 살의 대학교수가 쓴 책을 스물다섯 한국 대학생은 끙끙대며 읽었던 것이다.

《비극의 탄생》은 5부로 구성되어 있다. 1부는 바젤에서 했던 두 번의 공개 강연 원고이다. 강연 제목은 '그리스 음악극'과 '소크라테스의 비극'이다. 2부는 바그너 부인 코지마에게 크리스마스 선물로 헌정한 '디오니소스적 세계관' 원고이다. 3부는 휴가차 찾은 고향 나움부르크에서 쓴 '비극과 자유 영혼'이다. 4부는 앞서 언급한 루가노 휴양 중에 쓴 '비극의 탄생'의 시작 부분이다. 마지막은 '소크라테스와 그리스 비극'이다.

제목에서 짐작할 수 있듯, 《비극의 탄생》은 그리스 비극의 본질을 탐색해 보겠다는 목적으로 집필되었다. 세계에 대한 최고의 인식은 예술적 인식이라고 믿었던 니체는 예술을 아폴론적인 것과 디오니소스적인 것의 결합으로 이해하고자 노력했다. 즉 예술이란 깨어 있는 이성과 도취한 감성이 결합할 때만이 완성된다고 보았던 것이다.

첫번째 저서 《비극의 탄생》에 대한 평가는 부정적 반응 일색이었다. "무슨 문헌학자가 이 따위 글을 쓰느냐?", "문헌학자의 본분을 망각했

다" 등이 주류를 이뤘다. 동료 교수들은 수런거렸고, 급기야 대학 강단
에서 쫓아내자는 말까지 나왔다. 분위기가 이렇게 바뀌자 니체 편에 섰
던 사람들까지 하나둘씩 떠나기 시작했다. 니체는 철저하게 고립되었
다. 범재들의 편협한 눈에 니체는 단지 문헌학을 배신한 사람에 지나지
않았다.

《비극의 탄생》은 비판 일색이었지만 이것이 모두 나쁜 것만도 아니
었다. 세상만사가 그렇듯, 이로 인해 니체는 마침내 어깨를 짓누르던
문헌학자로서의 짐을 내려놓을 수 있었다. 그는 문헌학자의 낡은 옷을
벗어던지고 철학자이자 시인으로 인생의 좌표를 옮겼다. 니체는 자유
롭게 바그너와 쇼펜하우어에게로 갔다.

알프스에 숨어들다

니체는 평생 독신으로 살았다. 사랑에 빠진 적은 있지만 동거나 결
혼을 한 적은 없다. 결혼을 안했으니 재산을 모을 일도 없었다. 니체는
바젤 대학에서 받은 월급을 여행 경비로 거의 다 써버렸다. 바젤 대학
시절에는 강의가 끝나면 어디든 훌쩍 떠났다. 연구자들이 여행 연보를
따로 편집해 분석할 정도로 여행을 많이 다녔다. 여행 횟수가 잦아지
고 또 여행 기간이 늘어날수록 돈에 쪼들렸다. 괴테처럼 후원자가 있는
것도 아니어서 늘상 수도자처럼 검박한 생활을 해야만 했다.

고향 나움부르크를 벗어나 니체가 자주 간 장소를 살펴보자. 니체
는 스위스, 프랑스, 이탈리아 3개국을 떠돌았다. 니체의 방랑에는 언제
나 동반자가 있었다. 정신질환의 후유증으로 시력이 나빠져 직접 원고
를 쓰기 힘든 경우가 많아졌기 때문이다. 어떻게 겨우겨우 원고를 썼다
고 해도 원고를 해독해 다시 타이핑으로 정서하기가 힘들었다. 여동생

이 대부분 방랑에 동반했고 가끔씩 친구나 제자가 동행해 육필 원고를 타이핑하거나 구술을 받아 원고를 만들었다. 친구 쾨셀리츠, 제자 브레너, 제자 메타 폰 살리스 등이 그들이다.

첫 번째는 독일 바이로이트다. 남부 바이에른 주에 있는 도시로, 7~8월에 유명한 바그너 음악축제가 열린다. 니체가 숭배하는 바그너는 1872년 봄, 스위스 루체른에서 독일 바이로이트로 이사했다. 이후 바그너 추종자들은 수시로 바이로이트를 찾았다. 니체는 〈바이로이트의 리하르트 바그너〉라는 논문을 쓰기도 했다.

두 번째는 스위스 알프스 산맥의 고지(高地) 엥가딘(Engadine). 정신질환 발작이 일어날 때마다 니체는 바젤을 떠나 알프스 산맥으로 숨어들곤 했다. 대자연의 품에 안기면 도시에서 그를 괴롭히던 질병들이 일제히 퇴각했다. 통증이 사라지면 호텔방에 틀어박혀 미친 듯 글을 썼다.

세 번째는 이탈리아 제노바. 지중해에 면해 있는 제노바는 콜럼버스

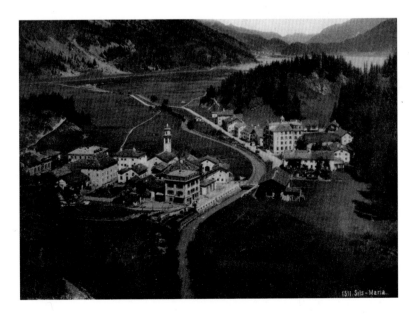

니체가 머물렀던
알프스의 실스마리아
전경

의 고향이다. 제노바를 거점으로 삼아 가까운 프랑스의 니스, 이탈리아의 토리노·나폴리·소렌토·폼페이·리보르노·베네치아·시칠리아 등을 방랑했다.

《인간적인, 너무나 인간적인》은 소렌토에서 쓰기 시작했다. 친구 쾨셀리츠가 원고를 읽을 수 있게 필사하고 교정쇄를 수정하는 일을 맡았다. 이 책은 1878년에 나왔다. 니체는 책에서 방랑자에 대해 이렇게 묘사한다.

"방랑자. 조금이라도 이성의 자유를 얻었던 사람이라면 누구든 지상에서 스스로 방랑자라는 기분이 들 것이다. 그것은 하나의 궁극적인 목표를 향해 가는 여행자와는 다르다. 왜냐하면 방랑자에게는 그런 목표가 전혀 없기 때문이다. 반면 방랑자는 세상의 모든 일이 실제로 어떻게 일어나고 있는지 유심히 관찰하고 살필 것이다. 그래서 방랑자는 어떤 특정한 일에 지나치게 애착을 가져서는 안된다. 오로지 변화와 무상함에서 기쁨을 찾는 자가 되어야 한다."

니체는 1879년 6월 바젤 대학 교수직을 사퇴한다. 1년 중 118일을 병상에 누워 있어야 하는 상태에서 도저히 학생들을 가르칠 수 없었다. 그러나 바젤 시와 대학 당국은 그의 공로를 높이 사 그에게 연봉에 맞먹는 연금 3,000프랑을 지급하기로 결정한다. 이것이 평생의 수입원이 되었다.

니체의 방랑에는 나름의 주기와 패턴이 있었다. 햇볕이 줄어들고 기압이 떨어지는 겨울이 되면 온갖 통증이 기지개를 폈다. 겨울은 곧 신경발작이면서 죽음이었다. 독일이 곧 겨울이었다. 가을이 끝나가면 니체는 따뜻한 기후를 따라 지중해로 갔다. 생존을 위한 도피였다. 제노바를 베이스캠프 삼아 지내면서 프랑스의 니스로 가기도 하고 이탈리아 해안선을 따라 남부로 내려가기도 했다.

여름철에는 알프스 산속 깊숙한 곳으로 숨어들어갔다. 알프스 산속에서는 여러 곳을 떠돌았다. 앞서 언급한 대로 알프스에 있는 엥가딘을 자주 찾았고, 이탈리아 북부 트렌티노알토아디제 주의 리바(Riva)도 좋아했다. 니체는 가족과 친구에게 엥가딘에 대한 찬사를 써보내곤 했다.

어머니와 함께

"나는 이제 엥가딘을 내 것으로 만들었네. 아주 놀랍도록 내게 꼭 맞는 곳에 온 것 같군! 나는 이런 유형의 자연과 잘 맞아. 이제 고통이 좀 덜하다네. 이런 느낌을 얼마나 원했던지."(1879년 6월 23일, 프란츠 오버베크에게)

"숲, 호수, 최상의 산책로(저는 반소경이나 다름없기 때문에 산책로가 항상 저에게 맞아야 합니다), 유럽에서 가장 상쾌한 공기. 제가 이곳을 사랑하는 것은 이런 이유들 때문입니다."(1879년 7월 초, 어머니에게)

니체가 의탁한 알프스에는 트렌티노알토아디제 주가 있다. 이탈리아 북부로, 스위스·오스트리아와 국경을 맞대고 있다. 트레킹 코스로 유명한 돌로미테가 바로 이곳에 있다. 베네치아에서 북쪽을 바라보았을 때 보이는 거대한 산맥이 돌로미테다. 《로미오와 줄리엣》의 무대가 되는 베로나에서 서쪽으로 30킬로미터쯤 가면 길쭉한 가르다 호수가 나타난다. 니체는 이 호숫가에 머물며 글을 썼다. 돌로미테 산맥의 거칠고 순수한 자연미가 니체에게 창조의 에너지를 불어넣었다.

화가, 작가, 음악가는 대개 산책을 즐긴다. 철저하게 혼자 하는 산책이다. 깊은 숲속을 천천히 산책하다 보면 숲내음, 꽃향기, 새소리, 바람

소리만이 심신에 스며든다. 이렇게 산책하다 보면 어느 순간 영혼이 자연과 합일되는 느낌이 찾아온다. 이때 영감이 섬광처럼 번득인다. 베토벤은 빈의 하일리겐슈타트에서 작곡을 하다 영감이 떠오르지 않으면 미친 듯 혼자서 들판을 헤매고 다녔다. 웃옷 안주머니에 오선지 꾸러미를 말아넣은 채.

니체는 한번 산책을 나가면 오후 내내 걸을 때도 있었다. 최소한 5시간 이상씩 산책했다. 니체는 산책을 나갈 때면 반드시 포켓에 들어가는 크기의 노트와 연필을 지참했다. 산책을 하다 나무와 바위와 계곡과 폭포, 그리고 좋아하는 향기를 만나곤 했다. 어느 순간 영감이 떠올라 머릿속을 휘젓곤 했다. 니체는 그럴 때마다 노트를 꺼내 그 생각을 적어 내려갔다. 바위나 그루터기에 걸터앉아 샘솟는 생각들을 글로 옮겼다. 말 그대로 휘갈겨 썼다. 이렇게 쓴 글이 어찌 필체가 반듯할 수 있을까. 광기의 소용돌이에 휩싸여 휘갈겨 쓴 원고를 쾨셀리츠 같은 친구가 해독해 출판사용 원고로 다듬곤 했다.

니체가 사랑한 여인, 루 살로메

1882년 초, 니체는 제노바에 머물며 이탈리아 여러 곳을 여행했다. 화물선을 타고 시칠리아를 방문하거나 친구 파울 레를 만나러 로마에 가기도 했다.

그러던 중 로마의 성베드로 성당에서 운명적인 여성을 만난다. 루 살로메(1861~1937)다. 스물한 살. 자신보다 열일곱 살이나 어렸지만 니체는 살로메의 비범함을 한눈에 알아보았다. 살로메는 니체에게 제자 겸 비서로 받아달라고 간청했고, 니체는 살로메를 제자 그룹의 일원으로 받아들인다.

그해 여름 니체는 알프스 품안으로 들어가지 않았다. 대신 고향과 가까운 튀링겐 주 타우텐부르크로 갔다. 니체는 파울 레, 살로메와 함께 타우텐부르크에 집 한 채를 빌려 원고 교정 작업을 했다. 세 사람은 저술 작업을 함께 하며 의기투합했다. 그들은 빈, 파리, 뮌헨, 라이프치히와 같은 곳을 함께 여행하자는 계획을 세웠다.

살로메는 지성과 미모를 겸비한 보기 드문 여성이었다. 니체는 살로메에 연정을 품었다. 그해 봄과 여름에 쓴 편지들은 대부분 살로메에 대한 연모로 채워졌다. 니체는 살로메와 숲속을 산책하는 것을 좋아했다. 살로메는 나이는 어렸지만 니체의 철학을 어느 정도 이해했다.

루 살로메

니체가 살로메에 정신을 빼앗기자 급기야 여동생이 살로메를 시기하고 미워하는 사태가 발생한다. 니체는 여동생이 자신과 살로메 사이에 끼어들자 당혹해했다. 꿈같은 타우텐부르크 생활은 여동생이 어머니에게 오빠와 살로메의 관계를 편지로 일러바침으로써 끝이 난다(이 사실을 염두에 두고 나움부르크의 광장에서 만난 니체와 여동생의 조형물을 떠올리면 조각가의 의도에 고개가 끄덕여진다).

니체, 살로메, 파울 레 세 사람은 라이프치히로 거처를 옮겨 10월 한 달 동안 지낸다. 그러다 얼마 뒤 파울 레와 살로메 두 사람이 니체를 남겨두고 파리로 떠나면서 니체의 짝사랑도 종말을 맞는다. 니체는 파리

왼쪽부터 루 살로메,
파울 레, 니체

의 살로메와 편지를 주고받으며 두 번씩이나 청혼했지만 거절당했다. 이로 인해 스승과 제자의 관계까지 깨지고 만다. 살로메는 니체가 정녕 사랑한 여성이었다. 니체는 여성에게 사랑을 느끼지 못하는 타입이었지만 살로메만이 예외였다. 1887년 니체는 살로메가 결혼한다는 소식을 듣고 극심한 우울증에 빠져 고통의 나날을 보냈다.

우리는《빈이 사랑한 천재들》의 '프로이트 편'에서 이미 잠깐 살로메를 만난 적이 있다. 30대의 살로메는 빈의 베르크가 19번지의 프로이트 병원을 자주 드나들며 정신분석학을 배웠다. 프로이트는 살로메를 제자로 받아들였고, 이후 살로메는 정신분석학 관련 책을 출간한다. 또한 살로메는 훗날《니체론》을 쓰기도 했다.

영원회귀 사상

니체의 대표작《차라투스트라는 이렇게 말했다》(이하《차라투스트라》)는, 니체의 살로메에 대한 구애가 실패로 끝나고 슬픔과 낙심 속에서 3년여 동안 이탈리아와 프랑스를 오가며 쓴 책이다. 니체는《차라투스트라》를 가리켜 "내 영혼에서 굴러나온 보석 같은 책"이라고 말했다.

《차라투스트라》의 주인공 차라투스트라는 '배화교'로 알려진 조로 아스터교의 창시자이다. 니체는 차라투스트라를 서른 살에 고향을 떠나 산으로 들어가 10년간 수양을 하고 인간세상으로 내려온 사람으로 설정했다.

이 책의 핵심 키워드는 영원회귀 사상으로, 니체가 알프스 숲속 산책 중에 영감을 얻어 발전시킨 사상이다. 니체는 주를레 마을 근처의 실바플라나 호숫가를 산책하다가 평지에 우뚝 솟은 바위를 발견했다. 그는 바위를 쓰다듬으며 교감을 시도했다. 바위가 지금 여기에 놓이게 된 시간을 거슬러 올라가다 영원회귀 사상에 이르렀다. 억겁의 세월을 더듬어 가다가 영원회귀 사상과 맞닿았던 것이다.

"이제 나는 《차라투스트라》가 나오게 된 내력에 대해 설명하겠다. 이 책의 기본 개념인 영원회귀 사상은 도달할 수 있는 최고의 긍정 형식이며, 1881년 8월에 떠오른 사상이다. 이것은 '인간과 시간의 1,830미터 저편'이라고 서명된 종이에 적혔다. 그날 나는 실바플라나 호수 근처의 숲을 산책하다가 주를레에서 그리 멀지 않은 곳에 우뚝 솟은 거대한 바위 옆에서 발을 멈추었다. 그곳에서 이 사상이 내게로 왔다."

우주를 이루는 4원소는 물, 불, 흙, 공기다. 존재하는 모든 것은 생성과 힘에의 의지밖에 없다고 니체는 파악했다. 생성과 힘에의 의지만이 영원히 되돌아온다고 본 것이다.

《차라투스트라》 1부는 이탈리아 라팔로에서, 2부는 실스마리아에서, 3부와 4부는 프랑스 니스에서 각각 완성되었다. 니체의 인생이 그러하듯 책

《차라투스트라는 이렇게 말했다》 표지

도 떠돌면서 구상되었고 쓰여졌다. 니체는 어느 한 곳에 정주하지 못하는 진정한 노마드였다.

니체가 2부를 쓴 과정을 잠깐 엿보자. 니체는 산책을 할 때마다 바위의 움푹 팬 곳에 몸을 기댄 채 눈을 감고 생각을 가다듬었다. 그러다 바위를 보며 마른 이끼나 덤불 위에 엎드려 글을 썼다. 니체는 1부를 완성한 직후인 1883년 4월 친구 오버베크에 편지를 보냈다.

"결국 지난 겨울 나는 새로운 단계로 접어들 수 있었네. '차라투스트라'는 나 외에는 살아 있는 어떤 사람도 만들어낼 수 없는 존재라네. 아마도 이제야 내 최고의 능력을 발견한 것 같네. 나는 '철학자'로서도 아직 나의 가장 본질적인 사상을 표현하지 않았네. 내게 무척이나 과묵하고 비밀스러운 구석이 있지 않은가! 하지만 이제 나는 '시인'으로서 글을 쓰고 있네! 문헌학 따위는 잊어버렸어. 20대에 더 나은 무언가를 공부할 수 있었을 텐데! 오! 내가 모르는 것들을 말일세!"

니체에게 영원회귀 사상을 선물한 실바플라나 호수 근처 실스마리아의 거대한 바위! 지금 이 바위는 니체 추종자들에게 성지(聖地)가 되었다. 바위에는 니체와 영원회귀 사상을 설명하는 플라크가 붙어 있다.

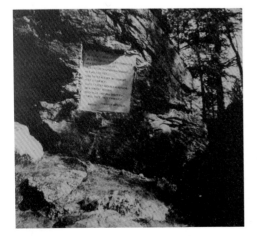

실스마리아의 바위에 만든 니체 기념 현판

《차라투스트라》를 포함한 《인간적인, 너무나 인간적인》과 같은 니체의 저서들은 대부분 아포리즘 형식으로 구성되어 있다. 《차라투스트라》와 《인간적인, 너무나 인간적인》에서 독자들이 전율을 느끼며 읽고 또 읽는 한 대목씩을 보자.

"삶이라는 것은 심연 위에 걸쳐 있는 밧줄과 같다. 건너가는 것도 힘들고, 돌아서

는 것도 힘들고, 멈춰 서 있는 것도 힘들다."《차라투스트라》)

"진리의 적(敵) – 모든 신념은 거짓말보다도 위험한 진리의 적이다."
《인간적인, 너무나 인간적인》)

왜 니체는 자신의 철학과 사상을 설파하는 데 아포리즘, 즉 잠언 형
식을 선호했을까? 여기서 이병주의 해석을 들어본다.

"병 때문에 장시간 책상 앞에서 일할 수 없었던 탓도 있지만 프랑스
모럴리스트의 영향을 받은 때문이라고도 할 수 있다. 그런데 그 형식
은 그의 천재적인 사상의 광휘(光輝)를 정착시키는 데 가장 효과적인
것이기도 했다."(이병주의《동서양 고전탐사》1)

예나 정신병원

니체는 이탈리아의 여러 도시를 유랑했다. 제노바, 라팔로, 토리노,
베네치아⋯⋯. 이 중에서 니체를 가장 사로잡은 곳은 제노바였다.《차
라투스트라》1부를 완성한 곳은 제노바에서 가까운 라팔로였다. 니체
는 제노바가 콜럼버스의 고향이라는 점을 언제나 의식했다. 제노바의
난바다를 바라다보면서 니체는 선각자 콜럼버스가 느꼈을 통찰과 비
전에 공감하려 애썼다. 니체는 어머니와 여동생에게 이런 편지를 썼다.
"해가 비칠 때마다 저는 바닷가의 외딴 바위에 올라갑니다. 그리고 우
산 아래 도마뱀처럼 조용히 누워 있지요. 그렇게 해서 여러 차례 두통
이 나아졌답니다."

여러 곳을 전전하다가 니체가 가장 마음에 들어 한 곳은 '살리타 델
레 바티스티네' 8번지 집이었다. 가파른 오르막길에 있는 이 집은 길에
지나다니는 사람이 드물었고, 집에서 나와 조금만 내려가면 시야가 트
인 공원이 있었다. 콜럼버스가 대담한 탐험을 모색한 제노바 바닷가에

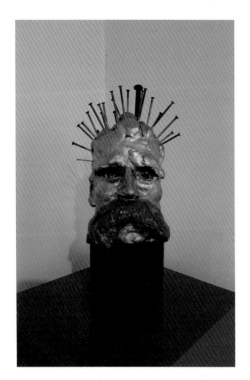

니체 두상. 평생 두통에 시달린 니체를 형상화했다.

서 니체 역시 담대한 모색을 감행했다.《아침놀》과《즐거운 학문》은 대부분 제노바에서 쓰여졌다. 니체는《아침놀》에 대해 이렇게 말했다.

"이 책의 거의 모든 문장은 내가 홀로 바다와 친밀하게 대화를 나누었던 제노바 근방의 어지러운 바위틈에서 부화한 생각들이다."

그렇게 제노바를 찬미한 니체가 제노바를 떠나 니스로 간 이유는 뭘까. 제노바에서 고독과 자유를 누리기 힘들다는 것을 니체는 깨달았다. 그는 이미 유명인사가 되어 있던 것이다. 니스는 니체가 자유롭게 은신하기에 여러모로 적절했다. 니스의 날씨도 작용했다. 니스는 12월부터 2월 사이의 날씨가 가장 좋다. 일 년 365일 중 220일 이상 맑고 푸른 하늘을 볼 수 있다는 사실이 니체의 마음을 사로잡았다. 니체는 니스에서 언어상의 어려움도 느끼지 못했다. 왜냐하면 니스의 일부 지역에서는 이탈리아어와 프랑스어가 함께 쓰였다. 특히 니체가 방을 구한 구시가 '카트린 세귀란' 가 38번지에서는 이탈리아어가 통용되었다. 이탈리아어가 유창한 니체는 아무런 어려움이 없었다. 니체는 1883년에서 1884년 사이의 겨울을 이곳에서 보냈다. 그는 니스의 매력에 흠뻑 빠져 니스에서 영원히 살고 싶다는 생각을 하기도 했다.

1886년에서 1887년 겨울 사이 특기할 만한 것은 니체가 도스토예프스키와 만났다는 사실이다. 니체는《지하생활자의 수기》를 통해 도스토예프스키에 매료되었고, 이후 그의 저작들을 섭렵했다. 니체는 도스

토예프스키가 재능과 통찰력에서 자신과 대등한 사람이라고 생각하기에 이르렀다.

니체는 제노바와 니스에서 모두 일곱 번의 겨울을 보냈다. 이 기간 동안 니체가 두 도시에서 몸을 의탁했던 거처는 스물한 곳이었다. 이 지점에서 우리는 또다시 빈의 모차르트와 베토벤을 떠올릴 수밖에 없다. 두 사람도 손바닥만한 빈에서 한 곳에 정착하지 못한 채 셋집을 전전했으니 말이다.

1889년 1월 3일, 이탈리아 토리노에서 지내던 니체는 카를로 알베르토 광장을 걷던 중 정신을 잃고 쓰러진다. 며칠 뒤에는 토리노 거리에서 두 번째로 쓰러진다. 이런 상황에서도 니체는 지인들에게 편지를 썼다. 편지를 받은 부르크하르트는 니체의 상태가 심각하다는 것을 알아차렸고 오버베크에게 편지를 보여준다. 두 사람은 편지를 들고 바젤 대학 정신병원 '평화로운 초원' 원장 발레 교수를 찾아가 니체 문제를 상의한다. 1월 9일 니체는 오버베크와 함께 바젤로 돌아왔다. 니체는 병원에서 '매독 감염으로 인한 진행성 마비'라는 진단을 받는다. 어머니는 아들을 본가와 가까운 예나 대학 부속 정신병원에 입원시킨다.

예나(Jena) 병원으로 발걸음을 옮겨보자. 예나는 바이마르에서 기차로 30분 거리에 있다. 예나에는 기차역이 두 개 있다. 예나 파라디스 역과 예나 서부역이다. 예나 서부역에 내려 무작정 역무실로 들어갔다. 자초지종을 설명했더니 직원이 인터넷으로 검색해 본 후 종이에 주소를 적어주면서 시내 지도에 갈 곳을 볼펜으로 표시해 줬다. 'Oberer Philosophenweg(오베레 휠로소핀빅)'. '빅(weg)'은 '작은 길'이라는 뜻이다.

초행길이라 택시를 탔다. 택시는 대형 쇼핑몰이 있는 중심가를 지나 5분 여 만에 오베레 휠로소핀빅에 내려줬다. 그 길은 언덕 위에 있었다. 왼편에 오래된 담장이 이어졌고, 담장 너머로 우거진 나무들이 보였다.

옛 예나 대학 정신병원

담장 너머는 공원묘지였다. 공원묘지와 담장을 사이에 두고 있는 정신병원 구내로 들어갔다. 병원은 갈색 3층 건물이었다. 현관 왼편에 정신병원 설립자와 관련된 플라크가 붙어 있었다. 맑은 날씨였지만 마당에 환자복을 입고 돌아다니는 사람은 보이지 않았다. 안으로 들어가 보았다. 평범한 사무실처럼 보였다. 어디서도 정신병원 분위기 같은 것은 발견할 수 없었다. 건물 밖으로 나와 니체도 거닐었을 병원 마당을 천천히 거닐었다. 니체는 이곳에서 3개월간 입원하며 치료를 받았다. 어머니가 아들 옆에서 수발을 들며 간호했다. 마당 앞 정원은 아담하면서도 예뻤다.

옛 예나 대학 정신병원에 머문 시간은 30여 분. 기차역으로 돌아가

기로 했다. 하지만 이번에는 낯선 도시를 두 발로 느껴보고 싶었다. 내리막길이라 힘들지 않았다. 군이 자동차 왕래가 많은 큰길로 갈 필요가 없어 지름길인 골목길을 택했다.

길을 걷는데 아담한 광장이 보였고, 한가운데 등신상(等身像)이 보였다. 누굴까, 하고 플라크를 쳐다보았다. 칼 차이스(Carl Zeiss 1816~1888)! 예나와 관련된 자료를 읽다가 현미경을 발견한 광학기술자 칼 차이스가 이곳에서 살았다는 것을 읽은 터였다. 이름 아래에 "차이스 공장의 설립자"라고 적혀 있었다. 칼 차이스는 바이마르 태생이지만 예나 정밀기계

칼 차이스 등신상

공장을 설립하고 예나 대학 교수와 협력해 현미경을 개발한 사람이다. 각종 광학 유리를 개발해 '독일 광학의 아버지'로 불린다. 지금도 칼 차이스 안경유리는 세계 최고다. 칼 차이스 광장 한쪽에 광학 박물관이 보였다. 니체를 만나러 예나에 와서 칼 차이스와 이렇게 대면하다니! 걷지 않았다면 이런 행운도 없었을 것이다.

바이마르의 니체 자료원

니체는 1889년 5월 예나 대학 정신병원에서 퇴원해 나움부르크 집으로 돌아왔다. 그는 어머니와 하녀의 보살핌을 받으며 보냈다. 여동생은 오빠가 예전 상태로 돌아오지 못한다는 것을 알았다. 1894년 엘리자베트는 오빠가 살아 있을 때 오빠와 관련된 자료를 한데 모아두는 '니체 자료원(Nietzsche Archive)'을 설립하기로 한다. 어려서부터 니

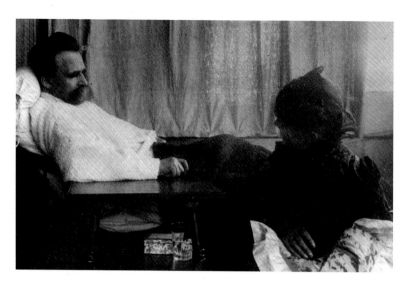

니체를 간호하는 여동생
엘리자베트

체 관련 자료를 차곡차곡 모아온 엘리자베트여서 자료 수집에는 큰 어려움이 없었다.

니체는 그 형형한 눈빛이 온데 간데 없는, 무기력한 사람이 되어버렸다. 글을 쓰기는커녕 아무 것도 생각하지 못하는 사람이 되어 있었다. 니체는 그런 상태로 장장 7년이라는 시간을 보낸다. 이 시절 니체의 사진을 보면 가슴이 미어진다.

1897년 어머니가 사망했다. 오로지 아들을 위해 모든 걸 희생한 어머니였다. 이제 나움부르크의 니체 곁에는 유일한 혈육 엘리자베트만 남았다. 이즈음 니체를 숭배하는 스위스의 한 귀족이 바이마르에 회색 벽돌집을 구입해 니체 가족의 주거용 및 자료실용으로 기부하고 싶다는 제안을 해왔다. 엘리자베트는 바이마르로 이주해 그곳에 제대로 틀을 갖춘 니체 자료원을 운영하기로 했다.

니체 자료원이 바이마르에서 문을 열었다. 그러나 누구보다 기뻐해야 할 니체는 아무런 반응도 보이지 않았다. 니체는 자료원 2층에 머

물며 3년 동안 침대에 누워 있지 않으면 의자에 앉아 멍하니 창밖을 보며 시간을 보내곤 했다. 괴테와 실러가 문예부흥을 이룩한, 지구상에서 가장 인문적인 도시 바이마르에서 천재는 아무 것도 쓰지 못한 채 보내야만 하는 운명에 처해졌다. 오직 죽음만을 기다리며.

1900년 8월 25일 니체는 두 번의 뇌졸중을 일으킨 뒤 눈을 감았다. 니체는 고통 없는 곳으로 돌아갔다. 바이마르에서 친지와 친구들이 모인 가운데 장례식이 치러졌다. 여동생은 니체의 시신을 니체 자료원 경내에 매장하고 싶었지만 법적으로 불가능했다. 니체의 시신은 고향 뢰켄으로 옮겨져 가족묘에 안장됐다.

니체가 눈을 감은 곳, 니체 자료원으로 가본다. 주소는 훔볼트 거리 36번지. 괴테 국립박물관에서 남쪽으로 몇 걸음 옮기면 바이란트 광장이 보인다. 오거리가 교차하는 바이란트 광장에서 훔볼트 거리로 들어

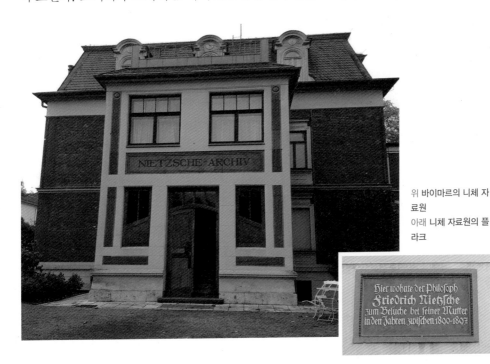

위 바이마르의 니체 자료원
아래 니체 자료원의 플라크

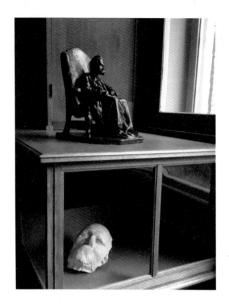

병상의 니체 축쇄 동상
과 데드마스크

간다. 훔볼트 거리는 한적한 주택가를 양편에
끼고 곧게 뻗어 있다. 간간이 승용차들이 지날
뿐 인적도 드물었다. 5분여 지나니 오르막이 시
작되었다. 바람이 차가웠다. 15분쯤 걸었을까.
숨이 조금 차오르기 시작할 즈음, 기다렸다는
듯 니체 자료원이 모습을 드러냈다.

2층 주택 전면부에 'Nietzsche Archive'라고
쓰여 있었다. 지금은 더 이상 니체 자료원으로
사용되지 않는다. 육중한 여닫이문을 열고 안으
로 들어갔다. 후덕한 몸집의 중년 여성이 자리를
지키고 있었다. 입장료 3.5유로를 내고 1층 전시

공간을 살펴보기 시작했다. 니체가 숨을 거둔 공간인 2층은 일반에 공
개하지 않는다.

오른편 방은 니체 자료원 시절 도서관과 강의실로 쓰였던 방이다.
니체의 석고 두상이 벽 쪽에 놓여 있고, 오른편에 만년의 니체가 의자
에 앉아 있는 작은 조각상이 보였다. 조각상에도 병색이 완연했다. 니
체의 석고 데드마스크도 있었다. 벽면의 책장을 살펴보았다. 단테의
《신곡》과 실러 전집이 눈에 들어왔다.

반대편 책장에는 여러 언어로 된 니체 전집이 꽂혀 있었다. 한국어
니체 전집도 보였다. 책세상에서 펴낸 '니체 전집'과 한국니체학회에서
펴낸《니체 연구》등 50여 권이 있었다. 니체 자료원에서 한국어로 번
역된 니체 저작들과 마주하게 될 줄이야.

1897년 엘리자베트가 니체 자료원을 열자 얼마 지나지 않아 이곳
은 니체 숭배자들의 사랑방이 되었다. 니체 추종자들은 이곳에 모여 머
리를 맞댔고, 마침내 니체 전집 19권을 펴냈다. 노르웨이 화가 에드바

르트 뭉크는 이곳에 와서 엘리자베트의 초상화
를 그렸고, 니체 사후인 1906년 니체의 초상화
를 그리기도 했다. 아돌프 히틀러도 이곳을 자
주 들른 사람이다. 히틀러는 권력을 잡기 전인
1932년에 여러 번 방문했다(전시물 중에는 히틀러
가 이곳을 방문한 사진이 있다). 히틀러는 1935년
엘리자베트의 장례식 때도 모습을 드러냈다. 이
것은 니체의 초인사상이 국가사회주의자들, 즉
나치에 의해 악용되었다는 것을 방증한다. 2차
세계대전 후 니체 자료원은 소련 당국에 의해 해
체되어 괴테-실러 자료원에 흡수통합되었다.

시각 장애인용 타자기

　니체 기록보관소 전시물 중 눈길을 사로잡는 것은 니체의 타자기였
다. 처음에는 이것이 타자기인 줄 몰랐다. 얼핏 보면 무슨 금관악기 같
기도 했다. 1867년 한센이 발명한, 지구상에 몇 대 남아 있지 않은 시각
장애인 전용 타자기였다.

　나는 타자기 앞에서 쉬 발을 뗄 수가 없었다. 니체에게 이 타자기를
선물한 사람의 마음이 전해졌기 때문이다. 니체는 이 타자기를 이용해
과연 한 문장이라도 썼을까. 이 기념비적 발명품은 시대를 앞서 내다본
눈 먼 철학자의 비통(悲痛)을, 겹겹이 두른 고독 속에 갇혀 신음하며 투
쟁했던 사상가의 생애를 떠올리게 했다.

헤세,

자연과 사랑

1877~1962

Hermann Hesse

한국인이 사랑하는 작가

작가는 작품으로 인생을 결산한다. 독자는 작품으로 작가를 이해한다. 헤르만 헤세, 하면 누구나《데미안》을 떠올린다. 헤세가 마흔한 살에 쓴 소설이《데미안》이다.《데미안》을 읽은 사람이라면 자동적으로《데미안》속에 나오는 세 문장을 연상하게 된다.

"새는 알에서 나오려고 투쟁한다. 알은 세계이다. 태어나려는 자는 하나의 세계를 깨뜨려야 한다."

헤세가 그린, 알에서 깨어난 새

질풍노도의 청소년기에《데미안》을 읽다가 이 문장과 맞닥뜨렸던 경험이 있을 것이다. 그 순간을 기억의 우물에서 두레박으로 건져 올려보자. 전율과 함께 숨이 멎는 듯했던 시간들이 새록새록 피어날 것이다. 책을 덮고 뛰는 가슴을 진정시키느라 애를 썼던 기억도 있을 것이고, '깨뜨려야 할 나의 세계는 무엇일까'라고 자문하며 밤을 하얗게 지새웠을 수도 있겠다.

한번은 한국프로야구(KBO) 중계방송을 보는데 해설위원이《데미안》을 인용하는 게 아닌가. 평소 차분하고 논리적

인 해설로 평판이 높은 투수 출신 해설위원은 선수가 성장해 나가려면 자신을 감싸고 있는 알을 깨고 나가야 한다고 강조하며《데미안》을 언급했다. 캐스터와 대화를 나누다가 적재적소에《데미안》의 이 구절을 인용하는 순발력이 놀라웠다.

《수레바퀴 아래서》,《황야의 이리》,《싯다르타》,《인도 기행》,《유리알 유희》와 같은 작품도 독자의 사랑을 받고 있지만 그 어느 것도《데미안》을 능가하진 못한다. 헤르만 헤세는 곧《데미안》이고,《데미안》은 헤르만 헤세다.

헤르만 헤세는 한국 독자들에게 특히 사랑을 많이 받는 독일 작가다. 어떤 면에서 보면, 괴테보다 헤세를 더 많이 읽는다. 세계 문학사적 평가와 관계없이 괴테의 대표작인《젊은 베르테르의 슬픔》과 헤세의《데미안》인쇄 판수를 단순 비교해 보아도《데미안》이 월등히 앞선다.

제롬 샐린저의 소설《호밀밭의 파수꾼》은 미국에서 여전히 베스트셀러다. 사람은 누구나 반항과 방황의 청소년기를 거치게 된다. 이 시기에 접어든 세계의 청소년들이 집어들고 열광하는 소설이《호밀밭의 파수꾼》이다. 그들은 주인공 콜필드의 언행에서 카타르시스를 느낀다. 콜필드가 자신들을 대변하고 있다고 생각한다. 시대 배경이 다르다는 사실에도 전혀 개의치 않는다.《데미안》도 마찬가지다. 청소년들은《데미안》의 주인공이 자신을 대변하고 있다고 믿으며 위로를 받는다.《데미안》이 전세계의 청소년들에게 읽힐 수밖에 없는 이유다.

나는 헤세를《데미안》이 아닌 시(詩)를 통해 먼저 알았다. 어렴풋하게 중학교 시절로 기억한다. 우연히 그의 시〈안개 속〉을 접했다. 4연으로 된 시에서 첫 연(聯)과 마지막 연이 벽촌의 사춘기 소년을 뒤흔들었다.

"안개 속을 거니는 이상함이여 / 덩굴과 돌들 모두 외롭고 / 이 나무

는 저 나무를 보지 않으니 / 모두는 다 혼자이다 / 산다는 것은 외로운 것 / 누구도 다른 사람 알지 못하고 / 모두는 다 혼자이다."

20대가 되어서도 나는 틈날 때마다 〈안개 속〉을 암송했다. 나는 이 시를 통해 막연하게나마 인생은 결국 혼자 헤쳐 나가야 한다는 것을 깨우쳤다. 20대 초반의 힘든 시기를 견뎌내는 데 헤세에게 큰 신세를 졌다.

국내 어린이 전문 출판사 중에 '한국헤르만헤세'라는 출판사가 있다. 헤르만 헤세가 얼마나 한국인에게 친숙하면 아예 출판사 이름으로까지 사용했을까. 그뿐인가. 경기도 송추유원지에는 분위기 좋은 카페들이 꽤 있다. 그 중 한 카페의 이름이 '헤세의 정원'이다. 카페 주인이 헤세 마니아라는 사실을 미뤄 짐작할 수 있다.

모터사이클 마니아들은 피터 폰다와 데니스 호퍼가 주연한 〈이지 라이더(Easy Rider)〉(1969)라는 영화를 기억한다. 주인공들이 오토바이를 타고 대륙을 횡단할 때 배경에 깔리는 헤비메탈 음악이 록밴드 슈테펜불프의 노래 〈본 투 비 와일드(Born to be Wild)〉 다. 슈테펜불프는 '황야의 이리'를 뜻한다.

헤르만 헤세는 1946년 《유리알 유희》로 노벨 문학상을 수상한다. 스웨덴 한림원은 그를 노벨 문학상 수상자로 선정한 이유를 다음과 같이 밝혔다.

"성장에 대한 관통하는 듯한 대담한 묘사, 전통적인 인도주의의 이상에 영감을 불러일으키는 글."

지금부터 헤르만 헤세를 만나러 떠나본다.

Herman Hesse

칼브, 헤세의 도시

헤르만 헤세는 1877년 7월 2일 독일 남부 바덴-뷔르템베르크 주의 작은 도시 칼브에서 생(生)을 받았다. 사람은 태어나고 자란 가정환경과 지리적 환경의 영향에서 벗어날 수 없다. 성장 환경은 수목(樹木)의 나이테처럼 인간의 삶에 흔적을 남기며 큰 테두리에서 운명의 경계선을 긋기도 한다.

먼저 가정환경을 들여다보자. 헤르만은 선교사인 아버지 요하네스 헤세와 어머니 마리 헤세 사이에서 6남매의 둘째로 태어났다. 어머니 마리는 두 번째 결혼. 헤세는 양친에게서 지적 탐구심을 물려받았다.

어머니 마리는 사별한 첫번째 남편과 인도에서 선교활동을 한 경험

이 있었다. 외할아버지는 저명한 인도학자이자 선교사인 헤르만 군더르트. 어머니와 외할아버지가 이미 인도와 깊은 인연을 맺고 있었다는 사실을 기억해 두자. 헤세에게 인도는 집안 내력과도 같은, 일종의 세교(世交)적 탐구 대상이었다.

이번에는 지리적 환경을 살펴본다. 바덴-뷔르템베르크 주는 스위스와 국경을 맞대고 있는 지역으로, 가톨릭교가 위세를 떨친 곳이다. 루터교의 영향권인 북부 독일과는 모든 게 판이하다. 이 주의 주도(州都)는 슈투트가르트. 메르세데즈 벤츠의 본사가 있는 곳이기도 하다.

중장년층 독자들은 '바덴'이라는 고유명

아버지 요하네스 헤세와
어머니 마리 헤세

사에서 한국 현대사의 한 사건을 기억해 낼 것이다. 1981년 하계올림픽 개최지를 결정한 IOC 총회가 열린 곳이 바로 바덴바덴이었다. 그때 사마란치 IOC 위원장이 흰색 종이쪽지를 펴며 "세울"이라고 읽었던 장면을 한국인은 잊지 못한다. 그 바덴바덴이 바로 슈투트가르트 왼쪽, 프랑스 국경과 가까운 곳에 있다. 칼브는 바덴바덴과 슈투트가르트 사이에 있는 작은 마을이다. 웬만큼 큰 아틀라스 지도가 아니면 지명이 나오지 않는다.

헤르만 헤세는 어려서부터 비범함을 드러냈다. 어릴 적 사진을 보면 소년의 눈빛이 남다르다는 것을 확인할 수 있다. 어머니 마리 헤세의 말은 널리 알려져 있다.

"이 네 살의 아이는 제가 감당할 수 없을 정도의 지력과 굳은 의지를 가지고 있습니다."

유년 시절의 헤세

헤세가 네 살 때 부모는 스위스 바젤로 이사한다. 아버지가 바젤에서 발행되는 선교잡지의 발행인으로 취직했기 때문이다. 헤세는 바젤에서 유년기 5년을 보낸다.

우리는 앞서 니체를 탐구하는 과정에서 바젤과 만났었다. 33년의 나이 차가 나는 니체와 헤세는 바젤이라는 동일한 공간에서 살았다. 헤세는 1886년 바젤에서 다시 부모를 따라 고향 칼브로 돌아온다.

이제 헤세가 태를 묻은 칼브로 가보자. 나는 프랑크푸르트를 거쳐 튀빙겐에서 칼브로 길을 잡았다. 튀빙겐 역에서 칼브행 열차는 12번 플랫폼에서 타야 한다. 12번 플랫폼

으로 들어갔는데 열차가 보이지 않았다. 두리번거리다 보니 플랫폼 끝부분에 열차 한 량이 대기하고 있는 게 보였다. 혹시 저 열차가 아닐까. 가서 확인해 보니 예약한 열차 번호가 맞았다. 열차에는 이미 승객 10여 명이 타고 있었다. 칼브행 열차는 한 량으로 운행되고 있었다.

칼브로 한 번에 직접 가는 열차는 없다. 중간에 오르브(Horb) 역에서 열차를 바꿔 타야 한다. 오르브까지 기찻길은 야트막한 산과 산 사이로 뻗어 있었는데, 마치 계곡 사이를 달리는 것 같았다. 내가 칼브를 찾아간 때는 10월 초, 단풍이 산을 붉게 물들이고 있었다. 시간이 흐를수록 산과 산 사이의 간격이 좁아져 열차는 마치 협곡 속을 달리는 듯했다. 열차는 단풍 숲속으로 빨려 들어가고 있었다.

오르브 역에 도착해 이곳에서 전철로 갈아탔다. 오르브는 전철이 아니라면 다른 지역으로 빠져나갈 방법이 없는 곳처럼 첩첩산중에 박혀 있었다. 오르브 역을 출발한 전철은 이번에는 산비탈에 난 철로를 달리

위 **칼브 표지판**
아래 **칼브 역사에서 내려다본 칼브 시 전경**

칼브의 중심가인 마르
크트 광장

기 시작했다. 산기슭에 철로를 부설해 전망이랄 게 없었다.

오르브를 떠난 지 한 시간 만에 칼브에 도착했다. 칼브 역은 단선
역. 플랫폼에서 아담한 칼브 시내가 내려다보였는데, 성당의 첨탑이 가
장 먼저 눈에 들어왔다.

승강기를 타고 1층으로 내려간다. 차도를 건너자 작은 개울이 나타
난다. 수없이 들어온 나골트 강이다. 강이라고 하기에는 강폭이 좁고
수심도 얕다. 다리를 건너 시내로 진입했다. 도상(圖上)으로 지형지물
을 숙지한 뒤라 이정표의 지명들이 친숙하다. 나는 일행과 캐리어를 끌
며 10여 분 만에 칼브의 중심 거리인 마르크트 광장을 지나 비에르 골
목길의 숙소에 이르렀다.

배정 받은 방은 3층, 박공지붕 바로 아랫방이었다. 창밖을 내다보니
다른 집들의 박공지붕이 산맥처럼 겹겹이 보였다. 또 다른 창문 아래로
는 토끼 사육장이 있었다. 크기가 다양한 토끼들이 꼬마들이 주는 먹

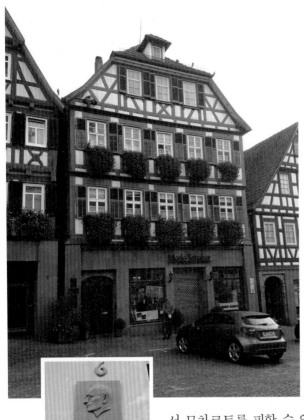

이를 먹으며 쉴 새 없이 움직이고 있었다. 모든 게 낯설었다. 낯선 공간의 이방인으로 나는 박공지붕들과 토끼들을 무심히 살펴보고 있었다. 그때였다. 성당에서 종이 울렸다. 헤세가 어려서부터 들었던 그 종소리였다. 종소리는 한순간에 낯선 도시가 주는 긴장과 경계를 허물어버렸다.

칼브는 헤르만 헤세의 도시다. 칼브 지도에는 'Die Herman Hesse-Stadt'라고 표기되어 있다. 오스트리아 빈에서 모차르트를 피할 수 없는 것처럼 칼브에서는 어디서든 헤세와 만난다. 헤세 박물관, 헤세 광장, 헤세 분수, 헤세 정원 하는 식이다. 심지어 중심가 식당에 가면 음식을 담아 내놓는 접시에도 헤세의 얼굴이 인쇄되어 있다.

먼저 헤세의 생가를 찾아가 본다. 마르크트 광장 6번지. 헤세는 주상복합 아파트 3층에서 첫 울음을 터트렸다. 마르크트 광장에서 창문틀마다 화분을 달아놓은 집이 6번지 생가다. 현재 옷가게가 들어서 있는 1층으로 다가가니 왼쪽 외벽에 플라크가 붙어 있는 게 보였다.

"이 집에서 헤세 일가가 1874년부터 1881년까지 살았다."

현재는 다른 사람이 3층에 거주하고 있어 생가를 들어가 볼 수가

위 **마르크트 6번지의 헤세 생가**
아래 **헤세 생가의 플라크**

없다.

대개 천재들의 고향에 가면 생가나 살던 집을 박물관으로 꾸며놓는데, 헤세의 경우는 예외다. 마르크트 광장 30번지에 있는 헤세 박물관은 헤세 일가와 직접적인 관련이 없다. 그럼에도 헤세 박물관은 칼브에 왔다면 반드시 들러야 하는 공간이다. 헤세의 삶이 10개의 방에 걸쳐 시간대별로 일목요연하게 정리되어 있어 작가의 삶과 문학세계를 이해하는 데 자상한 길잡이 역할을 한다.

고향은 대체로 성공한 출향인에 의해 유명세를 얻는 경우가 많다. 기업인은 고향의 지명을 회사명으로 쓰거나 자신의 아호로 사용하기도 한다. 우리는 그런 기업가나 출판인을 주변에서 어렵지 않게 발견한다. 출향한 작가는 유년의 서정을 조각한 고향 마을을 잊지 못해 자신이 뛰어놀던 산과 들과 강을 수시로 작품 속에 불러내곤 한다.

헤세도 그랬다. 헤세는 소설가가 되고 난 후 타의에 의해 타향을 떠

칼브의 헤세 박물관

돌며 고향을 그리워했다. 그는 여러 작품 속에 칼브의 지명들을 등장
시켰는데, 그 중 하나가 니콜라우스 다리다. 《수레바퀴 아래서》의 주
인공 한스는 외로움을 느낄 때마다 니콜라우스 다리 아래 둔치에서 강
물에 대나무 낚싯대를 드리우곤 했다. 물고기를 잡으려는 것이 아니라
흔들리는 마음을 다잡기 위해서였다.

니콜라우스 다리는 1400년대 세워진, 칼브에서 가장 오래된 석축교
(石築橋)다. 이 석축교 한쪽에는 성 니콜라우스 채플이 있다. 이 채플로
인해 석축교는 니콜라우스 다리로 불리게 되었다.

니콜라우스 다리는 마르크트 광장에서 걸어서 3분이면 충분하다.
짧은 마르크트 거리를 지나면 작은 분수가 있는 아담한 광장이 나온
다. 헤르만 헤세 광장이다. 니콜라우스 다리는 이 광장을 지나야 한다.
1920년 칼브 시의회는 니콜라우스 다리로 이어지는 광장에 분수를 설
치하고 그 이름을 '헤르만 헤세'로 명명했다. 헤세가 70회 생일을 맞은
1947년, 광장 이름에도 헤르만 헤세를 붙였다.

헤세 광장에서 니콜라우스 다리 쪽으로 걸어간다. 오른쪽에는 성 니
콜라우스 채플이 있다. 문틈으로 안을 들여다보았다. 채플 안은 텅 비
어 있었다. 니콜라우스 다
리 중간쯤에 동상이 하나 서
있다. 헤르만 헤세다. 2002
년 헤세 탄생 125주년을 기
념해 칼브 시의회가 조각가
쿠르트 타소티에 의뢰해 제
작한 등신상(等身像)이다. 사
람이 지나다니는 다리 위에
아무런 받침이나 기단도 없

니콜라우스 석축교

니콜라우스 다리와
헤세 등신상

이 그대로 세워놓았다. 마치 헤세가 다리 위를 걷다가 잠시 서 있는 것 같
다. 헤세 상 옆 다리 난간에 동상을 설명하는 플라크가 부착되어 있었다.

가까이서 헤세 상을 머리에서 발끝까지 살펴보았다. 말년의 헤세였
다. 정장 차림의 헤세는 헤세 광장 쪽을 바라보고 있다. 헤세는 중절모
를 벗어 왼손에 들고 있고 넥타이는 조여 맨 상태였다. 그러고 보니 대
부분의 사진에서 헤세는 넥타이를 단정하게 맨 모습이다.

옆에서 그의 허리를 감고 서 보았다. 생각보다 헤세는 키가 컸다. 적
어도 185센티미터는 되어 보였다. 나는 칼브에 머무는 동안 니콜라우
스 다리를 두 번 찾아가 한 시간 이상 머물며 관찰했다. 니콜라우스 다
리를 지나는 이들은 두 종류다. 그냥 지나치는 사람과 기념사진을 찍
는 사람. 무심코 지나치는 사람은 칼브 주민들이고, 사진을 찍는 사람
은 헤세를 만나러 일부러 칼브를 찾은 여행자들이다.

다리 맞은편에서 전지적 작가 시점으로 헤세 상을 바라보았다. 젊은
날 이향(離鄕)한 헤세는 고향으로 돌아가지 못한 채 타향 땅 스위스에

서 생을 마감했다. 오매불망, 가고 싶어도 갈 수 없는 고향을 늘 찬미했던 헤세가 아니던가. 다리 아래를 내려다보았다. 나골트 강 둔치에 백 년도 더 되었을 능수버들이 무성한 이파리들을 늘어뜨리고 있었다.

신학교 중퇴와 자살 기도

헤세는 괴팅겐의 라틴어 학교를 거쳐 열네 살 때인 1891년 마울브론(Maulbronn) 신학교에 입학한다. 마울브론은 칼브에서 자동차로 30분 거리에 있다. 신학교 입학은 아버지의 의지에 따른 선택이었다. 아들이 문재(文才)를 타고났다는 것을 알지 못했던 아버지는 장남을 자신의 뒤를 잇는 사제로 키울 요량이었다. 하지만 열네 살 소년은 신학교 분위기가 기질적으로 싫었다. 자유로운 상상력을 짓누르는 신학교의 경건주의에 숨이 막혔다. 아버지를 거역한다는 것은 상상도 할 수 없는 일이었지만 신학 공부는 죽기보다도 더 끔찍했다. 1892년 6월, 소년은

마울브론 신학교

일생일대의 결단을 내린다. 신학교에서 도망쳤다.

"시인 외에는 아무 것도 되지 않겠다."

아버지를 거역한 어린 아들은 죄책감에 시달렸다. 막상 일을 저지르긴 했지만 어찌한단 말인가. 실망한 아버지 얼굴을 대할 자신이 없었다.

열다섯 소년은 극단적인 선택을 한다. 1892년 6월, 소년은 자살을 기도했다. 그러나 다행히 이웃에 발견되어 가까스로 목숨을 건졌다. 소년은 슈테텐 신경과 병원에 입원해 2개월여 정신과 치료를 받고는 집으로 돌아갈 수 있었다. 금쪽같은 아들을 잃을 뻔했던 아버지는 비로소 자신이 잘못된 방향으로 아들을 이끌었음을 깨달았다. 아버지는 아들의 뜻을 따르기로 한다. 헤세는 칸슈타트 중등학교(김나지움)에 입학했다. 그러나 김나지움도 헤세를 만족시키지 못했다. 헤세는 김나지움 공부가 재미없고 지루하기만 했다. 그는 또다시 중도에 그만둔다. 신학교에 이어 두 번째 중퇴!

학교를 중퇴한 헤세는 고향 칼브로 돌아왔다. 자살 기도와 두 번의 학교 중퇴. 손바닥만한 칼브에서 목사 아들 헤세는 사고뭉치로 비쳐졌다. 마을 사람들은 수군거렸다. 그들은 혀를 끌끌 차며 목사 아들의 일탈을 비웃었다. 아무런 미래가 없어 보였다.

1894년, 열일곱 살에 헤세가 처음으로 가진 직업은 탑시계 공장의 견습공. 독일을 비롯한 유럽의 모든 크고 작은 도시에는 중심의 가장 잘 보이는 곳에 탑시계가 있다. 자연히 탑시계의 수요가 많다. 탑시계 수리공으로 생활비를 벌면서 그는 작가의 길을 걷겠노라 결심했다. 헤세가 다니던 탑시계 공장은 지금도 나골트 강변에 있다.

탑시계 수리공으로 일하며 작가의 꿈을 키웠지만 헤세 주변에는 작가의 세계에 대해 조언해 줄 사람이 아무도 없었다. 그는 혼자서 작가가 되는 데 보다 좋은 직업과 환경을 따져보았다. 고등학교 졸업장도

헤세 가족. 맨 왼쪽이
헤세이다.

없으니 대학 진학은 꿈도 꾸지 못할 일. 막연하게나마 탑시계 공장보다는 서점에서 일하는 게 좋을 것 같다고 생각했다. 아무리 생각해 봐도 칼브는 너무 좁았다.

고향을 떠나야 했다. 헤세는 유서 깊은 튀빙겐 대학이 있는 튀빙겐으로 가기로 했다. 튀빙겐은 칼브에서 남동쪽으로 40킬로미터 떨어진 거리에 있다. 튀빙겐은 프라이부르크, 하이델베르크 등과 함께 독일의 5대 대학도시다.

헤세는 튀빙겐 대학과 지척에 있는 헤켄하우어 고서점에 점원 및 서적 분류 견습생으로 들어간다. 시계 부속품을 들여다보며 시간을 보내는 것보다는 서점에서 일하며 책을 접하는 게 글을 쓰는 데 도움이 되리라 생각했다. 헤세의 예상은 틀리지 않았다. 서점을 드나드는 대학생들과 자연스럽게 친해지면서 그는 학생들이 운영하는 동아리 '작은 문학회'에 참여하게 된다. 작가 지망생들과 어울리며 헤세는 신이 났다. 시, 산문, 평론 등 분야를 가리지 않고 닥치는 대로 글을 썼다. 우리는 이 지점에서 거의 비슷한 코스를 걸었던 20세기 영국 작가를 떠올리게 된다. 조지 오웰이다. 조지 오웰은 런던 북부 햄스테드에서 고서점 점원으로 일하며 잘 팔리는 책의 공통점과 독자의 취향에 대해 파악한다.

헤세는 헤켄하우어 서점에서 4년 동안 일했다. 대학을 다니진 않았지

만 사실상 대학 교육 이상의 것을 학습
했다. 서가의 책들 중에서 헤세를 사로
잡은 작가는 괴테였다. 그는 괴테를 읽
고 또 읽으며 괴테에 빠져들었다. 좋은
글을 쓰려면 먼저 좋은 글을 많이 읽어
야 한다. 글쓰기의 왕도(王道)다.

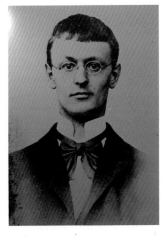

청년 시절의 헤세

스물두 살이 되던 1899년 헤세는 처
녀 시집《낭만의 노래》와 첫 산문집
《자정 이후의 한 시간》을 발표했다. 첫
시집과 첫 산문집으로 헤세는 독일 문단에서 주목하는 신인으로 자리
잡는다.

튀빙겐으로 길을 잡는다. 프랑크푸르트에서 튀빙겐을 가려면 슈투
트가르트에서 기차를 바꿔 타야 한다. 기분 좋게 흔들리는 열차 안에
서 튀빙겐 대학이 배출한 인물들을 떠올려보았다. 자연과학자 요하네
스 케플러, 철학자 프리드리히 헤겔, 시인 횔덜린 같은 인물이 튀빙겐
대학 출신이다. 2차 세계대전 당시 독일군과 연합군은 한 가지 묵계(黙
契)가 있었다. 영국의 옥스퍼드와 케임브리지, 독일의 튀빙겐과 하이델
베르크는 상호간에 공습하지 말자는 것. 실제로 이 묵계는 지켜졌고
독일과 영국의 대표적인 대학도시는 폭격을 피해 살아남아 전후(戰後)
인재 양성의 요람이 된다.

튀빙겐은 작지만 아름다운 대학도시다. 튀빙겐 중심가에는 네카르
강이 유장하게 흐른다. 네카르 강이 내려다보이는 전망 좋은 곳에 식
당들이 자리잡고 있다. 단풍이 물들기 시작하는 가을이면 네카르 강변
풍광은 눈물이 날 정도로 황홀하다.

네카르 강을 백조처럼 유유히 오가는 스토케르칸도 장관이다. 스토

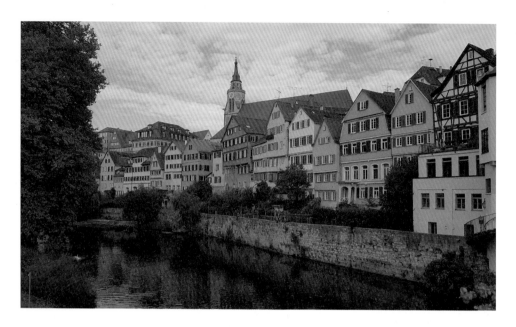

네카르 섬에서 본 네카
르 강과 튀빙겐 전경

케르칸은 16인승 배로, 뱃사공이 긴 막대기로 강바닥을 짚어 미는 무
동력선이다. 베니스의 곤돌라와는 또 다른 매력이 있다. 강변에는 스토
케르칸 20여 척이 부챗살처럼 정박해 있다. 스토케르칸에 올라타는 순
간 사람은 네카르 강을 노니는 오리, 백조와 하나가 된다. 네카르 강에
는 길쭉한 형태의 네카르 섬이 떠 있다. 다리와 연결된 이 섬의 플라타
나스 숲길은 튀빙겐 최고의 산책길이다.

　튀빙겐은 중세 시절 네카르 강변의 높은 언덕을 중심으로 조성되었
다. 시청과 성당과 대학이 모두 언덕 주변에 옹기종기 세워졌다. 네카
르 섬에서 보면 지대가 가장 높은 곳이 구시가의 중심이다.

　튀빙겐 대학은 튀빙겐 시내 여러 곳에 강의동이 흩어져 있다. 택시
를 타고 튀빙겐 대학에 가자고 했을 때 터키 출신의 택시 기사는 엉뚱
한 건물에 나를 데려다줬다. 두 번째로 나를 내려준 곳은 튀빙겐 대학
은 맞지만 헤켄하우어 서점과는 아무런 연관성이 없는 곳이었다. 터키

택시 기사가 나를 마지막으로 데려다준 곳은 언덕 위에 있는 옛 튀빙겐 대학 앞이었다. 건물을 보는 순간, 나는 환호했다. 오래된, 그러나 여전히 강의동으로 쓰이는 건물을 보면서 안도했다. 내리막길을 조금 내려오니 슈티프트 교회와 광장이 나타났다. 네카르 강변에서 올려다봤을 때 첨탑만 보이던 그 교회였다. 구시가의 중심은 바로 슈티프트 교회와 광장이다. 광장의 낯선 풍경을 익히고 있는데, 내가 찾던 건물이 눈앞에 나타났다. 빛바랜 크림슨색 건물. 홀츠마르크트 5번지, 바로 옛 헤켄하우어 고서점이었다.

헤켄하우어 고서점은 세월의 비바람을 맞으며 빛바랜 그대로였다. 떨리는 마음을 진정시키며 건물 앞으로 다가갔다. 왼쪽 출입구에 플라크가 보였다. 헤르만 헤세의 옆얼굴과 함께 이런 글귀가 적혀 있었다.

"Hier arbeitete Herman Hesse als Buchhandler 1895~1899(여

구시가의 튀빙겐 대학

기서 헤르만 헤세가 1895년부터 1899년까지 서점 점원으로 일했다)."

헤켄하우어 고서점이 있던 공간은 500년 이상 된 건물로, 현재 1층에는 잡화점이 들어서 있다. 다행히도 옆 건물 1층에 오시안데르 서점이 있다. 옆 건물에라도 서점이 있는 것을 보니 그렇게 마음이 푸근할 수 없었다.

헤켄하우어 고서점의 향취를 맡을 방법은 없을까. 홀츠마르크트 5번지 2층은 '헤세의 캐비네트'라는 이름으로 일반에 공개된다. 시간은 금·토 오후 12시부터 5시까지, 일요일은 오후 2시부터 5시까지. 시간을 정확히 기록해 둬야 헛걸음을 하지 않는다.

위 옛 헤켄하우어 고서점
아래 헤세가 이곳에서
일했음을 알리는 플라크

플라크가 있는 출입구로 들어간다. 어둑한 좁은 복도를 지나 계단을 오르면 500년도 넘은 방이 기다린다. 삐걱거리는 마루를 밟고 들어가는 순간 벽면을 가득 채운 인간 정신의 결정체들이 펼쳐진다. 쿰쿰한 책 곰팡이 냄새가 코를 찌른다.

숨이 막힐 것만 같은 책 향기가 나를 시간여행으로 유도했다. 눈 앞에 1895년의 열여덟 살 청년이 보이는 것만 같았다. 대학 문턱에도 가보지 못했지만 헤세는 서점 점원으로서 매일 대학생 친구들을 만났다. 대학생들 또한 헤세가 보통 서점 점원과 다르다는 것을 알았다. 서가를 가득 채운 지식의 보고에서 헤세는 마음껏 지적 호사를 누렸다. 헤

켄하우어 고서점에서 이런 생각이 퍼뜩 스쳤다. 문학과 예술 분야의 재능 있는 젊은이에게 정녕 대학교육은 필요한 것인가.

바젤의 고서점 직원

튀빙겐에서 4년을 보낸 헤세는 다시 튀빙겐이 답답하게 느껴졌다. 튀빙겐은 칼브보다는 컸지만 역시 작은 도시였다. 헤세는 튀빙겐보다 더 넓고 더 기회가 많은 도시를 꿈꾸기 시작했다. 어린 시절 부모와 함께 잠깐 살아본 스위스 바젤이 후보 도시로 떠올랐다. 1899년, 스물두 살 청년은 기차를 타고 튀빙겐에서 남서쪽으로 120킬로미터 떨어진 바젤로 향했다.

튀빙겐 고서점에서 쌓은 경력은 바젤에서도 통해 라이히 서점에 금방 취직했다. 그는 서점 일을 하며 스위스 독일어 신문에 서평을 기고하기 시작했다. 라이히 서점을 거쳐 두 번째로 잡은 직장이 바텐빌 고서점. 헤세가 바젤에서 서점 점원으로 일한 때는 1899년부터 1903년까지 4년 동안이었다. 나는 바젤에서 옛 라이히 서점과 바텐빌 고서점을 찾아보려 했으나 허사였다.

바젤 시절에서 특기할 만한 일은 이탈리아 여행이다. 괴테와 니체의 인생 여정을 따라가면서 우리는 확인한 바 있다. 독일 상류층에게 이탈리아 여행은 최고의 로망이라는 사실을. 1901년 헤세는 바텐빌 고서점에서 휴가를 받아 첫 번째 이탈리아 여행을 떠났다. 알프스 산맥을 넘어 토리노를 거쳐 제노바로 갔다. 이어 이탈리아 남쪽으로 내려가 피사, 피렌체, 베네치아를 둘러보았다. 1903년 헤세는 고서점을 그만둔다. 그리곤 두 번째 이탈리아 여행을 떠났다.

두 번째 이탈리아 여행에서 헤세가 찾아간 곳은 피렌체와 베네치아

1899년의 헤세 가족

였다. 이탈리아 여행에서 에너지와 열정을 충전한 헤세는 오랫동안 구상해 온《페터 카멘친트》원고를 단숨에 완성한다. 원고를 베를린의 출판사로 보냈고, 1904년 첫 장편소설《페테 카멘친트》가 출간되었다. 이 소설은 평론가와 독자로부터 호평을 받았다. 첫 번째 장편소설의 성공으로 헤세는 전업작가의 길에 대한 가능성을 발견했다.

이때 한 여인이 나타난다. 아홉 살 연상의 사진작가 마리아 베르누이였다. 베르누이는 당시로서는 드물게 자신의 아틀리에를 갖고 사진 작업을 하고 있었다. 사랑에 빠진 두 사람은 1904년 결혼한다. 결혼과 함께 두 사람은 거처를 바덴-뷔르템베르크 주의 가이엔호펜으로 옮긴다. 이 마을은 지리적 위치가 바젤과 흡사하다. 세계 지도를 펴서 독일, 스위스, 오스트리아 3국이 만나는 부분을 주목해 보자. 3국이 호수 하나를 국경선으로 갈라 쓰는 곳이 보인다. 보덴 호수다. 가이엔호펜은 이 호숫가에 있는 작은 마을이다. 오스트리아의 대표 축제의 하나인 브레겐츠 음악축제가 열리는 그 보덴 호수다.

작가로서 이름을 얻자 신문과 잡지에서 원고 청탁이 쇄도했다. 그는 인세와 원고료만으로 생활하며 집필에 전념했다. 다음해 헤세는 첫 아이로 아들 브루노를 얻는다.

1906년 헤세는 장편소설 《수레바퀴 아래서》를 내놓았다. 이 소설은 마울브론 신학교와 칼브가 배경이다. 열네 살 때 도망쳐 나온 신학교 생활의 경험이 녹아들어 있다. 기억하기조차 싫고 끔찍했던 신학교 생활이 소설의 자양분이 될 줄 상상이나 했을까. 인생에 쓸모없는 경험은 하나도 없다는 것을 우리는 헤세의 경우에서도 또 한 번 확인하게 된다. 이 소설 역시 독자들로부터 호평을 받았다. 인세로 돈이 제법 모이자 헤세는 처음으로 내 집을 장만하겠다고 생각한다. 가이엔호펜에 새 집을 지어 이사한다. 결혼도 했고 아이도 얻고 출간하는 책마다 성공했다. 모든 게 순조롭게 풀려나갔다. 명성은 외국에서까지 나날이 높아졌다.

헤세의 원고

여기서 우리가 주목해야 할 사실은 헤세가 시와 소설을 거의 동시에 써냈다는 점이다. 운문과 산문은 형식과 문법에서 크게 다르다. 그래서 시와 소설을 다 잘 쓴다는 게 힘들다. 헤세는 소설을 쓰면서도 시를 놓지 않았다. 외국에서 강연 요청이 잇따랐다. 1910년 장편소설《게르트루트》를 발표했고, 아들 둘을 더 얻었다.

인도 여행에서 얻은 것

1911년 9월 4일, 헤세는 긴 여행길에 오른다. 친구이자 화가인 한스 슈투르체네거와 함께 인도와 동남아 여행을 떠난다. 슈투르체네거는 인도네시아 수마트라 섬의 잠비에서 목재무역회사를 운영하는 동생을 방문할 계획이었다. 헤세가 우연히 그 이야기를 듣고 수마트라까지 동행하기로 한 것이다. 헤세는 베를린에 있는 출판업자 사무엘 피셔로부터 선인세로 4,000마르크를 받았다. 헤세의 책을 전속으로 출판해 온 출판인 사무엘 피셔는 인도 기행을 쓰겠다는 헤세의 제안에 머뭇거리지 않고 거금인 4,000마르크를 지불했다.

인도 여행은 헤세가 어려서부터 염원하고 꿈꿔온 것이었다. 어머니와 외할아버지로부터 인도 이야기를 귀에 못이 박히도록 들었던 헤세가 아니던가. 인도는 외할아버지와 아버지가 선교활동을 했던 곳이면서 어머니가 태어난 곳이기도 했다. 칼브의 집안에는 다른 집에서 볼 수 없는, 인도에서 가져온 이국적인 물건과 기념품들로 가득했다. 괴테가 집안의 장식물을 통해 이탈리아를 연모했다면 헤세는 집안의 장식물을 통해 인도를 동경했다. 인도는 헤세의 무의식에 오랜 세월 똬리를 틀고 있었다.

출발할 때의 원래 계획은 인도 남부까지 돌아보는 것이었지만 3개

월 만에 돌아오고 만다. 인도에서 돌아오고 나서 얼마 뒤인 1912년 헤세는 거주지를 베른으로 옮겼다. 헤세 역시 괴테나 니체처럼 한 곳에 오래 있지 못하는 노마드였다. 베른 시내의 별장에서 집필에 몰두했고, 1913년 인도 여행기를 세상에 내놓았다. 원제목은 《인도에서 — 인도 여행의 기록》.

헤세는 동경의 대상이었던 인도에 실망한다. 푹푹 찌는 무더운 기후는 출발 전부터 예상한 것이었지만 열악한 위생 상태와 식사가 결정적이었다. 21세기 한국인이 인도를 자유 여행하며 느끼는 것과 크게 다르지 않은 이유다. 하지만 헤세는 작가였다. 기독교 문명 전반에 대해 회의하고 있던 그는 '영혼의 고향'에서 생의 본질을 발견한다. 인도 여행 후 그는 이런 말을 남겼다.

"나는 인도 여행을 통해 낯설고 이국적인 나라를 알았을 뿐만 아니라 내 안에 있는 나를 발견하고 시련을 이겨내는 법을 알았다."

이제 헤세의 '인도 여행' 경로를 따라가 본다. 20세기 초 유럽인의 '인도 가는 길'이 몹시 궁금하다. 두 사람은 먼저 스위스 취리히로 갔다.

헤세의 인도 여행 여정 지도

취리히에서 이탈리아 항구도시 제노바로 내려가, 그곳에서 동양행(行) 증기선을 탔다. 증기선은 지중해를 종단한 후 수에즈 운하를 통과해 홍해로 진입했다. 인도 여행은, 1869년 수에즈 운하가 개통되지 않았다면 감히 시도할 엄두조차 내지 못했을 것이다. 홍해로 접어든 헤세 일행을 가장 먼저 반긴 것은 극성스런 모기떼였다.

증기선은 아덴을 거쳐 인도양을 가로질러 인도 실론 섬의 콜롬보 항에 기항했다. 당시

실론 섬은 인도 땅이었다(실론 섬은 1948년 인도로부터 독립해 스리랑카가 된다). 헤세는 콜롬보 항에 내려 육지의 단단한 안정감을 음미했다. 육지를 걸으며 여러 날 동안 흑청색 바다만 바라봐야 했던 무료함을 달랬다. 증기선은 실론 섬을 거쳐 말레이 반도의 페낭, 이포, 쿠알라룸푸르, 싱가포르에 차례로 기항했다. 싱가포르에서 헤세는 처음으로 중국 사람과 중국 문화를 접하게 된다. 이어 수마트라 섬으로 건너가 잠비와 팔렘방을 방문한다. 원래는 돌아가는 길에 실론 섬에서 인도 남부로 들어갈 계획이었지만 여행 경비와 건강상의 문제로 인도 남부 여행을 포기한다.

그런데 헤세는 왜 책 제목을 '인도에서'라고 했을까. 앞서 언급한 대로 실론 섬은 인도 땅이었다. 또한 당시 유럽인의 관점에서 보면 말레이 반도와 수마트라 섬은 오랜 세월 네덜란드령(領) 동인도 제도에 속했다. 헤세는 비록 인도 본토는 밟아보지 못했지만 인도를 여행했다는 것을 믿어 의심치 않았으며 출판사나 독자들도 모두 그렇게 받아들였다. 헤세는 《인도 기행》에서 동양인들이 유럽인에 대해 "지나치게 굽실거리는 굴종적인 자세를 보이는 것이 거슬린다"는 표현을 여러 번 썼다. 또 헤세가 여러 곳을 돌면서 글 쓰는 것 외에 가장 몰입한 것은 나비 채집이었는데, 여행 일지에 보면 하루가 멀다 하게 '나비 채집'이 등장한다.

인도 여행 후 헤세는 평화주의자가 되었다. 1914년 8월, 유럽 대륙에서 1차 세계대전이 발발했다. 우리는 앞서 빈·런던·파리·뉴욕·프라하·상트페테르부르크에서 1차 세계대전이, 비록 공간은 다르지만 천재들의 일생에 각기 다른 깊은 주름을 남겼다는 사실을 확인한 바 있다.

헤세는 스위스 베른 주재 독일 대사관을 찾아가 자원입대를 요청했

헤세의 《인도 기행》
책 표지들

다. 그의 나이 서른일곱. 독일 대사관은 고령을 이유로 '군복무 불능'으로 판정한다. 대사관 측은 대신 그에게 대사관에 설치된 '독일 포로후생기구'에 근무하게 했다. 그는 전쟁 포로들에게 도서를 공급하고《독일 포로 신문》을 발행하는 일을 했다.

전쟁 중 헤세는 독일어 신문에 전쟁 반대 칼럼을 기고했다.《취리히 신보》에 실은 '아, 벗들이여. 그러한 논조는 그만'은 독일을 비판하는 반(反)국수주의 논설이었다. 아무리 영향력 있는 작가라고 해도 조국인 독일을 향해 반전(反戰)을 주장하는 것은 위험천만한 일이었다. 독일 언론은 일제히 '독일의 배신자', '매국노' 등의 비난을 쏟아냈다. 헤세는 물러서지 않았다.

"전쟁의 유일한 효용은 바로 사랑은 증오보다, 이해는 분노보다, 평화는 전쟁보다 훨씬 더 고귀하다는 사실을 우리에게 일깨워주는 것뿐이다."

헤세가 반전 신념을 굽히지 않으면서 상황은 급속히 악화되었다. 독일 정부는 헤세의 모든 저서에 대해 판매 금지와 출판 금지 처분을 내렸다. 화불단행(禍不單行)이라 했던가. 전쟁의 한복판이던 1916년 아버지가 사망했다. 우환은 이것으로 끝나지 않았다. 아내와 셋째 아들이 한꺼번에 정신질환 증세를 보여 정신병원에 입원하기에 이르렀다. 작

품 활동과 가정사에서 모든 게 최악의 상황으로 치달았다.

헤세 역시 극심한 스트레스에 시달리다 신경쇠약 증세가 나타났다. 이때 찾아간 정신과 의사가 정신분석학자로 막 이름을 알리던 칼 융 (1875~1961)이었다. 융은 프로이트의 제자였으나 관점의 차이로 프로이트와 결별하고 취리히로 돌아와 자신의 정신분석학 세계를 축조하고 있었다. 융에게서 치료를 받으며 헤세는 서서히 정신적 위기에서 벗어난다. 놀라운 사실은 융의 치료를 받기 시작한 닷새 뒤에 꿈속에서 《데미안》의 등장인물을 만나게 되었다는 점이다.

성장소설《데미안》

1919년이 밝았다. 지긋지긋한 전쟁도 끝났다. 1919년은 두 가지 이유에서 작가의 인생에서 기념비적인 해다. 하나는 그의 대표작인 소설 《데미안》이 세상에 나온 것이다. 헤세는《데미안》을 필명 '에밀 싱클레어'라는 이름으로 내놓았다. 작품성만으로 냉정한 평가를 받고 싶다는 이유에서였다.《데미안》에 대한 문단과 독자들의 호평이 이어졌다. 유령 작가 에밀 싱클레어는 마침내 권위 있는 문학상인 폰타네 상 수상자가 된다. 이렇게 되자 헤세는 자신이《데미안》의 실제 저자임을 밝히고 폰타네 상을 사양한다.

소설《데미안》은 부제 '젊은 에밀 싱클레어의 기록'에서 알 수 있듯 에밀 싱클레어가 주인공이다.《데미안》은 열 살 소년 에밀 싱클레어의 성장소설이다. 그러나 독자들은 얼마 지나지 않아 이 소설이 헤세 자신이 겪은 혼돈과 방황의 이야기라는 것을 알아차리게 된다. 소설의 첫 문장을 다시 음미해 본다.

"내 속에서 솟아 나오려는 것, 바로 그것을 나는 살아보려 했다. 왜

그것이 그토록 어려웠을까."

예밀 싱클레어의
이름으로 출간된
《데미안》 표지

이처럼 《데미안》은 '나'로 시작하여 궁극적으로 '나'를 지향하는, 자아를 만나는 삶의 과정이다. "한 사람 한 사람의 삶은 자기 자신에게로 이르는 길"이라는 헤세의 말을 떠올리면 더욱 쉽게 이해가 된다.

자식은 부모를 통해 세계를 인식한다. 특히 아버지는 세상으로 난 창(窓)이다. 우리는 그 동안 39명의 천재와 만나면서 확인하고 또 확인했다. 부모의 세계관이 얼마나 왜곡되고 잘못될 수 있는지를, 그것이 자식에게 강요될 때 어떤 억압으로 작용하는지를. 《파리가 사랑한 천재들》의 보부아르와 발자크의 경우가 그러했다.

다시 《데미안》 속으로 들어가 본다.

"한 세계는 아버지의 집이었다. 그 세계는 협소해서 사실 그 안에는 내 부모님밖에 없었다. 그 세계는 나도 대부분 잘 알고 있었다. 그 세계의 이름은 어머니와 아버지였다. 그 세계의 이름은 사랑과 엄격함, 모범과 학교였다. 그 세계에 속하는 것은 온화한 광채, 맑음과 깨끗함이었다. (……) 반면 또 하나의 세계가 이미 우리 집 한가운데서 시작되고 있었는데 그것은 완전히 다른 세상이었다. 냄새도, 말도, 약속하고 요구하는 것도 달랐다. 그 두 번째 세계 속에는 하녀들과 직공들이 있고 유령 이야기와 스캔들이 있었다."

열 번째 생일이 지났을 때 싱클레어에게 세 살 많은 불량소년 프란츠 크로머가 나타난다. 크로머는 싱클레어를 비롯한 또래들에게 두려움의 대상이다. 크로머의 행동은 어른스러웠다. 크로머는 "잇새로 침을

탁 뱉는데, 어디든 원하는 곳을 맞췄다." 싱클레어와 몇몇 친구들은 크로머에 예속되어 노예처럼 끌려다닌다. 급기야 싱클레어는 크로머 앞에서 하지도 않은 황당무계한 도둑질을 했다는 이야기를 자랑스럽게 꾸며낸다. 크로머는 이것을 약점으로 잡아 싱클레어를 괴롭히며 지속적으로 돈을 갈취한다. 한국 사회에서 문제가 되고 있는 학교 내 '일진' 같은 존재가 크로머다. 또한 크로머라는 존재는 이문열의 소설 《우리들의 일그러진 영웅》에 나오는 엄석대를 연상시킨다.

크로머의 괴롭힘으로 죽고 싶다는 생각을 하며 우울한 나날을 보내던 싱클레어에게 어느 날 한 학년 위 학생인 데미안이 나타난다. 데미안은 싱클레어의 구원자가 된다. 데미안은 '카인과 아벨 이야기'를 해석하는 데 다른 관점을 제시하며 싱클레어를 다른 세계로 인도해 첫 시련으로부터 벗어나게 해준다.

"세계를 그냥 자기 속에 지니고 있느냐 아니면 그것을 알기도 하느냐, 이게 큰 차이지. 그러나 이런 인식의 첫 불꽃이 희미하게 밝혀질 때, 그때 그는 인간이 되지."

1919년 10월 토마스 만이 에밀 싱클레어의 《데미안》에 대해 기고한 글

전쟁이 터지고 싱클레어는 전장에 나간다. 치명적인 부상을 입은 싱클레어는 야전병원에서 다시 데미안을 만난다. 싱클레어는 데미안이 사라진 후 독백한다.

"완전히 내 자신 속으로 내려가면 (……) 거기서 나는 검은 거울 위로 몸을 숙이기만 하면 되었다. 그러면 나 자신의 모습이 보였다. 이제 그와 완전히 닮아 있었다. 그와,

내 친구이자 나의 인도자인 그와."

《데미안》이 전세계의 독자들로
부터 폭발적인 호응을 얻은 것은
시대상황과 절묘하게 맞물렸기 때
문이다. 유럽인은 대륙을 피로 물
들인 1차 세계대전이 끝나자 자기
성찰의 모드로 바뀌었다. 물질에서
정신으로, 과학에서 문학으로, 이
성에서 감성으로.《데미안》은 이런
흐름 속에서 등장했다. '미친 의사'

취급을 받던 프로이트의 정신분석학이 1차 세계대전이 끝난 후 본격적
으로 조명받기 시작한 것과 흡사하다.《데미안》은 소설 장르로 보면,
독일 문학의 오래된 주제인 '빌둥스로만(Bildungsroman)', 즉 성장소설
계열에 속한다. 같은 성장소설 계열인 괴테의《빌헬름 마이스터의 수
업시대》와 다른 점은 바로 1차 세계대전 종전과 함께 출간되었다는 점
이다. 헤세는, 삶의 모든 문제는 내면의 자아와 만날 때, 심지어 사회
갈등까지도 저절로 해결된다고 믿었다.

수채화에 빠지다

융에게서 심리 치료를 받으며 헤세는 나이 마흔에 처음으로 붓을 잡
는다. 마음을 가다듬으려 시작한 그림 그리기에서 작가는 뜻밖의 소득
을 얻는다. 스위스의 아름답고 평화로운 풍광을 그리며 글을 쓸 때 맛
보지 못한 희열과 평온을 느꼈다. 헤세는 지인에게 보내는 편지에서 그
림 그리기에 대해 이렇게 썼다.

"나는 지금까지 살아오면서 한 번도 해본 적이 없는 것, 즉 그림을 그리는 가운데 종종 견디기 어려운 지경에 이르는 슬픔에서 벗어날 수 있는 탈출구를 발견했다. 그것이 객관적으로 어떤 가치를 지니는가는 중요치 않다. 그것은 문학이 내게 주지 못했던 예술의 위안 속에 새롭게 침잠하는 것이다."(1917년)

"펜과 붓으로 작품을 창조해 내는 것은 내게 포도주와도 같아서, 그것에 취한 상태가 삶을 그래도 견뎌낼 수 있을 정도로 따스하고 아름답게 만들어준다."(1920년)

헤세는 주로 수채화를 그렸다. 산, 강, 들, 풀, 꽃, 새, 그리고 구름. 동시에 정원 가꾸기에 몰두했다. 헤세는 책을 읽고 글을 쓰는 시간 외에는 그림을 그리지 않으면 정원에 나갔다. 헤세의 그림에는 사람이 등장하는 경우가 거의 없다. 풀과 꽃과 나무가 오브제였다. 작품에 들어가는 삽화도 직접 그렸다. 딱 하나의 작품 〈정원사 헤세〉에만 사람이 등장한다. 그것도 정면이 아닌 뒷모습으로. 〈정원사 헤세〉에서 헤세는 조로를 들고 정원에 물을 주고 있다.

헤세가 그린 수채화

헤세는 스스로를 화가라고 생각한 적이 없다. 단지 취미로만 그림을 그렸을 뿐이다. 엽서에도 그렸고 편지지에도 그렸다. 하지만 헤세는 이미 유럽에서 저명한 작가였다. 그의 수채화들이 알려지자 그림을 직접 보고 싶어하는 독자들이 늘어났다. 1920년 첫 수채화 전시

회를 열었다. 이후 세계 각국의 미술관에서 헤세 전(展)을 요청했다. 유럽의 파리·함부르크·마드리드, 북미의 뉴욕·몬트리올·샌프란시스코, 아시아의 도쿄·삿포로 등에서 헤르만 헤세 수채화 전시회가 열렸다.

헤세가 사용한 수채화 파레트

헤세는 지인들에게 그림이 그려진 편지와 엽서를 보내기도 했다. 요절한 작가 전혜린(1934~1965)은 1950년대 후반 독일 뮌헨 유학 중 그의 작품을 번역하기 위해 헤세와 편지 교환을 한 일이 있다. 헤세는 전혜린에게 수채화 엽서를 보내기도 했다. 전혜린은 산문집 《그리고 아무 말도 하지 않았다》에서 헤세로부터 그림엽서를 받은 감회를 소개한 바 있다.

"오늘 아침 헤르만 헤세의 편지를 받고 즐겁게 놀랐다. 그 속에는 석장의 그림엽서와 헤세의 축하 인사가 들어 있었다. (……) 나는 그것을 무조건 1959년 새해의 길조로 여기고 싶다. 그것은 틀림없이 커다란 기쁨을 내 일에 가져다줄 것이다."

그림은 영혼의 위로였다. 글쓰기의 형극(荊棘)에서 작가에게 숨통을 틔워주고 신선한 산소를 공급해 주는 게 바로 그림이었다. 헤세는 죽기 일 주일 전까지 붓을 놓지 않았다. 마지막 작품은 시화집 《꺾어진 가지》. 이 작품은 헤르만 헤세 박물관에 소장되어 있다.

외면당한 작품

아내의 정신질환은 회복 불가능한 상태가 되었다. 1923년 아내와

이혼했다. 그의 나이 마흔여섯. 아들 역시 정신병원에 입원했다. 가정은 엉망진창이 되었다. 그는 여전히 무국적 상태였다. 독일로 돌아가고 싶어도 돌아갈 수도 없었다. 모든 게 최악으로 치달았다. 작가는 극단적인 생각을 하기도 했다.

암울한 현실을 잊기 위해서는 새로운 작품에 매달리는 방법밖에 없었다. 헤세는 유년기와 청년기의 추억이 남아 있는 바젤로 갔다. 라인강의 물결이 내려다보이는 크래프트 호텔에 장기 투숙했다. 크래프트 호텔은 헤세를 포함한 당대의 작가와 예술가들이 바젤에 오면 반드시 들르곤 하던 공간이다. 그는 미친 듯《황야의 이리(Der Steppenwolf)》를 썼다.

"언젠가 '황야의 이리'로 불리던 사내가 있었으니, 그의 이름은 하리였다. 그는 두 발로 걷고 옷을 입은 인간이었지만 본질적으로 그는 한 마리 황야의 이리였다."

주인공 하리 할러는 직업도 가족도 없는 50세 남자다. 하리는 세상이 자신을 배신했다고 생각하며 세상을 경멸한다. 하릴없이 도시를 배회하고 싸구려 술집에서 독주를 마시며 시간을 죽인다. 하리는 어느

헤세가 사용한 타자기와 원고, 기사들

날 거리에서 우연히 '황야의 이리에 관한 소론'이라는 제목의 소책자를 발견한다. 소책자는 '미친 사람만 읽을 것'이라는 부제를 달고 있다. 하리는 이 소책자가 바로 자기 자신에 대한 이야기라는 것을 알아차리고 소스라치게 놀란다.

헤세 박물관에 전시된 헤세의 작품들

"하리가 인간으로서 훌륭한 생각을 갖고 있거나, 섬세하고 고상한 감정을 느끼거나, 또는 이른바 '선행'을 베풀기라도 할 때면, 그의 내면에서는 이리가 이빨을 드러내고 비웃으면서 잔인하게 빈정거린다. 한 마리 황야의 짐승에게, 다시 말해 외로이 황야를 떠돌면서 때때로 피를 핥아먹거나 암컷을 뒤쫓는 짓이나 일삼는 존재임을 마음속으로 아주 정확히 간파하고 있는 한 마리 이리에게, 그렇게 아주 고상한 척하는 연극이란 얼마나 어울리지 않는 우스꽝스런 짓인가를 드러내 보여주는 것이다."

《황야의 이리》는 1927년 세상에 나온다. 이 소설은 헤세의 열성 독자들에게 충격이었다. 《데미안》, 《싯다르타》 등이 보여주었던 '젊은 시절의 고뇌를 시적으로 묘사하고, 인간과 자연을 조용히 관조하는 관찰자가 되어 서정적 분위기의 언어 속에 자기 성찰을 담아내는' 문학과는 상극처럼 비쳤기 때문이다. 하지만 평론가와 동료 작가들은 달랐다. 그들은 《황야의 이리》를 비판적 시대 기록이며 뛰어난 작품이라는 호의적 평가를 내렸다. 헤세는 이 작품으로 인해 비로소 '민감한 신비주의자'라는 냉소와 비아냥에서 벗어날 수 있었다. 여기서 독문학자 전영애 서울대 교수의 해설을 들어보자.

"예술가는 이리처럼 시민세계에 대한 마지막 미련까지 잃고, 외로운

국외자로 남아 죽음에 이를 정도의 고독을 견뎌내는 존재다. 지적 우월감으로 시민들을 멸시하지만 고향이 없는 인간이다. 동시에 이리라는 분열성과 이중성 때문에 두 세계 사이에서 방황할 수밖에 없는 존재로 그려진다. 이런 황야의 이리가 세상과 불화하지 않고 살아가는 길은 유머에 있다."

《황야의 이리》는 화제를 불러일으키긴 했지만 대중적으로 성공하지는 못했다. 헤세 팬덤을 형성한 열광적인 독자들이 외면한 결과였다. 《황야의 이리》가 대중의 사랑을 받는 데는 오랜 시간이 필요했다.

크래프트 호텔을 찾아가본다. 석축교인 미틀레르 라인 다리를 건너자마자 전차에서 내린다. 온 길을 되밟아 가면 왼편에 내리막 골목길이 나타난다. 라인 거리다. 크래프트 호텔은 라인 거리 12번지에 있다. 외관상으로는 호텔이 특별해 보이지 않았다. 호텔 입구에

위 헤세가 《황야의 이리》를 집필한 401호
아래 헤세가 자주 이용한 크래프트 호텔

'2017 유럽 역사적 호텔 인증서'가 붙어 있는 게 보였다. 내부로 들어가 호텔 로비에 섰다. 로비는 좁았지만 호텔의 품격과 전통을 느끼기에는 부족함이 없었다.

안내 데스크에 가서 헤세가 이 호텔에서 《황야의 이리》를 썼다는 사실을 알고 있느냐고 물어보았다. 호텔 직원은 환하게 웃으며 헤세가 1924년 이 호텔 4층 1호실에서 《황야의 이리》를 집필했다고 당당하게 말했다. 직원의 안내를 받으며 엘리베이터를 타고 4층 1호실로 올라가 보았다. 4층은 우리식으로 하면 5층이다. 1호실 앞에서 나는 호흡을 가다듬어야 했다. 안으로 들어가보고 싶었다. 그러나 직원은 현재는 손님이 들어 있어 어렵다고 했다.

왜 1호실이었을까. 헤세는 어떤 풍광을 눈에 담고 글을 썼을까. 1호실은 라인 강 전망이 좋다고 직원이 설명한다. 왜 작가와 예술가들이 이 호텔을 선호했는지를, 다시 직원에게 묻는다. 전망이 좋기 때문이라고 대답한다. 특히 레스토랑에서의 전망이 아주 좋다고 한다. 직원의 안내를 받아 레스토랑으로 들어가 보았다. 창밖으로 유장하게 흐르는 라인 강과 함께 뮌스터 성당을 중심축으로 바젤의 아름다운 스카이라인이 한눈에 들어왔다. 경탄이 절로 나왔다. 마치 라인 강이 바로 옆에서 흐르는 것 같았다. 손을 뻗으면 라인 강 물이 손 끝에 만져질 것만 같다. 누구라도 이곳에서 식사를 하거나 와인을 마신다면 기분이 최고조로 고양되지 않을 수 없을 것이다. 헤세가 바젤에 오면 왜 크래프트 호텔을 고집했는지 알 것 같았다.

몬타뇰라에서의 마지막 불꽃

작가는 사랑이 없으면 아무 것도 쓰지 못하는 존재다. 《황야의 이

리》에 매달려 있던 1924년 헤세는 스위스 여류작가 리자 벵거의 딸인 스무 살 연하의 루트 벵거를 만난다. 루트 벵거는 헤세의 열성 팬이었다. 두 사람은 혼인신고만 한 채 동거에 들어갔다. 하지만 1년 만에 두 번째 부인과의 관계가 삐걱거렸다. 두 사람은 성격 차이를 좁히지 못한 채 이혼하고 만다. 외로운 나머지 너무 성급하게 결혼한 대가였다.

한편 베를린의 피셔 출판사는 단행본으로 된 헤세 전집을 순차적으로 출판하기 시작했다. 이제 헤세는 인세 수입만으로도 여유로운 생활을 할 수 있게 되었다.

1926년 헤세에게 또 다른 사랑이 찾아왔다. 열여덟 살 연하인 예술사가 니논 돌빈(1895~1966)이다. 니논 돌빈은 베를린 대학 시절부터 헤세의 작품들을 읽고 열렬한 숭배자가 되었다. 이혼 경력이 있는 돌빈은 헤세가 두 번째로 이혼했다는 소식을 신문에서 접하자마자 그에게 편지를 보냈다. 사진을 동봉한 편지였다. 편지는 이렇게 시작한다.

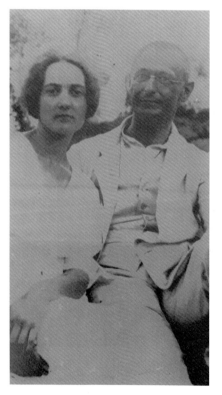

세 번째 부인
니논 돌빈과 함께

"당신에게 내가 누구인지 큰소리로 외치고 싶었어요."

미모를 갖춘 젊고 지적인 여성의 구애 편지에 흔들리지 않을 남자가 있을까. 이 편지를 계기로 두 사람은 연애를 시작한다. 헤세는 마흔아홉, 돌빈은 서른하나.

1931년 헤세는 돌빈과 정식 결혼을 한다. 새로운 사랑에는 새로운 공간이 필요하다. 두 사람만의 이야기가 축조될 성(城)이 있어야 한다. 그곳은 스위스 남부 티치노 주의 작은 마을 몬

타뇰라 저택이었다. 취리히의 재력가 친구 한스 보드머는 몬타뇰라에 있는 자신의 집 '카사 로사'에 헤세 부부를 살게 했다. 헤세는 집 앞에 정원을 만들어 꽃과 포도나무를 심었다. 헤세 부부는 이 집에서 죽을 때까지 살았다.

돌빈과 헤세는 정신적으로나 육체적으로 모든 게 합일(合一)이 되는 커플이었다. 돌빈은 헤세의 진정한 뮤즈였다. 돌빈과 함께 몬타뇰라에 살면서 헤세의 열정과 영감이 솟아올랐다. 《싯다르타》, 《유리알 유희》, 《동방 순례》와 같은 대표적인 소설이 몬타뇰라 시절에 쓰여졌다. 헤세는 집 '카사 로사'와 주변 풍경을 수많은 글과 그림으로 남겼다. 최근 서울 국립중앙박물관에서 헤세의 수채화전이 열려 성황을 이뤘다. 헤세 수채화전에서 몬타뇰라를 배경으로 그린 작품들도 여러 점 전시되었다.

몬타뇰라에서 그림을 그리는 헤세

1933년 독일에서 히틀러가 정권을 잡았다. 나치즘은 전체주의의 일종. 전체주의는 인간의 사적 영역까지 통제하는 독재 체제다. 헤세는 나치즘과 유대인 박해에 반대하는 글을 발표하며 반(反)나치운동의 최전선에 섰다. 헤세는 나치 정권에 눈엣가시 같은 존재가 됐다.

1939년 히틀러가 폴란드를 공격하면서 2차 세계대전이 시작됐다. 헤세의 시와 소설들은 '원치 않는 문학'이라는 낙인이 찍힌다. 나치 정권은 베를린 피셔 출판사에 종이 공급을 중

단하는 조치를 취했다. 독일에서는 헤세 전집이 더 이상 출간될 수 없었다. 헤세는 피셔 출판사와 협의해 헤세 전집을 스위스 취리히에서 계속 출간하기로 한다. 독일과 프랑스의 작가들은 나치의 탄압을 피해 신변이 보장되는 몬타뇰라로 몰려들었다.

부인 돌빈과 함께 정원에서 몬타뇰라 저택을 바라보는 헤세

헤세는 1943년에 《유리알 유희》를 발표했다. 1943년이면 나치 독일이 일으킨 2차 세계대전의 한복판이다. 《유리알 유희》는 '카스탈리엔'이라는 이상향의 공간에서 벌어지는 이야기다. 카스탈리엔에서 소명 받은 사람들이 하는 유리알 유희는 음악, 문학과 같은 분야에서 예술적·지적 능력의 총합이 발현되는 최고 수준의 정신적 게임이다. 주인공 크네히트는 카스탈리엔에서 최후의 승자가 되지만 결국 그곳을 떠나 현실세계로 돌아온다. 이어 고산지대 호수에서 수영을 하던 중 아침햇살을 받으며 죽음을 맞는다. 헤세는 《유리알 유희》와 관련해 이렇게 썼다.

"공기는 온통 독에 차고, 삶은 또다시 불안한 것이 되었다. 내게는 두 가지가 중요했다. 하나는 세계의 모든 독에서 벗어나 살 수 있는 정신적 공간을 만드는 일이고, 다른 하나는 야만적 폭력에 맞서는 정신의 항거를 표현하는 것이었다."

괴테 문학상과 노벨 문학상

1946년이 밝아왔다. 노작가에게 축복이 쏟아졌다. 프랑크푸르트 시는 헤세에게 괴테 문학상을 수여했다. 살아생전에 괴테 문학상의 수상자가 되자 헤세는 감격의 눈물을 흘렸다. 헤세는 튀빙겐 헤켄하우어 고서점 시절을 떠올렸다. 서가와 서가 사이의 좁은 틈바구니에 서서 괴테를 읽고 또 읽던 그 시절을. 이어 1946년 11월에는 노벨 문학상 수상자가 되었다.

말년의 헤세

1956년 바덴-뷔르템베르크 주는 헤르만 헤세 문학상을 창설했다. 헤세는 작가로서 모든 걸 다 누렸다. 작가로서 최고의 영예인 괴테 문학상과 노벨 문학상도 목에 걸었을 뿐 아니라 자신의 이름을 딴 문학상도 제정되었으니 더 이상 바랄 게 없었다. 천재는 살아 있을 때는 불행하고 죽고 나서야 영광이 찾아온다는 말은 헤세에게는 남의 말이었다.

1962년 8월 2일 헤세는 시화집《꺾어진 가지》를 완성했다. 왼쪽에는 헤세의 수채화 그림을 넣고, 오른쪽에는 헤세가 직접 타이핑한 열 줄의 시(詩)를 배치해 편집했다. 작가는 자신의 죽음을 정확히 예측했다. "너무 긴 생명과 너무 긴 죽음에 지쳐버렸다"고 탄식한 헤세는 꺾어진 가지를 그려넣었다. 8월 9일 헤세는 몬타뇰라 자

택에서 뇌출혈로 쓰러져 눈을 감았다. 향년 85세. 이틀 후 그는 성 아본디오 묘지에 안장되었다.

헤세의 소설들은 대부분 출간 직후부터 세계적 베스트셀러가 되었다. 단 하나의 예외가 1927년에 출간된 《황야의 이리》다. 이 소설은 주목을 끌긴 했지만 판매로 연결되지는 않았다.

헤세가 사망하고 나서 4년 뒤에 미국에서 히피운동이 일어났다. 1966년 샌프란시스코에서 싹튼 히피운동은 기성의 모든 것을 거부하는 반(反)문화운동이다. 장발에 샌들을 신은 히피들은 도덕과 이성보다는 본능과 감성에 충실하고자 했다. 히피들은 자신들의 메시지를 대변할 성전(聖典)이 필요했다. 이때 히피들이 발견해 낸 책이 《황야의 이리》였다. 이들은 《황야의 이리》의 주인공 하리 할러에 열광했다. 삽시간에 헤세 열풍이 불었다. 이 책이 1969년에 미국에서만 월 평균 36만 부가 팔렸다는 사실이 모든 것을 웅변한다. 미국에서 시작된 《황야의 이리》 광풍은 호주와 일본을 거쳐 마침내 유럽 대륙에까지 상륙했다.

대중음악도 《황야의 이리》의 외침에 반향했다. 1967년 샌프란시스코의 존 케이는 히피운동의 한복판에서 록 밴드를 결성하기로 한다. 존 케이는 적당한 밴드 이름을 찾다가 《황야의 이리》를 발견하고는 무릎을 친다. 록밴드 '슈테펜볼프'는 그렇게 탄생했다. 슈테펜볼프의 대표곡이 〈본 투 비 와일드(Born To Be Wild)〉다.

모터사이클을 타는 바이크족들은 50년 전 슈테펜볼프가 부른 노래를 가스펠처럼 듣는다. 1969년 영화 〈이지 라이더(Easy Rider)〉를 보고 또 본다. 사막의 지평선으로 뻗어나간 도로를 바이크 두 대가 달린다. 〈본 투 비 와일드〉가 배경음악으로 깔린다. 헤르만 헤세는 우리 곁에 이렇게 깊숙이 들어와 있다.

바그너,

오페라의 거장

1813~1883

Richard Wagner

비난과 열광

음악가 이전에 탁월한 문필가였던 사람, 음악가이면서도 음악가를 뛰어넘는 통섭적 예술가였던 사람, 비평가와 음악가이면서 동시에 사상가였던 사람, 음악가이지만 정치가보다 더 논란의 한복판에 서 있는 사람, 서거 130년이 지났는데도 여전히 극성 열광 팬덤과 함께 강성 안티팬을 거느린 사람, 리하르트 바그너!

유대인은 바그너를 싫어한다. 알려진 대로, 아돌프 히틀러는 제3제국의 권력 기반을 강화하기 위해 바그너 음악을 선전·선동의 도구로 기막히게 활용했다. 바그너 역시 유대인을 싫어했다는 증거가 많다. 당시 반(反)유대주의 흐름은 유럽에서 대세를 형성하고 있었다.

서구에서도 바그너 음악은 일반 대중에 친숙하지 않다. 유럽에서도 바그너의 음악은 소수 음악 애호가들에 의해 열광적으로 소비된다. 왜 그럴까? 그 이유는 자명하고 분명하다.

먼저 지적할 수 있는 게 긴 공연 시간이다. 대표적인 오페라 〈니벨룽의 반지〉를 보자. 공연 시간이 4시간도 아닌 자그마치 4일이나 된다. 〈니벨룽의 반지〉에 면면히 흐르는 북유럽 신화와 전설에 대한 기초적

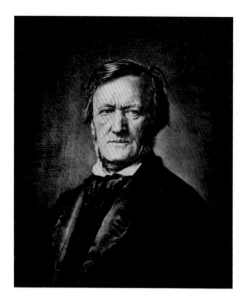

리하르트 바그너

인 이해가 없다면 여간해서 그 지루함을 견디기 어렵다. 하물며 한국인에게는 더더욱 낯설기 짝이 없다. 나흘은커녕 네 시간도 앉아 있기 힘들다. 2005년 〈니벨룽의 반지〉가 세종문화회관에서 한국 초연을 했을 때의 일이다. 신문에서 대대적인 배경 설명 기사를 내보냈으나 관객에게는 낯설기만 했다. 흥행은 성공하지 못했다.

그렇다면 한국인은 정녕 바그너의 음악과 거리가 있는 것일까. 그 거리는 도저히 좁혀질 수 없는 것인가. 알고 보면 바그너 음악은 한국인에게 모차르트나 베토벤보다 더 친숙하다. 이게 무슨 말인가?

〈결혼행진곡〉의 멜로디를 모르는 한국인은 거의 없다. 하지만 〈결혼행진곡〉이 누가 작곡한 것인지를 아는 사람은 생각보다 많지 않다. 외국 곡에서 따온 것이라는 사실 정도만 알 뿐. 바로 바그너다. 오페라 〈로엔그린〉에 나오는 곡이다. 바이마르 국립극장에서 초연된 〈로엔그린〉 말이다.

유럽에서도 어렵다는 바그너 음악이지만 우리나라 음악가들에 의해 꾸준히 연주되고 불려지고 있다. '심포니 송' 예술감독인 함신익 지휘자는 지난 5월 롯데 콘서트홀에서 '리하르트 바그너와 리하르트 슈트라우스'를 성황리에 마쳤다. 또한 오페라가수 연광철 서울대 교수도 바그너와 떼어놓을 수 없다. 그는 바그너 오페라의 최고 베이스로 평가받고 있으며 2018년 호암상 예술상 수상자가 되었다.

음악의 성지, 라이프치히

리하르트 바그너는 1813년 5월 22일 라이프치히 브뤼흘(brühl) 거리 3번지에서 생을 받았다. 경찰서 총무담당 직원인 아버지 프리드리히 바그너와 어머니 요한나 바그너와의 사이에서 9남매 중 막내아들로 태어났다.

5개월 뒤인 10월 10일 이탈리아 북부에서 한 사내아이가 태어났다. 주세페 베르디(1813~1901). 독일과 이탈리아에서 같은 해에 태어난 두 사람은 같은 시대를 살면서 오페라의 라이벌이 된다.

1813년에는, 바그너가 태어났다는 사실 말고도 라이프치히에서 세계사적 사건이 벌어졌다. 승승장구하던 전쟁의 천재 나폴레옹이 최초의 패배를 기록한 것은 1812년 러시아 원정이었다. 나폴레옹이 전열을 정비해 반(反)프랑스 연합군과 대회전을 치렀던 전장(戰場)이 바로 라이프치히였다.

5개월 된 갓난아기 바그너가 강보에 싸여 꼼지락거릴 때 나폴레옹은 반프랑스 연합군과 10월 16일~19일 나흘간 전투를 치러 양측이 약 10만 명의 전사자를 냈다. 라이프치히 전투에서 패배한 나폴레옹은 1814년 실각해 지중해 엘바 섬에 유배된다.

아버지 프리드리히는 막내아들이 태어난 지 5개월 후인 11월 말 장티푸스에 걸려 돌연 사망하고 만다. 장티푸스는 여름철 전염병이 아닌가. 이 전염병의 창궐은 라이프치히 전투에서 야기되었다. 들판을 가득 메운 10만 구의 시체들이 썩으면서 발생한 침출수가 지하수로 흘러들어 식수원을 오염시켰다.

바그너의 어머니 요한나는 남편과 사별한 지 9개월 만에 배우이자 극작가인 루트비히 가이어(1779~1821)와 재혼한다. 요한나는 아이들

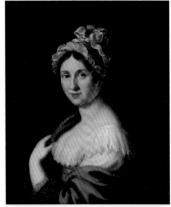

바그너의 어머니와
의부 루트비히 가이어

을 데리고 루트비히의 집이 있는 드레스덴으로 간다.

여기서 자세히 살펴봐야 하는 인물이 의부(義父) 루트비히 가이어다. 요한나가 유대인 루트비히 가이어를 만난 시점은 언제였을까. 프리드리히 사망 이후인가, 아니면 그 이전이었나. 루트비히 가이어와 프리드리히 바그너는 아는 사이였다. 그러니까 요점은 바그너가 어머니의 '불륜'으로 태어났느냐 하는 문제다. 당연한 이야기지만, 바그너는 프리드리히에 대한 기억이 전혀 없다. 어린 시절 바그너는 루트비히 가이어를 친아버지로 알고 지냈다. 바그너 연구자들은 생부가 누구인가를 파고들었고, 대부분은 요한나와 루트비히 사이에서 바그너가 태어났다고 결론지었다. 바그너 역시 루트비히를 생부라고 믿어 의심치 않았다. 열네 살 때까지 바그너는 빌헬름 리하르트 가이어로 불렸다. 음악과 문학에 재능을 타고난 점으로 미뤄 루트비히의 피를 물려받았다는 추론은 설득력이 있다.

옛 동독(DDR)의 도시 라이프치히. 음악 애호가들에게 라이프치히는 독일 음악의 성지(聖地)다. 바흐와 바그너와 멘델스존이 도시 곳곳에 체취를 남겼다. 사실 바흐 한 사람만으로도 라이프치히는 축복받은 도시인데, 여기에 바그너와 멘델스존까지 있으니 더 말해 무엇 할까.

라이프치히 중앙역을 나와 전찻길을 지나면 너른 광장이 나온다. 빌리 브란트 광장이다. 독일에는 주요 도시에 빌리 브란트 광장이 하나씩 있다. 이 광장을 지나야만 라이프치히 중심가로 나아갈 수 있다. 빌리 브란트 광장과 길 하나를 사이에 두고 마주 보고 있는 호텔이 '씨 사이드 파

크' 호텔이고, 호텔 앞길이 바로 리하르트 바그너 거리다.

호텔을 등지고 왼편으로 길을 잡는다. 이 길을 따라 10분여 걷다 보면 리하르트 바그너 거리가 끝나는 지점에 아담한 광장이 나타난다. 리하르트 바그너 광장이다. 광장 한쪽 편에는 알루미늄과 유리 외벽의 쇼핑센터가 보인다. 이 쇼핑센터 앞길에서 브뤼흘 거리 1번지가 시작된다. 쇼핑센터 외벽에 플라크가 붙어 있다.

"1886년까지 이곳에 리하르트 바그너의 생가가 있었다."

바그너가 태어났을 때 이 집은 유대인 구역에 자리 잡고 있었으며 '붉은색과 흰색의 사자 집'으로 불렸다. 광장 주변에는 바그너의 이름을 딴 카페와 레스토랑이 하나씩 있다. 모두 바그너가 체취를 남긴 곳들이다.

위 리하르트 바그너 광장 표지판
아래 바그너 생가 터에 있는 플라크

소년, 극작가를 꿈꾸다

루트비히 가이어는 작센 왕국의 수도 드레스덴의 궁정극장 직원이었다. 왕과 왕족이 거주하는 궁정에서는 음악회, 연극, 오페라 등이 수시로 올려졌다. 배우이자 극작가인 루트비히의 극장에 대한 관심과 사랑은 어린 바그너에게 심대한 영향을 미쳤다. 어린 시절 바그너의 놀이터는 츠빙거 궁전극장이었다. 자서전 《나의 인생》에서 바그너는 어린 시절 등에 날개를 붙인 천사 역할을 맡았다고 썼다. "젊은 시절 극장에서의 생활이 부르주아의 일상적인 삶보다 훨씬 더 중요한 의미로 다가왔다."

불운은 여덟 살 때인 1821년에 찾아왔다. 루트비히가 병사한 것이다. 두 번째 남편과도 사별한 요한나는 이제 홀로 생계를 꾸려야 했다.

고만고만한 아이들을 혼자 키워야 했던 요한나는 막내에게 특별한 관심을 기울일 만한 형편이 아니었다.

1822년 바그너는 중고등 과정인 드레스덴 십자가학교에 입학한다. 학적부에는 리하르트 가이어로 기록되었다. 바그너의 학과 성적은 하위권이었다. 그런 가운데서도 고대 그리스 문학과 역사에 관심을 보였고 특히 신화와 영웅과 관련된 이야기를 좋아했다.

여기서 궁금증이 생긴다. 바그너는 언제부터 음악적인 재능을 드러내기 시작했을까. 바그너는 여덟 살 때 처음 피아노를 배웠지만 관심은 연극과 문학에 쏠려 있었다. 소년은 연극과 문학을 결합하는 직업이 무엇일지 혼자 궁리했다. 극작가였다. 바그너는 아홉 살 철부지 나이에 극작가가 되겠다는 당돌하고 야무진 결심을 한다. 극작가를 일단 가슴에 품게 되자 자연스럽게 제일 먼저 셰익스피어가 들어왔고, 그 뒤를 괴테

엘베 강에서 바라본
드레스덴

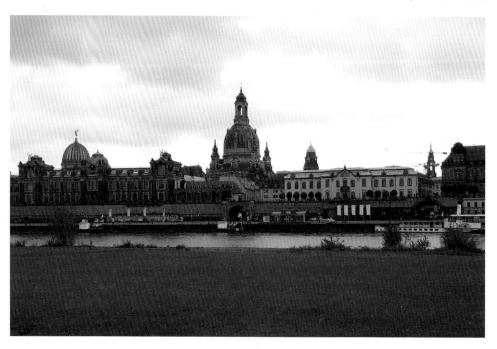

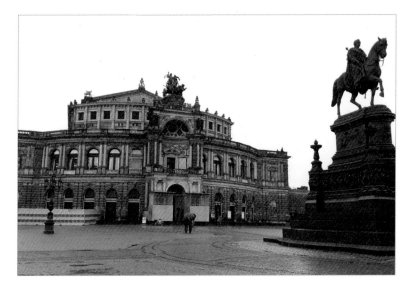

젬퍼 오페라하우스

가 이었다. 괴테와 셰익스피어의 영향을 받은 바그너의 꿈은 더 커져만 갔다. 극작가를 뛰어넘어 희곡작품을 음악과 결합시키겠다는 꿈!

바그너가 극작가의 꿈을 키운 드레스덴으로 간다. 드레스덴을 관통하며 굽이쳐 흐르는 강이 엘베 강이다. 작센 왕국이 폴란드까지 통치하며 전성기를 구가하던 시절 드레스덴은 '엘베의 피렌체'로 불렸다. 드레스덴 여행의 시작과 끝은 츠빙거 궁전이다.

아우구스트 왕이 1710년 바로크 건축가 페페르만에게 궁전 신축을 지시해 1732년에 완공한 게 츠빙거 궁전이다. 츠빙거 궁전은 독일 최고의 바로크 건축으로 평가받는다. 작센 왕국의 정신과 이상은 츠빙거 궁전과 궁전을 호위하는 공공건물에 응축되어 있다. 츠빙거 궁전에서 엘베 강을 건너 신시가지로 가려면 아우구스트 다리를 지나야 한다. 드레스덴의 심장부로 통하는 다리에 아우구스트라는 이름을 붙였다는 사실에서 우리는 아우구스트 왕의 업적을 조금은 헤아릴 수 있겠다.

츠빙거 궁전으로 들어가보자. 젬퍼 오페라하우스 앞의 극장광장에

츠빙거 궁전

서 츠빙거 궁전으로 들어갔다. 먼저 널따란 정원이 나타난다. 연못이 딸린 정원과 건물은 데칼코마니처럼 완벽한 대칭을 이루고 있었고, 궁전은 길쭉한 형태로 정원을 감싸고 있었다.

츠빙거 궁전을 감상하는 방법은 두 가지다. 하나는 정원을 거닐며 바로크식 건축물을 천천히 음미하는 방법이고, 다른 하나는 건축물 옥상을 따라가며 궁전과 정원을 위에서 내려다보는 것이다. 궁전은 네 개로 나뉘어 있는 듯 보이지만 건물 옥상으로 다 연결이 되어 있다. 옥상으로 올라가는 것은 무료다. 츠빙거 궁전 관람의 하이라이트는 도자기 컬렉션과 알테 마이스터 회화관이다. 도자기 컬렉션은 규모와 수준에서 세계 최고를 자랑한다. 중국과 일본에서 수세기에 걸쳐 유럽으로 건너온 명품 도자기들이 즐비하고 독일이 자랑하는 마이센 자기들도 우아한 자태를 뽐낸다.

알테 마이스터 회화관에는 라파엘로, 루벤스, 베르메르와 같은, 이름만 들어도 설레는 거장들의 작품이 소장되어 있다. 라파엘로의 〈시

스티나 성당의 마돈나〉, 베르메르의 〈편지를 읽는 소녀〉 등이 관람객의 발길을 오래토록 붙잡아둔다. 츠빙거 궁전은, 알아갈수록 깊이를 느끼게 하는 공간이다. 한때 폴란드까지 지배하며 프로이센과 맞장을 떴던 작센 왕국의 위세가 어느 정도였는지를 가늠하고도 남는다.

츠빙거 궁전을 나오면 보이는 젬퍼 오페라하우스는 오페라 전용 극장이다. 건축가 젬퍼가 설계해서 그의 이름을 붙였다. 훗날 바그너의 오페라 〈탄호이저〉가 젬퍼 오페라하우스에서 초연되었다.

다시 고향으로

두 번째 남편마저 떠나보낸 어머니 요한나는 더 이상 드레스덴에 살 이유가 없었다. 1827년 아이들을 데리고 고향 라이프치히로 돌아왔다. 바그너 나이 열네 살. 바그너는 시내 중심가에 있는 니콜라이 학교에

옛 니콜라이 학교

입학했다. 학교는 성 토마스 교회와 함께 라이프치히를 대표하는 니콜라이 교회 바로 앞에 있었다. 1512년에 설립된 유서깊은 학교다.

니콜라이 학교는 현재는 더 이상 학교로 쓰이지 않는다. 라이프치히 문화재단, 고대 박물관, 리하르트 바그너 회의실, 리하르트 바그너 전시실 등으로 사용된다.

1층에는 선술집과 카페가 영업 중이다. 바그너 전시실은 지하에 꾸며놓았다. 현관에 들어서는데 이 학교 출신의 명사 4인의 이름을 새겨놓은 유리판이 보였다. 고트프리트 빌헬름 라이프니츠, 크리스티안 토마시우스, 요한 고트프리트 조이메, 리하르트 바그너.

입장료 3유로를 내고 계단을 통해 지하에 있는 리하르트 바그너 전시실로 내려간다. 지하 공간에는 주로 어린 시절과 관련된 자료들이 상설 전시 중이다. 가장 먼저 눈길을 사로잡은 게 브뤼흘 거리 3번지의 생가 사진. 흑백 사진 속에 생가임을 보여주는 플라크가 선명했지만 건물은 허물어지기 일보직전이었다. 그 다음으로는 바그너의 어머니 요한나 초상. 전체적으로 후덕하면서도 은근하고 오묘한 매력이 풍겨

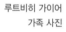
루트비히 가이어
가족 사진

나는 인상이었다. 루트비히 가이어의 초상화와 가족 사진도 있었는데, 한눈에도 바그너는 루트비히 가이어를 빼닮았다.

이 전시 공간에서 눈여겨볼 것은 초기 습작을 보여주는 진귀한 자료 몇 점이다. 리하르트 바그너의 이름이 큰 활자로 인쇄되어 있는 '소나타' 포스터를 보자. 성 토마스 학교의 칸토르 겸 음악감독인 바인리히의 지휘로 공연된다는 포스터였다. 성 토마스 학교의 칸토르 겸 음악감독은 바로 바흐가 맡았던 자리다. 1832년에 작곡한 오페라 서곡 포스터도 보였다. 라이프치히 대학 시절인 1833년 1월 10일 게반트하우스에서 공연한 정기 콘서트의 포스터도 흥미롭다. "교향곡 리하르트 바그너(신인)"라는 표기가 눈길을 사로잡는다.

니콜라이 학교를 졸업한 바그너는 1831년 라이프치히 대학에 입학한다. 라이프치히 대학은 니콜라이 학교에서 5분 거리. 라이프치히 대학에 들어간 이후 바그너는 본격적으로 작곡 공부를 시작했다. 바그너에게 음악적 자극이 이어졌다. 바그너는 베토벤의 〈7번 교향곡〉과 〈9번 교향곡〉 연주와 모차르트의 〈레퀴엠〉 연주를 감상하고 강렬한 인상을 받는다.

바그너가 작곡한 피아노 소나타 공연 포스터

아무리 뛰어난 재능이 있는 사람도 실력 있는 스승을 만나지 못하면 제대로 성장할 수 없다. 바그너에게 훌륭한 음악 선생이 나타났다. 그는 성 토마스 교회의 칸토르 테오도르 바인리히였다. 바인리히는 바그너의 재능을 간파하고 자신이 알고 있는 모든 것을 가르쳐주었다. 그러면서도 제자에게서 레슨비를 받지 않았다. 본격적인 음악 공부를 시작하고 1년 뒤 바그너는 베토벤 풍의 〈교향곡 C장조〉를 작곡한다. 〈교향곡 C장조〉는 1832년 프라하, 1833년 라이프치

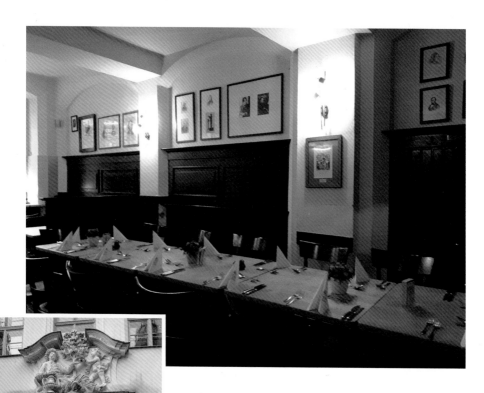

위 춤 카페 바움의 1층
레스토랑
아래 춤 카페 바움 입구

히의 콘서트홀인 게반트하우스에서 각각 연주된다.

　바그너가 라이프치히 대학 시절 즐겨 찾았던 카페에 잠시 들러보자. '춤 카페 바움(Zum Cafe Baum)'이라는 곳이다. 바움은 '나무'라는 뜻. 마르크트 광장에서 2~3분 거리다. 카페 레스토랑인 이곳은 1566년에 처음 문을 열었다. 유럽에서 두 번째다. 450년이 지났건만 지금까지 똑같은 이름으로 영업 중이다. 오스트리아 빈에 처음 카페가 등장한 게 1684년. 100년도 쉽지 않은데 카페가 웬만한 왕조보다도 오랜 세월인 450년 간 지속되었다! 나는 이런 풍토를 만든 독일인의 정신세계에 고개가 숙여졌다. 레스토랑은 1층에 있고, 카페는 3층에 있다.

　1층 레스토랑 안으로 들어가자 10여 개의 테이블이 보인다. 그다지

넓지 않은 공간이다. 벽면에 낯익은 인물들의 사진과 초상화 사진이 걸려 있다. 말러, 슈만, 쇼팽, 바그너……. 이 레스토랑의 단골손님들이었다. 오붓하고 속닥한 느낌을 준다.

이제 3층에 있는 카페로 올라가보자. 삐거덕거리는 나선형 나무 계단이 이어졌다. 2층 공간은 유럽 커피 박물관으로 꾸며놓았다. 1566년에 생긴 카페이니 유럽 커피 박물관이 들어서 있는 게 그럴 만했다. 처음 올라가는 사람은 3층까지 한참을 올라간다는 느낌이 든다.

3층 카페에 들어서니 점심시간이 지났는데도 빈 자리가 거의 없었다. 카페는 입구와 연결된 열린 공간과 안쪽의 공간으로 나뉘어져 있었다. 잠시 기다리니 문가에 테이블이 하나 비었다. 자리에 앉아 커피를 주문했다. 이 카페의 손님은 두 부류, 라이프치히 토박이들 아니면 여행자들이다. 여행자 분위기가 나는 사람들이 몇 테이블을 차지하고 있었다.

도박, 빚, 그리고 파리 입성

19세기 독일에서 전업 오페라 작곡가의 인생은 가시밭길이었다. 대학을 졸업한 바그너는 라이프치히에서 주목받는 신인 작곡가였지만 프리랜서로 자립한다는 것은 지난한 일이었다. 그럼에도 그는 오페라 작곡가의 길을 걷기로 한다.

바그너는 음악과 관련된 일이라면 무슨 일이든 했다. 작은 합창단에서 지휘봉도 잡았고, 편곡 작업도 하며 푼돈을 벌었다. 그는 오페라 대본과 함께 오페라 곡을 썼다. 대본을 쓰며 작곡까지 하는 사람은 그가 유일했지만 좀처럼 기회가 주어지지 않았다.

바그너는 합스부르크 제국의 프라하로 가서 한동안 시간을 보냈다.

그의 젊은 패기를 기특하게 본 백작이 자신의 영지로 바그너를 초대해 머물게 했다. 집을 떠난 스무 살 전후의 남자는, 특별한 경우가 아니라면 방황하는 습성이 있다. 바그너는 방황을 넘어 방탕한 시간을 보냈다. 술과 여자에 취해 작곡은 뒷전으로 밀렸다. 프라하 시절 그는 도박에 빠졌다. 한창 도박에 눈이 멀었을 때 어머니의 연금까지 판돈으로 걸기도 했다. 《페테르부르크가 사랑한 천재들》에서 확인한 것처럼 도스토예프스키 역시 도박 중독자였다. 그 무대가 독일과 보헤미아 지방이었다. 바그너의 어머니는 아들의 무절제한 생활을 걱정했다. 이 시기에 바그너가 친구에게 보낸 편지를 보면 딱한 처지를 설명하며 도움을 간청하는 대목이 나온다. 도스토예프스키가 지인들에게 돈을 빌려달라며 쓴 편지와 어찌나 똑같은지.

1834년 바그너는 보헤미아 생활을 정리하고 라이프치히 집으로 돌아온다. 이 소식을 듣고 베트만 극단 사장 하인리히 베트만이 바그너를 찾아온다. 베트만은 독일 전역을 순회하는 자신의 극단에 바그너를 음악감독으로 영입하고 싶다고 제안했다. 베트만은 당장 주말에 올릴 예정인 모차르트의 오페라 〈돈 조반니〉의 지휘를 맡아달라고 요청했다. 무례한 요청에 몹시 불쾌했지만 바그너는 극단의 간판 여배우 민나 플라너(1809~1866)를 보고는 그만 마음이 누그러졌다. 바그너는 민나를 만나려는 심사로 〈돈 조반니〉 지휘를 맡아 공연을 무사히 끝냈다. 스물두 살 바그너는 민나의 기품 있는 태도에 빠져들었다. 네 살 연상인 민나는 남자를 다루는 방법을 알고 있었다. 마음을 열어줄 듯하면서 바그너의 애간장을 태웠다. 1835년 11월, 민나가 공연차 극단과 함께 베를린으로 갔다. 바그너는 베를린의 민나에게 연서를 보낸다.

"민나, 내 마음 상태를 어떻게 말로 표현해야 할지 모르겠소. 당신은 떠났고, 내 심장은 무너져 내리고 있소. 가만히 앉아서 나 자신을 다스리

는 것조차 버겁다오. 그저 어린아이처럼 울고 흐느
끼기만 할 뿐이오."

바그너는 여자의 마음을 흔드는 글을 쓸 줄 알
았다. 어떤 여자가 이런 사랑의 편지를 받고 냉정할
수 있으랴. 민나는 2주 만에 베를린에서 돌아왔다.
연애가 시작되었다. 사랑은 달콤했지만 극단은 나
날이 어려워져 갔다. 공연이 잇달아 실패하며 극단
은 문을 닫는다. 바그너와 민나는 하루아침에 실직
자가 되었다.

민나는 극단의 간판 여배우였다. 그런 민나에게

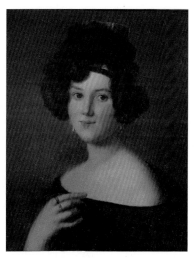

민나 플라너 초상화

발트 해의 항구도시 쾨니히스베르크(현 칼리닌그라드)에서 스카우트 제
안이 들어왔다. 민나는 쾨니히스베르크로 떠나면서 바그너에게 현지에
서 음악감독 자리를 알아봐주겠다고 약속했다. 무작정 기다릴 수 없던
바그너는 민나 뒤를 따라갔다.

1836년 11월, 두 사람은 낯선 도시에서 하객도 없는 가운데 결혼식
을 올린다. 몇 개월 동안 신혼부부는 민나의 출연료만으로 생계를 꾸
려야 했다. 생활고가 계속되자 급기야 민나가 집을 나가고 만다. 바그
너는 도시를 뒤지고 다녔지만 헛수고였다. 결국 그는 드레스덴의 처가
에 가서야 아내를 찾아냈다. 바그너는 빚을 내 아파트를 얻으면서 아
내와 화해했다. 마음을 다잡고 작곡에 들어간 바그너는 영국에서 나온
역사소설《리엔치, 로마의 마지막 호민관》에 흠뻑 빠져들었다. 소설을
읽고 또 읽으면서 오페라 〈리엔치〉를 구상했다.

이런 가운데 한 줄기 빛이 리가(Riga)에서 비쳤다. 현 라트비아의 수
도인 리가는 쾨니히스베르크보다는 큰 도시였다. 바그너가 리가의 한
극단으로부터 음악감독직을 제의받은 것이다. 현지에 도착해 사정을

알아보니 리가 극단도 사정이 어렵기는 마찬가지였다. 하지만 그는 아내에게 리가로 와서 함께 지내자는 편지를 보냈다. 민나는 오페라가수인 여동생과 함께 리가로 왔다. 바그너는 처제가 리가 극단의 프리마돈나로 들어가는 데 도움을 줬다.

수입은 보잘 것 없었지만 좋아하는 일이 있었기에 그런대로 견딜 만했다. 그는 작곡가·배우 부부로서의 체면 유지를 위해 빚을 끌어들여 생계를 꾸렸다. 하지만 바그너가 극단과의 재계약에 실패하면서 더 이상 리가에 머물 수 없었다.

비상구는 파리였다. 바그너는 파리로 가서 〈리엔치〉로 승부를 걸기로 했다. 문제는 빚더미. 부부는 빚으로 인해 여권까지 압수된 상태였다. 공식적으로는 리가를 벗어날 수가 없었다. 부부는 야반도주를 기획한다.

몰래 국경을 넘어 프로이센 항구 필라우(현재 발티스크)에서 파리행 여객선을 탄다는 계획이었다. 부부는 주인과 떨어지지 않으려는 뉴펀들랜드종 반려견 '로버'를 데리고 국경을 넘어야 했다. 야밤에 수레를 타고 국경까지 가 반려견과 함께 국경을 넘는 작곡가와 배우를 상상해 보라.

무사히 필라우 항에 도착한 부부는 로버와 함께 파리행 범선 테티스 호에 잠입하는 데 성공한다. 부부는 갑판 아래로 숨어들었다. 범선이 난바다에 나간 뒤 얼마가 흘렀을 때, 폭풍우가 몰아쳤다. 폭풍우가 아무리 거세도 선실 속에서라면 조금은 견딜 수 있을지 모른다. 그러나 두 사람은 밀항자 신세. 부부는 어두운 배 밑바닥에 웅크린 채 무섭게 울부짖는 산더미 같은 파도를 온몸으로 느꼈다. 두 사람은 뱃멀미를 하며 짐승 같은 신음을 토해냈다.

폭풍우가 잠잠해질 기미가 없자 테티스 호 선장은 일단 가까운 육지로 대피하기로 한다. 선장이 선택한 곳은 노르웨이의 한 어항(漁港).

배가 항구에 다다르자 선원들과 여객들은 누구랄 것 없이 갑판 위로 올라와 육지를 바라보았다. 두 사람도 사람들 틈바구니에서 설레는 마음으로 다가오는 육지를 보았다. 배에 탄 사람들은 육지를 밟을 수 있다는 기대에 들떠 환호성을 질렀다. 그 함성이 항구 뒤편 화강암 절벽에 부딪혀 메아리로 되돌아왔다. 이 광경은 바그너의 뇌리에 각인되었다. 훗날 자서전《나의 인생》에 이때의 기억을 고스란히 남겼다.

"날카로운 리듬에 실린 선원들의 외침이 내 머릿속에 들어와 자리를 잡고선 떠나질 않았다. 곧 그 소리는 스스로 형태를 바꾸어 '선원의 주제'가 되었다. 이미 구상 중이던 작품에 딱 맞아떨어지는 주제였다."

그 작품이 오페라 〈방황하는 네덜란드 인〉이다. 바그너가 탄 배가 폭풍우를 만나지 않았더라면, 또 바그너가 배 밑바닥에서 신물을 토하며 죽을 고생을 하지 않았더라면 과연 뱃전에서 이런 행복감을 맛보았을 것인가.

오페라 〈방황하는 네덜란드 인〉의 한 장면

바그너는 천신만고 끝에 프랑스 불로뉴 항을 거쳐 꿈에 그리던 파리에 입성했다. 파리 무대를 염두에 두고 〈리엔치〉를 썼고, 이것이 파리의 그랜드 오페라에 딱 맞는 작품이라고 자신했다. 하지만 파리는 이런 기대를 외면했다. 1840년 말, 〈리엔치〉 악보를 파리 오페라극장에 제출했지만 아무런 대답이 없었다. 극장은 무명 작곡가의 작품을 거들떠보지 않았다.

바그너는 1841년 〈방황하는 네덜란드 인〉을 들고 파리 오페라극장 문을 다시 두드렸다. 이번에는 반응을 보였다. 극장 측은, 곡은 다른 작곡가에게 의뢰할 생각이니 대본만 사고 싶다는 제안을 해왔다. 자존심이 상하는 일이었지만 한푼이 아쉬웠던 터라 모욕적인 제안을 받아들일 수밖에 없었다.

바그너는 파리 체류 2년 반 동안 수없이 실패했다. 연속된 좌절이 분노를 넘어 우울증과 피해망상으로까지 나타났다. 그렇다고 오라는 곳도 마땅히 돌아갈 곳도 없었다. 그가 파리에서 산 곳은 루브르 박물관 건너편의 '뢰 뒤 바크(Rue du Bac)' 19번지다. 퐁 루아얄 다리를 건너면 바로 루브르 박물관과 튈르리 정원으로 연결된다. 당시 '뢰 뒤 바크' 19번지 아파트는 외국에서 온 가난한 예술가들이 모여 살았다. 바그너 외에도 핀란드의 작곡가 장 시벨리우스, 추방당한 아일랜드 작가 오스카 와일드, 프랑스 시인 샤를 보들레르가 각각 시차를 두고 19번지 아파트에서 기거했다.

바그너는 돈이 되는 일이라면 닥치는 대로 했다. 편곡도 했고 이런저런 글을 신문에 기고하며 푼돈을 벌었다. 생활고로 인해 또다시 부부 사이

〈탄호이저〉의 실패를 비꼰 파리의 만평

Wagner débarquant à Paris, et colportant son *Tannhäuser*.

(Croquis inédit de J. Blass.)

가 벌어졌다. 이 같은 애옥살이에도 그는 파리를 떠나지 못했다. 왜 그랬을까? 파리는 국제도시이면서 예술의 도시였다. 궁핍했지만 파리에서는 다양한 나라에서 온 예술가·사상가들과 어울릴 기회가 많았다. 헝가리 출신의 피아니스트 겸 작곡가 프란츠 리스트를 만나 평생을 가는 우정을 쌓은 곳도 파리였고, 독일 시인 하인리히 하이네를 만난 곳도 파리였다.

빈궁이 바그너를 급진 사상에 쏠리게 했다. 유대인 문헌학자 사뮈엘 레어스는 바그너에게 무정부주의자 피에르 프루동을 소개했고, 《그리스도교의 본질》을 쓴 루트비히 포이어바흐도 만나게 해주었다.

기약 없는 파리 생활이 2년 반을 넘겼을 때 독일 드레스덴에서 희소식이 날아들었다. 드레스덴의 궁정극장에서 오페라 〈리엔치〉의 초연을 결정했다는 전보였다. 드레스덴은 제2의 고향이었다. 더 이상 파리에 있을 이유가 없었다. 1842년 4월, 부부는 역마차를 타고 드레스덴으로 향했다.

〈리엔치〉의 역사적 초연은 1842년 10월 20일 드레스덴 츠빙거 궁정극장에서 막을 올렸다. 이상주의자인 호민관 리엔치가 구질서를 무너뜨리고 권력을 잡지만 그 역시 부패의 나락으로 추락하고 만다는 줄거리다. 전곡 연주에 5시간이나 걸리는 〈리엔치〉는 우리에게는 인내가 필요한 작품이다. 독일에서 이 오페라가 성공한 데는 수십 개 공국으로 분열되어 있던 정치 상황과 밀접하게 관련되어 있다. 드레스덴의 성공 이후 〈리엔치〉는 수십 년 동안 독일 주요 도시를 돌며 무대에 올려졌다.

〈리엔치〉의 성공으로 바그너는 츠빙거 궁정극장의 악장에 임명된다. 18~19세기 유럽에서 궁정극장의 악장인 카펠 마이스터는 넉넉한 수입이 보장되는, 음악가들이 선망하는 자리였다. 오늘날로 치면 시향

(市響) 지휘자 자리와 비교할 수 있겠다. 18세기 말, 빈의 모차르트는 호프부르크 궁정극장의 악장 자리를 놓고 살리에리와 경쟁했지만 패배하고 만다. 모차르트에게 닥친 말년의 불행과 비참은 모든 게 여기서 출발한다.

츠빙거 궁정극장의 악장에 오른 이후 그는 오페라 작곡에 전념했다. 이 시기에 완성된 작품이 〈방황하는 네덜란드 인〉, 〈탄호이저〉 등이다. 〈방황하는 네덜란드 인〉은 심리 드라마다. 바다라는 원초적인 힘과 그것에 맞서 저주와 고통에 신음하는 이방인이 주인공이다. 〈리엔치〉가 개혁가에 주목했다면, 〈방황하는 네덜란드 인〉은 인간의 내면을 파고들었다.

스위스 망명생활

1848년 벽두에 바그너는 어머니와 이별했다. 홀몸으로 애오라지 아들을 위해서만 인생을 살아온 어머니. 이제 바그너에게 남은 사람은 아내 민나뿐이었다. 그러나 민나는 바그너에게 정신적 지주가 되지 못하고 있었다.

1848년 유럽 대륙은 혁명의 불길로 휩싸인다. 프랑스의 2월혁명으로 왕정이 폐지되고 공화정이 시작되었다. 혁명의 불길은 공화정을 열망하는 왕정국가들로 무섭게 번져나갔다. 합스부르크 제국의 수도 빈에서도 무장봉기가 일어났다.

그는 작곡을 하면서도 틈틈이 정치적인 글을 썼다. 그 중 하나가 '공화주의자들의 노력을 왕정체제 하에서 어떻게 받아들일 것인가?'였다. 프랑스 정치 상황을 염두에 둔 글이었지만 작센 왕국의 입장에서 보면 몹시 불편한 내용이었다. '작센 왕국의 카펠 마이스터 자리에 있는 인

물이 왕정을 비판하는 글을 발표하다니!' 귀족들은 부글부글 끓었고 왕실에 바그너를 파면하라는 압력을 넣기 시작했다.

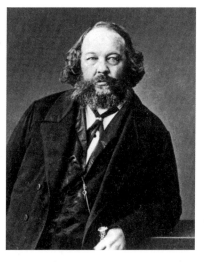

미하일 바쿠닌

바그너의 사상에 결정적으로 영향을 준 인물이 미하일 바쿠닌(1814~1876)이다. 제정러시아에서 추방된 악명 높은 무정부주의자 바쿠닌은 왕정국가들을 떠돌며 비밀리에 폭력혁명사상을 전파하고 있었다. 바그너는 전임 카펠 마이스터로부터 바쿠닌을 소개받았다. 바쿠닌의 영향으로 그는 더 급진적으로 변해간다. 익명으로 발표한 에세이 '혁명'을 보면 치기와 함께 섬뜩함마저 느껴진다.

"나는 인류를 지배하고 있는 모든 악을 말살할 것이다. 죽은 자가 산 자를 지배하고, 특정 부류가 나머지 사람을 지배하는 체제를 파괴할 것이다. 힘에 의한, 법에 의한, 돈에 의한 지배를 산산이 박살내 버릴 것이다. 인간 스스로의 의지력이 그를 다스리는 유일한 주인이어야 할 것이고 (……) 한 사람에게 백만 인구를 지배하는 힘을 허락하는 악에 종말이 있을진저. (……) 만인은 평등한 법, 따라서 다른 이들에 대한 모든 형태의 지배를 파괴할 것을 선언하는 바이다."

1849년 5월, 드레스덴에 무장봉기가 일어났다. 무장봉기는 극장광장에서 시작되었다. 국왕 아우구스트 2세가, 공화정을 지지하는 자유주의자가 다수를 차지하던 의회를 해산한 것이 발단이 되었다. 바그너는 심적 갈등을 겪다 무장봉기 세력 편에 선다. 초반 며칠 동안 무장봉기 세력은 기세등등해 시가지를 거의 장악한 것처럼 보였다. 하지만 며

바그너 체포장

칠 만에 정부군에 진압되었다. 정부군은 무장봉기의 배후세력에 대한 색출작업에 들어갔다. 5월 16일 바그너에 대한 체포장이 발부되었다.

"아래의 당시 궁정악장 리하르트 바그너는 우리 시에서 일어난 반란에 전면적으로 가담한 점으로 취조를 받게 되어 있는데 현재는 행방불명이다. (……) 바그너는 37~38세, 보통 키, 머리카락은 갈색, 안경 착용."

바그너 체포는 시간문제였다. 바그너는 일단 바이마르로 몸을 피했다. 바이마르에서 바그너는 프란츠 리스트의 도움을 받아 은신처에 머물렀다. 하지만 작센 왕국의 경찰이 추격해 오고 있다는 첩보를 접한 바그너는 독일을 탈출하기로 한다. 그는 1849년 11월, 스위스 취리히로 들어갔다. 이렇게 시작된 망명생활은 장장 11년이나 이어졌다.

바그너는 취리히를 베이스캠프로 삼아 파리와 이탈리아를 오가며 오페라를 올릴 방법을 모색했다. 아내 민나가 드레스텐에서 취리히로 왔다. 무장봉기 세력 편을 들어 하루아침에 안정적인 직장을 내팽개친 남편의 처사를 민나는 도무지 이해할 수 없었다. 그러나 이미 엎질러진 물, 남편이 빨리 일자리를 찾도록 옆에서 도와야 한다는 것도 잘 알고 있었다.

고정 수입이 없어 생활에 쪼들리던 바그너에게 1852년 2월, 뜻하지 않은 귀인이 나타났다. 열렬한 바그너 지지자인 부르주아 상인(商人) 오토 베젠동크와 그의 아내 마틸데 베젠동크였다. 극장도 소유하고 있던 오토 베젠동크는 통 크게 1만 프랑이 넘는 바그너의 빚을 대신 갚아

주었다. 극장도 최소한의 임대료만 받
고 바그너에게 빌려주기로 했다. 바
그너는 베젠동크 부부와 가깝게 지냈
다. 그런데 여기서 예기치 못한 상황
이 발생한다. 바그너가 아름답고 지
적인 부인 마틸데를 연모하게 된 것이
다. 마틸데에게 마음이 기울수록 민
나와는 갈등의 골이 깊어져 갔다. 설
상가상으로 민나는 심장 이상 증세를
보이기 시작했다.

1854년 가을, 바그너는 취리히의
지인으로부터 책 한 권을 선물 받는
다. 쇼펜하우어의 《의지와 표상으로
서의 세계》였다. 바그너는 걷잡을 수

마틸데 베젠동크

없이 이 책에 빨려들어가 네 번이나 정독했다. 바그너는 자신이 느끼고
생각하던 바가 쇼펜하우어에 의해 유려한 문장으로 표현되어 있는 것
을 발견하고는 놀라움과 함께 충격을 받았다. 쇼펜하우어의 염세적 세
계관이나 자신의 혁명적 미래관이나 출발점은 똑같았다. 세상은 아무
런 희망이 없는 끔찍한 고통으로 점철되어 있다는 인식이었다.

바그너가 쇼펜하우어에 감동한 또 다른 이유가 있다. 그것은 음악에
대한 통찰이었다. 쇼펜하우어는 인간이 욕망을 내려놓고 명상에 잠길
수 있게 하는 예술은 음악뿐이라고 보았다. 예술의 최정점에 있는 게
음악이며 음악만이 인간을 구원할 수 있다고 믿었다. 쇼펜하우어의 음
악관(觀)을 통해 바그너는 자신이 지향하는 음악세계가 또렷하게 보이
기 시작했다.

1857년 베젠동크 부부는 취리히 근교에 있는 자택 옆집으로 바그너 부부를 들어와 살게 한다. 바그너는 마틸데 베젠동크에 대한 사랑을 키워가면서 〈트리스탄과 이졸데〉, 〈발퀴레〉, 〈니벨룽의 반지〉, 〈탄호이저〉를 작곡했고, 〈베젠동크 가곡집〉이라는 연가곡집을 작곡했다. 마틸데가 쓴 시 중에서 다섯 편을 골라 곡을 붙인 게 〈베젠동크 가곡집〉이다.

오토 베젠동크는 바그너가 자신의 아내를 좋아하고 있다는 사실을 알지 못했다. 하지만 민나는 본능적으로 남편과 마틸데의 관계를 의심 어린 눈빛으로 주시하고 있었다. 두 사람의 관계는 바그너의 실수로 드러난다. 마틸데에 대한 사랑을 담은 편지를 〈트리스탄과 이졸데〉 전주곡 스케치 속에 숨겨둔 것을 우연히 민나가 발견한 것이다. 두 집안에서 어떤 일이 벌어졌을지는 더 이상 설명할 필요도 없다. 바그너는 마틸데와 사랑의 도피행각을 벌일까도 생각했지만 심장병이 있는 민나를 두고 그럴 수도 없었다. 일단 바그너는 이탈리아 베네치아로 갔다.

1859년 바그너는 다시 스위스 루체른으로 돌아온다. 이때 놀라운 일이 발생했다. 오토 베젠동크가 루체른으로 돌아온 바그너에게 후원을 자처하고 나선 것이다. 아내와의 일로 바그너와 음악적인 관계를 포기하고 싶지 않았던 오토 베젠동크는 〈니벨룽의 반지〉를 완성할 때까지 모든 것을 지원하기로 했다. 오토는 작품의 출판권을 양도받아 악보 판매로 인한 수익을 갖기로 하고, 바그너는 공연 수익만을 갖기로 합의했다.

코지마와의 사랑

바그너의 명성은 파리, 빈, 런던, 상트페테르부르크 등 유럽 전역에서 높아져 갔다. 빈에서의 공연은 흥행에도 성공했다. 상황이 이렇게

변하자 수배령을 내렸던 작센 왕국이 태도를 바꿔 바그너에게 유화 메시지를 보내왔다.

바그너를 추종하는 여성 팬들도 늘어갔다. 지휘자 한스 폰 뷜로가 젊은 아내 코지마를 데리고 바그너를 찾아온 것도 이즈음이다. 코지마는 친구이자 스승인 프란츠 리스트의 딸이기도 했다. 바그너는 처음에는 지휘자 뷜로에게만 관심을 가졌으나 서서히 코지마에게 끌려들어갔다. 코지마는 자신이 폰 뷜로와 결혼한 것은 사랑해서가 아니라 동정심 때문이었다고 바그너에게 고백했고, 이 말이 바그너를 뒤흔들었다.

코지마 바그너 두상

체면을 중시하고 과시욕이 강한 바그너는 고질적인 습관이 있었다. 미래의 공연 수익에 대한 기대치를 높게 잡고 지출을 그에 맞춰 하는 나쁜 버릇이었다. 빈에 체류할 때 바그너는 환상도로변의 최고급 임페리얼 호텔에 체류하거나 최고급 아파트를 빌려 상류층 인사들을 초대하곤 했다. 예상대로 공연이 성공하기만 하면 빌린 돈을 갚는 건 일도 아니었다. 빈에서는 공연이 성공하면서 다행히 문제가 발생하지 않았다. 하지만 스케줄이 잡혔던 상트페테르부르크 공연이 불안한 정치 상황으로 취소되면서 미리 당겨 쓴 빚이 목을 조여왔다.

그는 여기저기에 도움을 요청하는 편지를 보냈다. 1865년, 기적 같은 일이 벌어졌다. 꿈에도 생각지 않은 곳에서 든든한 후원자가 사막의 오아시스처럼 나타났다. 주인공은 독일 남부의 강국 바이에른의 열아홉 살 왕 루트비히 2세였다. 독일은 수십 개의 왕국으로 분열되어 있었지만, 크게 보면 북쪽의 프로이센과 남쪽의 바이에른이 양대 강국을 형성했다. 루트비히 2세는 바그너에게 빚을 탕감해 주고 모든 것을

König Ludwig II.
von Bayern

루트비히 2세 초상화

제공할 터이니 바이에른 왕국의 뮌헨으로 와서 창작활동에만 전념해 달라는 편지를 보냈다.

루트비히 2세는 황태자 신분이던 열여섯 살에 본 오페라 〈로엔그린〉에 감동해 바그너의 추종자가 되었고, 왕위에 오르자마자 바그너의 후원자가 되기로 자청했던 것이다. 루트비히 2세는 90년 전 바이마르 공국의 아우구스트 대공이 괴테를 후원했고, 그로 인해 후대에도 존경을 받고 있다는 사실을 잘 알고 있었다.

루트비히 2세는 바그너의 체면에 어울리는 저택을 마련해 주었다. 바그너는 오로지 작곡활동에 전념하면 되었다. 루트비히 2세는 매일 잠깐씩 작곡가를 찾아와 불편한 게 없는지를 물어보았을 뿐이다. 생활의 안정으로 바그너는 집중과 몰입을 할 수 있었다. 바그너는 뮌헨에 살면서 스위스 망명 시절 시작한 〈트리스탄과 이졸데〉를 완성했다. '트리스탄'이 처음 등장한 것은 12세기 켈트족 신화에서다. 오랜 세월 구전으로 떠돌던 이야기를 중세 시인 슈트라스부르크가 〈트리스탄과 이졸데〉라는 시로 썼다. 〈트리스탄과 이졸데〉는 아서왕, 원탁의 기사, 성배 이야기와 함께 널리 사랑받는 이야기로 자리잡는다.

작곡가는 행복했다. 모든 욕망이 꿈처럼 이뤄졌으니. 그 동안 진전되지 않았던 작품들도 쑥쑥 풀려나갔다. 뮌헨 시절의 화룡점정은 원하던 사랑이 찾아온 것이 아닐까. 아내 민나와 불화를 거듭한 끝에 결별한 후, 어느 날 폰 빌로의 아내 코지마가 두 딸과 유모를 대동하고 뮌

헨의 바그너 저택을 찾아왔다. 9개월 뒤인 1865년 4월, 코지마는 바그너의 빌라에서 딸을 낳았고, 이름을 '이졸데'로 지었다.

이제 뮌헨의 바그너 저택을 찾아가보자. 스위스 바젤에서 뮌헨으로 향했다. 바젤에서 뮌헨까지 직행으로 가는 기차는 없다. 열차를 이용하면 두 번은 갈아타야 한다. 열차가 기분 좋은 리듬으로 흔들렸다. 책을 읽거나 글을 쓰기에 알맞은 진동이다.

내 인생에서 처음으로 뮌헨이 각인된 것은 1972년이었다. 뮌헨 올림픽 이스라엘 선수단 숙소에 이슬람 테러리스트가 난입해 선수들을 살해한 사건! 당시 초등학생이던 내게도 '검은 9월단' 테러 사건은 충격적이었다. 검은 복면을 쓰고 기관총을 든 테러리스트들의 모습은 마치 어제 일처럼 뇌리에 생생하다.

다음은 요절한 작가 전혜린 때문이다. 스무 살 언저리에 전혜린의 에세이집을 읽은 적이 있는데, 책 속에는 온통 뮌헨 슈바빙 이야기뿐이었던 것으로 기억한다. 그 책은 '슈바빙 찬가'나 다름없었다. 전혜린은 1950년대 말 독일 뮌헨 대학으로 유학을 가 독문학을 공부했다. 해외 여행은 꿈도 꾸지 못하던 시절 우리는 전혜린으로 인해 뮌헨 슈바빙을 독일 여행의 로망으로 여겼다.

매년 9월 말 뮌헨에서 2주 동안 벌어지는 옥토버페스트. 수천 명의 사람들이 거대한 천막 안에서 한꺼번에 맥주를 마시며 노래를 부르는 광경을 처음 사진으로 보았을 때 느꼈던 경이로움이란! 맥주를 좋아하는 사람에게는 특별한 경험이 될 것이 분명했다. 실제로 옥토버페스트 현장에 가보면 느낌은 상상을 훨씬 뛰어넘는다.

뮌헨 기행의 핵심은 레지덴츠(Residenz) 궁전이다. 바이에른의 통치자 비텔스바흐 가문의 궁전으로 출발해 수세기에 걸쳐 개축한 끝에 19세기 초반, 현재와 같은 웅장한 모습을 갖추게 되었다. 뮌헨의 역사와

레지덴츠 궁전

정신은 레지덴츠에서 발원한다. 바이에른 왕국의 역대 왕들은 문화예술의 육성을 중시했다. 루트비히 1세는 이런 전통을 이어받아 19세기 중반 극장, 미술관 등을 잇따라 세워 문화예술이 번성하는 도시로 만들어 나갔다.

레지덴츠로 가기 위해 오데온플라츠 역에서 내린다. 이 지하철역은 호프가르텐과 레지덴츠 궁전 사이에 있다. 또한 이 역은 브리엔너(Brienner) 거리의 출발점이기도 하다. 먼저 오데온 광장에서 호프가르텐 정원을 등지고 찻길 건너편을 바라다본다. 동상이 하나 보인다. 바로 루트비히 1세 상(像)이다.

여행객이 레지덴츠 궁전을 감상하는 방법은 박물관 투어를 하는 것이다. 박물관 투어는 막스 요제프 광장에서 시작한다. 레치덴츠 거리를 지나 막스 요제프 광장에 다다랐다. 광장 한가운데 막스 요제프 동상이 보인다. 입구로 들어갔다. 박물관 현관 마당에 바이에른 선대왕

들의 초상화가 전시 중이었다.
맨 끝에 홍안(紅顏)의 젊은 왕 루
트비히 2세가 보였다. 마치 오랫
동안 알고 있던 사람처럼 반가
웠다.

보관소에 가방을 맡기고 들어
간 첫 번째 방부터 레지덴츠 궁
전은 관람객들의 혼을 빼놓는다.
수많은 조개 껍데기들을 하나씩

레지덴츠 궁전 박물관
의 동양 자기관

붙여 만든 조형물들이 벽면을 장식하고 있었다. 그 정교함에 탄성이 절
로 나온다. 고둥, 백합, 꼬막, 가리비 등. 대부분 바다에서 나는 패각류
였다. 뮌헨은 바다로부터 수백 킬로미터 떨어져 있는 내륙 도시다.

두 번째 방은 바이에른 왕국의 역사를 보여주는 공간이다. 바이에른
왕국 시절 도시들의 옛 그림부터 역사적 인물의 흉상을 전시했다. 한
국인이야 별다른 감흥을 받기 어렵겠지만 바이에른 출신이라면 뿌리에
대한 깊은 유대감과 함께 자부심을 느낄 수 있는 공간이다.

이제부터는 레지덴츠 궁전의 하이라이트인 보석관, 동아시아 자기
관, 선조화 갤러리다. 보석은 허영의 결정체다. 허영심이 존중되지 않는
사회는 활력이 죽은 사회다. 그런 사회에서는 예술이 꽃을 피울 수 없
다. 보석관에서는 바이에른 왕실의 휘황을 오감으로 느낄 수 있다. 동
아시아 자기관에서는 중국 명청(明淸) 시대의 도자기들이 즐비하다. 강
희제 시대의 도자도 여러 점 보였다.

레지덴츠 궁전 관람의 핵심인 선조화 갤러리. 바이에른 왕국의 선왕
121명의 초상화를 전시한 공간이다. 황금색 장식과 문양으로 꾸며진
복도 양옆으로 선왕들의 초상이 붙박이로 전시되어 있다. 레지덴츠 궁

선조화 갤러리

전의 파사드는 일견 평범해 보이는 게 사실이다. 하지만 선조화 갤러리는 화려함의 절정이다. 가톨릭 영향권에 있는 남부 독일의 중심도시 뮌헨의 진면목을 드러낸다. 루터교의 지배를 받던 투박한 북부 도시들과는 확실히 차이가 난다.

지금부터는 루트비히 2세가 천재 음악가에게 내어준 저택으로 가본다. 우리말로 번역된 책들에서는 빌라의 주소가 나와 있지 않았다. 바그너를 만나러 일부러 뮌헨에 왔는데, 바그너의 흔적을 확인하지 못한 채 돌아갈 수는 없었다. 나는 뮌헨의 명소인 구시청사 건물에 있는 안내센터를 찾아갔다. 안내센터의 젊은 남자가 검색하더니 금방 주소를 찾아냈다. 그러면서 자신 있게 '브리엔너 거리 37번지'라고 써주며 '5분 거리'라고 했다. 거기에 플라크 같은 게 있냐고 물으니 그건 모르겠단다.

브리엔너 거리는 앞서 언급한 대로 오데온플라츠 역에서 시작되는 길이다. 37번지면 두세 블록 안에서 찾을 수 있으리라는 계산으로 걸

어갔다. 그런데 이상하게 브리엔너 거리에 있
는 건물들은 모두 규모가 컸다. 커다란 공원도
있고 공공건물도 나왔다. 한참을 걷다 보니 오
벨리스크가 보였다. 오벨리스크 주변에는 회
전교차로가 설치되어 있었다. 그와 함께 시립
극장, 미술관과 같은 공공건물이 보였다. 이곳
을 지나며 비로소 나는 브리엔너 거리가 바이
에른 왕국의 국가 상징도로였다는 사실을 깨
달았다. 하도 37번지가 나타나지 않아 도중에
그냥 포기하고 돌아갈까도 생각했다. 하지만
일행이 기왕 나섰으니 한번 끝까지 가보자고

브리엔너 거리에 있는
바그너 저택의 플라크

했다. 조금 더 걸으니 황제광장이 나왔고, 지하철 황제광장 역이 나왔
다. 역을 지나니 일반 주택들이 나타나기 시작했다. 37번지는 왼쪽 첫
번째 건물이었다. 나는 반가움에 탄성을 지를 뻔했다. 아주 품위 있고
근사한 플라크가 외벽에 붙어 있었다. 담장이 덩굴이 플라크를 뒤덮어
운치를 더했다.

"이 정원 빌라에서 작곡가 리하르트 바그너가 1864년 10월 2일부터
1865년 12월 10일까지 살았다."

바그너가 살았던 집을 두 눈으로 확인하니 루트비히 2세의 후원 속
에 바그너가 어떤 환경에서 지냈는지가 보다 입체적으로 다가왔다. 국
왕은 작곡가에게 최상의 주거환경을 제공했다. 집에서 황제광장과 정
원까지는 엎어지면 코 닿을 거리. 이곳은 귀족 신분이 아니면 살기 어
려운 동네였다. 이곳에는, 바그너가 머리가 복잡할 때면 저택을 나와
산책할 수 있는 너른 잔디밭이 있었다. 또한 국왕도 언제든 마차를 타
고 10여 분 만에 이곳에 다다를 수 있었다.

과유불급이라 했던가. 뮌헨 귀족사회에서 루트비히 2세의 바그너 후원을 놓고 수군거리는 소리가 나오기 시작했다. 국왕이 일개 작곡가에게 과도하게 많은 돈을 쓰고 있다는 불만이었다.

〈트리스탄과 이졸데〉는 1865년 6월 10일 뮌헨의 궁정극장에서 폰 뷜로의 지휘로 초연의 막이 올랐다. 공연은 성공적이었다. 폰 뷜로는 코지마가 자신을 떠나 바그너의 아이를 낳았지만 사적인 감정으로 인해 초연 지휘라는 영예를 포기하지 않았다. 폰 뷜로는 영원한 바그너 추종자였다(폰 뷜로는 3년 후 〈뉘른베르크의 명가수〉 초연에서도 지휘를 맡는다).

이때 돌발 사고가 발생했다. 초연이 있고 나서 3주 후 트리스탄 역을 맡았던 주연배우가 급사한 것이다. 이 사건은, 그렇지 않아도 위태로웠던 바그너의 입지를 더욱 좁게 만들었다. 바그너의 혹독한 요구가 주연 테너를 죽게 했다는 소문이 삽시간에 퍼졌다. 가뜩이나 젊은 왕의 처사를 못마땅하게 여기던 귀족들이 급기야 바그너 축출 운동을 펼치기 시작했다. 젊은 왕은 어쩔 수 없이 바이에른 땅에서 바그너를 추방한다는 칙령을 발표하기에 이르렀다.

바그너와 코지마는 스위스 루체른으로 가서 루체른 호수가 내려다보이는 트립셴이라는 집에 머물렀다. 루트비히 2세는 몰래 트립셴을 찾아와 바그너를 위로하며 변함없는 후원을 약속했다. 코지마는 바그너의 모든 말을 기록하는 충실한 비서 역할을 자임했다. 코지마는 딸과 아들을 더 낳았고, 1870년에야 두 사람은 결혼식을 올렸다. 바그너는 관현악곡인 〈지그프리트 목가〉를 작곡해 코지마에게 결혼선물로 주었다. 트립셴 시절 바그너는 또 한 명의 젊은 추종자를 만나게 된다. 프리드리히 니체다.

4일간의 공연, 〈니벨룽의 반지〉

바그너에게는 오랜 꿈이 있었다. 자신의 악극을 올릴 전용극장의 건설! 바그너는 악극을 올리기에 최적의 음향 시설을 갖춘 공연장을 구상하며 설계를 다듬어왔다. 쇼펜하우어의 음악관(觀)을 접한 이후 악극 전용극장에 대한 신념은 견고해졌다.

바그너는 코지마와 함께 악극 전용극장에 적합한 지역을 수소문했다. 그 후보지로 떠오른 곳이 바이로이트였다. 바그너 부부는 1871년 현지 답사를 떠났다. 바그너가 부지로 추천받은 '푸른 언덕' 일대를 마음에 들어 하자 바이로이트 시당국은 대지를 무상 대여하기로 한다.

건축비 모금이 시작됐다. 바그너 추종자들로 이뤄진 바그너협회 회원들의 모금, 루트비히 2세의 후원금, 그리고 바그너가 개인적으로 모은 돈으로 충당되었다.

악극 전용극장 건설의 총감독은 바그너였다. 1872년 5월, 시가지가 내려다보이는 '푸른 언덕'에서 정초식(定礎式)이 열렸다. 공사는 4년여에 걸쳐 이루어졌다. 건축물이 올라가는 것을 지켜보면서 바그너는 〈신들의 황혼〉 악보 작업에 몰두했다. 1874년 11월, 〈지그프리트의 죽음〉 스케치로 시작해 〈니벨룽의 반지〉를 완성하는 데 걸린 시간은 무려 20년!

문제는 리허설이었다. 장장 나흘이 걸리는 공연의 리허설은 그 어떤 공연보다도 중요했다. 빈, 베를린, 부다페스트 순회공연으로 벌어들인 수익으로 성악가들과 오케스트라를 끌어모았다. 리허설은 1875년이 되어서야 이뤄졌다.

〈니벨룽의 반지〉의 주인공은 보탄, 브륀힐데, 지

바그너 두상

그문트, 지클린데, 지그프리트 다섯 명이다. 보탄은 신들의 우두머리로 북유럽 신화에서는 '오딘'으로 불린다. 브륀힐데·지그문트·지클린데는 보탄의 자식들이고, 지그프리트는 보탄의 손자다. 그러니까 〈니벨룽의 반지〉는 삼대(三代)에 걸친 이야기다. 보탄의 삼남매에게 주어졌던 구원의 사명은 손자인 지그프리트에게 넘겨진다. 그런데 지그프리트는 성미 급하고 조심성 없는 철부지. 바로 이런 성격적 결함이 지그프리트를 죽음에 이르게 한다. 권력과 사랑이 조화를 이룰 수 있다고 믿은 3대는 결국 이 망상으로 인해 파멸에 이르게 된다. 사랑하고 사랑받기를 원하는 자는 권력을 멀리해야 하고, 모든 것을 소유하려는 자는 다른 사람까지도 파멸시킨다는 게 〈니벨룽의 반지〉의 메시지다.

1876년 8월 13일 〈니벨룽의 반지〉의 역사적 초연이 바이로이트 축제극장에서 막을 올렸다. 독일 황제 빌헬름 1세를 비롯한 왕실 가족이 앞자리를 채웠다. 귀족들과 바그너 추종자들이 뒷자리를 채웠다. 축제극장은 귀빈석 같은 자리가 없이 누구나 똑같은 자리에 앉아 공연을 감상한다.

개막 첫 공연은 〈라인의 황금〉이, 마지막 날인 8월 17일은 〈신들의 황혼〉이 올려졌다. 〈신들의 황혼〉이 막을 내리자 객석에서 엄청난 박수가 터져나왔다. 바그너는 커튼콜의 마지막에 등장해 관객들 앞에 서서 감격적인 연설을 했다. 〈니벨룽의 반지〉 초연은 여러 가지 기술적인 문제를 노출했지만 인류 역사상 가장 혁명적인 공연이 무사히 끝났다는 사실이 더 높은 평가를 받았다. 초연을 지켜본 참석자들은 훗날 "내가 그 역사적인 현장에 있었다"고 자랑스럽게 말하곤 했다.

〈니벨룽의 반지〉가 초연되는 축제극장의 객석에 프랑스 음악가 카미유 생상스(1835~1921)가 있었다. 한국인에게 생상스는 김연아의 피겨스케이팅 안무곡 작곡가로 널리 알려졌다. 김연아는 생상스의 곡

〈죽음의 무도〉를 선택해 밴쿠버 올림픽 피겨스케이팅에서 금메달을 땄다. 생상스는 바그너가 파리에서 불우한 나날을 보내던 시절부터 알고지냈다. 생상스는 바그너의 음악예술에 공명하며 지지를 보냈다. 당시는 보불전쟁이 끝난 지 4년밖에 되지 않아 프랑스에서 독일에 대한 적대감이 극에 달했다. 독일 음악가들, 특히 바그너에 대한 반감이 컸다. 생상스는 역사적인 초연의 목격자로서 감상문을 썼다. 그 중 바그너에 대한 평가 일부를 옮겨보면 다음과 같다.

"바그너를 우리 국민의 적으로 모는 것은 완전히 멍청한 짓이다. 그를 적이라고 하는 것은 그의 음악에 적대적인 인물들의 말이다. 바그너에 지나치게 열광하는 것은 봐줄 만한 과오지만, 바그너를 혐오하는 것은 일종의 유아기적 증상이다."

〈니벨룽의 반지〉 초연은 수지 면에서는 어땠을까? 공연이 끝난 후

바그너는 14만 8,000마르크의 빚을 졌다. 대규모의 장시간 공연이다 보니 지출이 컸다. 바그너는 루트비히 2세에게 "작금의 시대에는 나와 내 작품이 발붙이고 설 곳이 없습니다"라고 토로했다. 축제극장에서 〈니벨룽의 반지〉를 공연할수록 적자는 늘어날 것이 뻔했다. 평생을 꿈꿔왔던 악극 전용극장을 가졌지만 현실은 녹록치 않았다.

바이로이트 순례자들

바이로이트로 가기 위해 뮌헨 중앙역에서 기차를 탔다. 바이로이트는 인구 7만이 넘는 작은 도시다. 같은 바이에른 주에 있지만 직행 기차는 없다. 뮌헨 중앙역을 출발한 열차는 북쪽으로 달렸다. 한 시간여 뒤 뉘른베르크에서 내려 바이로이트행 기차로 바꿔 탔다. 뉘른베르크는 2차 세계대전 전범재판이 열린 역사적인 도시다. 나는 이 도시를 상념할 틈도 없이 5분이라는 짧은 환승 시간에 맞추느라 캐리어를 끌면서 플랫폼을 내달렸다.

바이로이트 중앙역은 간이역처럼 작았다. 예약한 호텔이 중앙역 바로 앞이라 기분이 좋았다. 2층짜리 호텔로 들어서는데 현관 옆에 바그너 미니어처 동상이 놓여 있는 게 아닌가. 도로 바닥에도 바그너 친필 서명(W)이 담긴 발자국 세 개가 보였다. 드디어 바그너의 도시에 왔다는 사실을 실감하는 순간이었다.

호텔 직원은 방 두 개 중 하나를 선택하라고 했다. 비수기라 방이 여유가 있는 듯했다. 나는 큰길이 보이는, 널찍한 방을 선택했다. 전망과 방의 규모로 짐작건대, 이 호텔의 스위트룸 같았다. 불과 10만 원에 이런 호사를 누리다니!

다음날 아침 먼저 축제극장으로 이동했다. 10시부터 시작하는 축제

극장 투어에 참가하기로 했다. 축제극장은 호텔과 중앙역 사이를 지나는 중심도로를 따라 올라가는 언덕 위에 자리하고 있었다. 처음에는 택시를 타고 갈까도 생각했지만 걸어가기로 했다. 걷기로 한 게 최상의 선택이었다. 도로변 곳곳에 호텔 입구에서 보았던 미니어처 동상들이 세워져 있었고, 그 주변에 역시 전날 보았던 '바그너 발자국(Walk of Wagner)'이 찍혀 있었다.

7~8분쯤 걸으니 큰 공원이 나타났다. 리하르트 바그너 공원이다. 이곳에서부터 축제극장까지 경사가 완만한 오르막길이 이어졌다. 도로 양옆으로 초록 잔디밭과 아름드리 나무들이 줄지어 서 있고, 초록 잔디밭 위로 낙엽들이 이리저리 뒹굴고 있었다. 공원 입구의 이정표를 보니 나도 모르게 입꼬리가 올라갔다. '지그프리트-바그너 길'. 〈니벨룽의 반지〉의 주인공 이름과 작곡가 이름을 합성한 것이다. 축제극장에 이르는 오르막길 초입에서부터 흥분이 온몸을 감싸기 시작했다. 늦가을에도 이런데, 축제기간 중에는 어떨까.

축제극장 입구에는 이미 10여 명의 독일인들이 웅성거리고 있었다. 표를 사고 입장을 기다리는 사람들이다. 이 출입구는 음악제가 끝난 비수기 때만 사용하는 문이다. 10시 정각이 되자 사람들이 극장 안으로 들어갔다. 키가 185센티미터는 넘어 보이는 모자 쓴 중년 남자가 극장 곳곳을 보여주며 설명을 해나갔다. 중년 남자의 표정과 몸짓에

위 바이로이트 시내 곳곳에서 마주치는 바그너 축소 동상
아래 바이로이트 도심 곳곳에 설치된 바그너 도보길

서 축제극장에서 일한다는 자부심과 자긍심 같은 게 물씬 풍겼다.

매년 7월 하순 시작하는 바이로이트 음악축제는 5주간 진행된다. 그때가 되면 바이로이트 호텔에는 빈 방이 없고, 거리에는 멋진 정장을 차려입은 신사숙녀들로 넘쳐난다.

바이로이트 음악축제는 현재 바그너의 증손에 의해 운영된다. 바이로이트 음악축제를 모르는 음악 마니아는 없겠지만 바이로이트 음악축제를 직접 참관한 사람은 극소수다. 티켓을 구하기가 하늘의 별따기만큼 힘든 탓이다. 티켓을 구하려면 수년간 응모해야 가능하다. 매년 50만 명 이상이 티켓 구입 신청서를 인터넷으로 제출한다. 축제기간 중 좌석은 5만 개. 최소 5년 이상을 대기해야 차례가 온다. 하지만 극장 측은 60대엔 2~3년 후에, 70대엔 그해에 공연을 볼 수 있게 나름대로 배려한다.

극장 투어의 첫 번째 코스는 축제극장 정문 설명부터 시작된다. 축제가 시작되면 티켓을 확보한 행운의 주인공들은 정장 차림을 하고 정문으로 출입한다. 정문을 들어서면 복도 벽 전면에 〈니벨룽의 반지〉를 소개하는 청동판 안내문이 관객을 맞는다. 나흘간 이어지는 공연에 대한 간결한 안내문이다.

안내인을 따라 극장 안으로 들어간다. 1876년의 봉인된 시간 속으로의 진입이다. 무대에서 중간쯤 떨어진 22열로 들어가 의자를 펴고 앉는다. 의자 역시 나무 의자다. 드디어, 천재 음악가가 전 생애를 걸쳐 완성한 악극 전용극장에 앉게 되었다.

바그너 추종자들에게 이곳은 성지(聖地)다. 막이 오르면 공연은 4시간 동안 인터미션 없이 진행된다.

축제극장 객석

관객들은 4시간 동안 거의 미동도 하지 않은 채 공연에 집중한다. 관람 자체가 극기 훈련 같지만 바그너 추종자들은 그런 마음의 준비를 단단히 하고 오는 것이다.

무대를 향한 좌석 배열을 유심히 살펴보았다. 좌석의 열(列)은 활시위처럼 곡선을 그리고 있었다. 바그너는 모든 것을 객석이 무대에 집중하도록, 그래서 무대와 객석이 일체감을 느끼도록 설계했다. 그가 꿈꿔온 설계안의 모델은 고대 그리스 극장이었다. 의자는 딱딱했지만 이상하게 마음은 편안했다. 세종문화회관 대극장의 푹신한 좌석에서 느껴보지 못했던 것이었다.

안내인은 우리를 무대 바로 아래의 오케스트라 석으로 안내했다. 극장을 나와 오케스트라 단원의 전용 출입구로 들어갔다. 철제 계단이 가파랐다. 오케스트라 석에 들어가본 것은 이곳이 처음이었다. 오케스트라 석의 규모는 30여 석 정도. 안내인이 지휘자석을 가리키며 "바

그녀가 앉아 지휘했던 자리"라고 설명했다. 지휘석 마룻바닥이 벗겨진 흔적이 눈에 들어왔다.

40여 분의 투어는 이렇게 끝났다. 비록 〈니벨룽의 반지〉 공연은 보지 못했지만 나는 극장 구석구석에서 작곡가의 정신을 오롯하게 느낄 수 있었다. 극장 밖으로 나왔다. 극장을 중심으로 양옆에 작은 공원이 하나씩 있다. 오른쪽부터 먼저 가보았다. 바그너 부인 코지마의 두상이었다. 너무나 사실적이어서 눈앞에 코지마가 있는 것만 같다. 길 건너 왼편의 작은 공원으로 갔다. 그곳에는 바그너 두상이 세워져 있다. 축제극장 역사와 관련된 패널들을 전시하고 있었다. 그 중에서 눈에 띄는 것은 1933년 7월, 아돌프 히틀러가 괴벨스와 함께 축제극장을 찾아 자동차에서 내리는 장면이었다.

논란의 작곡가

이제 바그너와 코지마 부부가 살았던 집으로 가본다. 바이로이트 중앙역을 기점으로 할 때 축제극장과 바그너 저택은 정반대편에 있다. 바그너 저택은 반프리트 집으로도 불린다. 축제극장을 내려와 리하르트 바그너 거리 48번지에 있는 반프리트 저택까지 걸어서 가기로 했다. 바이로이트 시내를 걷는다면 1분에 한 번씩 바그너와 조우한다. 서너 집 건너 한 번씩 각기 다른 미니어처 동상이 놓여 있고, 그 아래에는 바그너 발자국 세 개가 찍혀 있다. 바이로이트는 바그너에 의한, 바그너를 위한, 바그너의 도시였다.

리하르트 바그너 거리 48번지로 가려면 반드시 마주치게 되는 건축물이 있다. 마르크그라프 오페라극장이다. 사전 정보 없이 이 건축물과 조우한다고 해도 누구나 이곳이 범상치 않은 공간임을 직감한다.

마르크그라프 오페라극장은 1748년에 세워져 현재까지 살아남은 독일 유일의 바로크식 극장이다. 화려한 황금빛 장식으로 유명한 이 극장은 유네스코 세계문화유산으로 지정되어 특별 관리 대상이다.

리하르트 바그너 거리는, 처음 가는 길인데도 멀거나 지루하게 느껴지지 않았다. 사람들이 줄지어 선 소시지빵 가게도 보였고, 독일의 여러 주기(州旗)를 내건, 1860년에 문을 연 수제 맥줏집도 보였다. 걷는데 10대 청소년 대여섯 명이 내게 다가오더니 자기들과 함께 사진을 찍어달라고 청한다. 무슨 영문인지 모르지만 함께 사진을 찍어주었다.

48번지를 찾는 것은 어렵지 않았다. 저택은 정문에서 30여 미터쯤 안쪽으로 들어가 있었다. 저택 앞 작은 정원 가운데에 흉상이 보였다. 누굴까? 루트비히 2세였다. 바이에른은 바이에른이고, 바이로이트는 바이로이트였다. 루트비히 2세 없는 바그너는 존재할 수 없지 않은가. 루트비히 2세가 반프리트 저택을 찾는 사람들을 맞아주는 역할을 하

반프리트 저택

는 것 같았다.

의상 전시실의 〈탄호이 저〉 주인공 의상

저택 파사드에 'WAHNFRIED(반프리 트)'라는 글씨가 선명했다. 두 번째 부인 코지마와 살던 반프리트 집은 현재 그 옆 에 새로 지은 건물 한 동(棟)과 함께 바그 너 박물관으로 사용된다. 박물관 입구는 새 건물에 있다. 8유로를 내고 입장권을 샀다. 관람은 계단을 내려가 지하 전시실 을 둘러보는 것으로 시작해 일층으로 올 라오는 순서로 진행된다. 실제 바그너가 살던 집, 반프리트 하우스에는 바그너의 유품들을 주로 전시한다.

먼저 새로 지은 박물관을 보자. 바그 너의 오페라와 악극에 나온 역대 출연진들의 면면이 연대순으로 전시 되어 있었다. 바그너의 아들 지그프리트도 보였다. 지휘자 중에는 칼 뵘과 카라얀의 이름이 눈에 들어왔다. 한쪽 공간에는 오페라 작품들의 무대를 미니어처로 만들어 진열해 놓고 있었다. 가운데 널찍한 공간에 는 실제 무대에서 입었던 의상들을 마네킹에 입혀놓았다. 한쪽 벽면에 는 의상 스케치들이 전시되어 있었다.

또 다른 방에는 바그너의 자녀들 사진을 스크린 형태로 걸어놓았다. 볼프강 바그너, 지그프리트 바그너 등. 리하르트는 두 명의 부인과의 사이에서 여러 명의 자녀를 두었다. 이 중 볼프강과 지그프리트는 오페 라 가수로 활동하며 아버지 작품에 출연했다. 오페라의 실황 장면을 동 영상으로 잠깐씩 보여주는 공간도 있었다. 출연진, 지휘자, 실제 의상, 미니어처 무대 등을 차례로 보고 난 뒤에 실제 공연 장면을 접하니 느

낌이 달랐다. 악극 세계가 깔끔하게 정리되고 완결되는 느낌이랄까.

이곳에서 놓쳐서는 안 되는 공간이 통유리창으로 된 일층이다. 반프리트 하우스를 향해 갈색 나무의자 4개가 있고, 의자 위에 헤드폰이 각각 한 개씩 가지런히 놓여 있다. 의자 네개는 모두 바그너 아들이 사용했던 것이다. 의자에 앉아 헤드폰을 썼다. 음악이 흘러나왔다. 시선은 자동적으로 반프리트 하우스 뒤편으로 모아졌다. 저택 일층 후면에는 반원형의 도드라진 창문이 설치되어 있다. 단풍이 막들기 시작한 수목에 둘러싸인 저택은 숨막히게 아름다웠다. 대가(大家) 바그너에 어울리는 저택이었다. 반프리트 저택에 감탄하면서, 헤드폰으로 아득히 먼 곳에서 들려오는 듯한 음악을 들으며 바그너의 생애를 반추했다.

바그너 아들이 사용한 의자

뮌헨에서 〈파르지팔〉 공연이 끝나자 바그너는 바이로이트로 돌아왔다. 바그너는 반프리트 저택에서 《인종 불평등론》의 저자 요제프 아르튀르 드 고비노 백작의 방문을 받는다. 바그너는 아리안족의 우월성을 강조한 고비노의 이론과 논리에 찬사를 보냈다. 고비노 백작은 한동안 반프리트 저택을 빈번하게 찾곤 했다. 이것이 바그너가 인종차별주의자였다고 공격받는 근거의 하나다.

알려진 대로, 아돌프 히틀러는 바그너를 좋아했다. 1933년 집권한 히틀러는 바이로이트 축제극장을 자주 찾았다. 또한 히틀러는 정치 쇼를 할 때마다 바그너 음악을 이용하곤 했다. 2차 세계대전 중 유대인을 강제수용소에서 처형할 때 나치는 〈트리스탄과 이졸데〉 음악을 배경

1933년 7월 축제극장을
찾은 히틀러

음악으로 틀어놓았다.

바그너 비판자들이 그를 히틀러와 연계시키는 근거는 차고도 넘친
다. 그 대표적인 작품이 〈리엔치〉다. 20세기 오스트리아 빈에서 진로를
놓고 방황하던 한 청년이 〈리엔치〉를 보고 미래에 대한 확신을 세웠다.
그가 아돌프 히틀러다. 그렇다면 〈리엔치〉의 무엇이 청년 히틀러의 내
면에 숨은 욕망을 움직였을까. 독일 철학자 테오도어 아도르노는 "〈리
엔치〉에 드러나는 허세 섞인 자화자찬이 의심 없이 파시즘을 상징하는
것"이라고 지적한다. 아도르노에 따르면, 〈리엔치〉는 오페라를 가장
한 파시즘이다. 바그너 연구자의 한 명인 브라이언 매기는 저서 《바그
너와 철학》에서 다음과 같이 언급했다(《바그너와 철학》은 김병화에 의해
《트리스탄 코드》라는 제목으로 번역되었다).

"바그너의 음악은 그 앞을 가로막는 모든 것들을 쓸어버릴 것처럼

보이는 거대한 자기주장의 힘과 일순간의 누그러짐도 없는 맹위를 동반한다. 이는 그의 음악을 싫어하는 사람들이 가장 못마땅하게 여기는 요소이자 특징이기도 하다. (……) 반(反)바그너 파들은 그의 음악을 듣고 있으면 마치 바그너가 자신의 의지를 억지로 강요하고 그들을 예속시키려 드는 것 같은 기분이라고 한다. 그의 음악에 어딘가 파시스트적인 면이 있다고 주장하는 사람들은 바로 이러한 면을 문제 삼는 것이다."

그럴 듯한 이야기다. 그러나 다음 사실 앞에서는 고개를 갸우뚱하게 된다. 1933년 히틀러가 권력을 잡자마자 나치는 오페라 〈파르지팔〉을 국가사회주의 이념상 용인할 수 없는 작품이라고 판정했다. 2차 세계대전이 일어난 1939년에는 독일 전역에 〈파르지팔〉 공연 금지령을 반포하기에 이르렀다. 이것으로 미뤄 히틀러는 바그너 음악을 선별적으로 프로파간다에 이용했던 것 같다.

또한 그를 추종하는 유대인 측근들의 존재는 인종차별주의자라는 비판을 무색하게 한다. 피아니스트 타우지히, 기록담당자 하인리히 포오거스, 바이로이트 문하생 요제프 루빈스타인, 지휘자 헤르만 레비는 모두 유대인이었다. 헤르만 레비는 1882년 랍비였던 부친에게 보낸 편지에서 바그너가 세상에서 말하는 인종차별주의자가 아님을 강변했다.

거장의 마지막

1882년 겨울 바그너는 심장 발작 증세를 일으켰다. 코지마는 남편과 함께 기후가 따뜻한 베네치아로 갔다. 베네치아에서 요양을 하며 바그너는 에세이 〈인간의 여성성에 대하여〉를 썼다. 젊은 시절 인류의 당면 과제를 해결하기 위해서는 정치적 수단밖에 없다고 믿어왔던 바그너였지만 노년에 접어들어서는 생각이 바뀌었다. 인간의 사랑만이

유일한 희망이라고 믿었다.

1883년 2월 13일 바그너는 베네치아의 임시 거처에서 코지마와 심한 말다툼을 했다. 영국 출신의 소프라노 캐리 프링글이 베네치아를 방문했다는 소식이 코지마에게 전해진 게 발단이 되었다. 이 소프라노는 오페라 〈파르지팔〉에서 꽃 파는 처녀 역을 맡았다. 코지마는 남편이 젊은 소프라노와 연인관계라고 지레짐작한 나머지 남편을 몰아붙였다. 코지마의 의부증은 바그너가 코지마와 결혼한 뒤로도 젊고 아름다운 여성 추종자들과 관계를 가진 전력에서 기인한 것이었다. 프링글과 바그너는 그런 사이가 아니었음에도 코지마는 오해했다. 아침부터 코지마와 한바탕을 다툼을 벌인 바그너는 자기 방으로 들어가 문을 닫고 분을 삭이다 그만 심장마비를 일으켰다. 코지마 역시 화가 가라앉질 않아 집을 나갔다. 그렇게 몇 시간이 흘렀다. 그날 늦은 오후 집안일을 돕는 하녀가 사색이 되어 코지마에게 달려왔다. "선생님이 쓰러진 채 간신히 숨을 쉬고 있는데 곧 돌아가실 것 같습니다." 코지마가 집으로 돌아온 직후 바그너는 숨을 거뒀다. 코지마는 자책했지만 후회해도 소용없었다. 아내는 남편의 발치에 무릎을 꿇고 통곡하면서 해가 뜰 때까지 꼼짝하지 않았다. 다음날 바그너의 시신을 담은 관이 곤돌라와 기차 편으로 봉송되었고 바이로이트에 도착했다. 바그너는 반프리트 저택 정원에 묻혔다.

이렇게 바그너 시대가 끝났다. 논란의 소용돌이를 몰고 다닌 인물답게 다양한 평가가 쏟아져 나왔다. 가장 애통해한 사람은 평생 바그너의 경쟁자였던 베르디였다. 작곡가 브루크너도 비탄에 잠긴 음악가이다.

"오늘 뉴스를 접하고 몸이 바스라질 것 같은 충격을 받았다. 더 이상 무슨 말이 필요하랴! 위대한 사람이 우리 곁을 떠났다. 그의 이름은 예술사에 강력한 각인을 남길 것이다."(베르디)

한국에서는 논란의 일생을 살았어도 일단 죽고 나면 가급적 비판은 하지 않는 경향이 있다. 그러나 바그너는 살아생전과 똑같이 평가가 엇갈렸다. 예컨대, 음악에 인상주의를 도입한 프랑스 작곡가 클로드 드뷔시는 "여명인 줄 알았지만 알고 보니 아름다운 황혼일 뿐이었다"고 평했다.

이제 반프리트 저택으로 들어가본다. 통섭적 예술가 바그너의 체취를 고스란히 보관하고 있는 공간, 좌절과 절망의 길고 긴 터널을 지나 마침내 성공의 기쁨으로 충만했던 공간, 사랑하는 사람과 함께 한다는 충일감으로 행복했던 공간.

일층에서 먼저 왼쪽 방으로 들어갔다. 이 집의 주인인 코지마와 바그너의 사진이 눈길을 사로잡았다. 바그너와 그의 장인 프란츠 리스트의 데생 초상화가 나란히 세워져 있는 게 보였다. 음악사에서 장인과 사위가 음악가로 대성한 경우는 매우 이례적이다. 작곡가가 사용한 펜이나 지휘봉 같은, 바그너의 육신과 하나가 되었던 소소한 것들이 전시되고 있었다. 바그너 초상화는 말년의 모습이었다. 강인함은 사라지고 너그러움이 묻어나는 데생 초상화.

리스트와 바그너

반프리트 저택 뒤쪽에는 아름다운 공원 호프가르텐이 있고, 공원 한쪽에 프란츠 리스트 기념관이 있다. 리스트는 바이로이트와 아무런 인연이 없지만 말년에 이곳에 와서 살다가 눈을 감았다.

두 번째 방은 퍼플 방. 코지마의 응접실 겸 공부방이다. 1883년 남편과 사별한 이후 코지마는 24년을 더 살았다. 1907년 눈을 감을 때까지 코지마는 반프리트 저택에 살면서 축제극장의 모든 공연과 행사를 주관했다.

일층에서 가슴 벅찬 공간은 피아노가 놓여 있는 큰방이다. 이 방으로 들어가는 문의 양쪽에는 바그너와 코지마의 석고 흉상이 하나씩 놓여 있다. 부부가 마치 출입하는 관람객에게 환영인사를 건네는 것 같다. 안으로 들어서자 반원형 테라스 같은 공간이 펼쳐졌다. 직사각형 유리창문 4개를 통해 뜨락이 한가득 들어왔다. 창밖으로 낙엽들이 바람에 날려 뒹구르르 굴러가는 게 보였다. 숨이 막힐 것만 같다. 밖에서는

반프리트 저택
1층의 연주실

느낄 수 없는 황홀함이었다. 바그너 같은 융합적 예술인에게 반프리트 저택보다 더 완벽한 주거 공간이 있을까 싶었다.

나는 지난 14년간 유럽 대륙과 미국 동부에서 천재들의 창작 공간을 찾아다니며 크고 작은 감동을 맛보았지만 반프리트 저택 같은 곳은 단연코 없었다. 상트페테르부르크의 귀족 푸슈킨도 이런 창작 공간을 가져보지 못했고, 바이마르의 괴테 저택도 이 정도 환경은 아니었다. 빚에 몰려 야반도주까지 감행해야 했던 젊은 시절의 궁핍과 고난을 충분히 보상받고도 남을 만한 환경이었다. 이 저택을 제공한 사람은 루트비히 2세다.

반프리트 저택 2층의
바그너 흉상

반프리트 저택 1층은 층고(層高)가 높아 마치 작은 궁전의 현관 로비에 온 것 같다. 2층으로 가는 계단도 한참을 올라가야 한다. 2층에 도달하니 벽면에 부착된 바그너 흉상이 관람객을 맞는다. 넓은 이마에서 강인한 의지가 엿보이는 흉상이다.

흉상을 뒤로 하고 다음 방으로 들어갔다. 정중앙의 유리관에 두터운 악보책이 펼쳐져 있었다. 〈니벨룽의 반지〉 악보책이었다. 하루 공연 시간이 4시간이 넘고, 이런 공연이 장장 나흘 동안 이어지니 악보책이 두꺼워질 수밖에. 악보책을 넘겨볼 수는 없었지만 악보책의 부피만으로도 바그너에게 고개가 숙여졌다. 자세히 들여다보니 음표와 부호들이 10포인트보다도 작은 급수로 기록되어 있었다. 어떤 부호들은 깨알 크기만 했다. 악보책 그 자체만으로 이미 예술이었다. 세밀한 펜촉이 아니라면 도저히 표기할 수 없는 정교하고 정밀한 악보였다. 음표와 부호 하나하나에서 20년이라는 장구한 세월 동안 천재가 행한 집중

〈니벨룽의 반지〉악보책

과 몰입이 고스란히 전해져 왔다. 목표한 것을 꾸준히 계속해 내는 힘이 천재 탄생의 첫 번째 요소다. 박물관 측이 왜 첫 번째 방에 이 악보책을 전시했는지 그 의도를 알 것만 같았다.

2층에는 방이 여러 개 있었다. 박물관 측은 그 방들을 '젊은 시절', '파리와 드레스덴 시절' 하는 식으로 시간과 공간 순으로 구분해 자료, 물품, 조각상 등을 전시했다. '젊은 시절' 방에는 고향 라이프치히 시가지 그림과 첫 번째 부인 민나 플라너의 초상화가 보였다.

'파리와 드레스덴 시절'에는 오페라 〈탄호이저〉공연 포스터가 눈에 띄었다. 〈탄호이저〉는 드레스덴 젬퍼 오페라극장에서 초연되었다. 바그너가 트립셴에서 머물 때 알려진 대로 니체가 그를 찾아가곤 했다. 이 방에는 니체의 두상이 전시되어 있었다. '취리히 시절' 방에는 취리히에 망명 중일 때 바그너를 사로잡은 쇼펜하우어의 두상이 있었고, 한때 마음을 빼앗긴 베젠동크의 두상도 보였다.

2층 전시실에서 제일 큰 방은 '바이로이트 시절'이었다. 바이로이트 시절은 바그너 인생의 황금기였다. 바그너와 코지마가 실제 사용한 황금색 천으로 만든 소파, 당시 바이로이트를 찍은 흑백 사진, 축제극장 설계도, 극장 건축 사진 등이 있었다. 바그너의 마지막 오페라 〈파리지

바그너 묘에서 본
반프리트 저택

팔)에서 주인공이 입었던 실제 의상도 있었다. 박물관 2층의 방을 시간
순으로 돌다 보니 파란만장한 바그너의 삶이 비로소 머릿속에서 산뜻
하게 정리되었다.

　1층으로 내려가 반프리트 저택을 나왔다. 뜨락을 지나 정원 호프가
르텐 방향으로 몇 걸음 움직인다. 바그너의 묘지를 만나기 위해서다. 직
사각형 형태의, 허리 높이 되는 나지막한 묘지가 보인다. 바그너 부부의
합장 묘다. 묘지는 담장이로 뒤덮여 있다.

　묘지 앞에서 반프리트 저택을 바라본다. 묘지와 저택을 번갈아가며
쳐다보았다. 바그너는 저승에서도 최고의 행복을 누리고 있었다. 살던
집이 보이는 곳에 육신이 묻히는 것처럼 아름다운 마무리도 없다.

디트리히,
푸른 천사
1901~1992

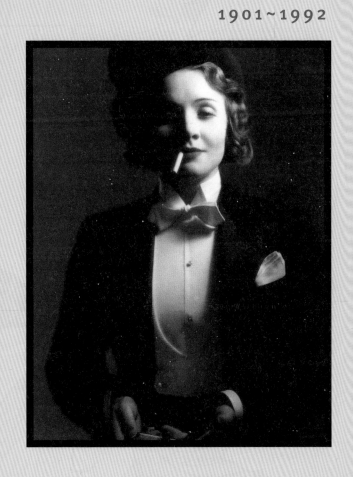

배우이자 가수

2015년 여름, 나는 파리 시내와 근교를 씨줄과 날줄, 종횡으로 답사하고 있었다. 파리 중심가에서 소설가 마르셀 프루스트가 눈을 감은 집을 찾아가던 어느 날이었다. 몽테뉴 대로를 걷고 있는데 어떤 아파트의 1층 외벽에 플라크가 붙어 있는 게 보였다. 걸음을 멈추고 무심결에, 습관적으로 플라크를 읽어보았다. 마를레네 디트리히의 이름이 보였다.

"여기서 마를레네 디트리히가 눈을 감았다."

마를레네 디트리히가 파리에서 생을 마감했던가? 나는 처음엔 잘못 본 게 아닌가 싶었다. 하지만 갈 길이 바빠 스쳐지나갈 수밖에 없었다. 그 아파트는 몽테뉴 애비뉴 12번지였다. 그렇게 나는 디트리히와 파리에서 조우했다.

나는 10대 시절 '마를레네 디트리히'라는 배우를 처음 알았다. 이 말은 내가 '헐리우드 키드'였다는 뜻은 전혀 아니다. 디트리히가 출연한 어떤 동영상을 통해서였는데, 그 동영상이 영화였는지 다큐멘터리였는지 정확히 기억나지 않는다. 나는 어떻게 디트리히를 접하게 되었을까? 칠

2차 세계대전 중인
1944년 위문공연을
하는 디트리히

갑산 자락의 읍 소재지 시골 영화관은 분명 아니었다. 추측건대 텔레비전에서 매주 토요일마다 하는 '주말의 명화' 아니면 '명화극장'을 통해서였을 것 같다. 파편 같은 기억의 조각들을 맞춰보면 이런 장면이 만들어진다.

2차 세계대전의 최전선 독일군 참호. 불과 몇 시간 전 치열한 전투를 끝낸 후 초췌한 독일 병사들이 참호 속에서 꿀맛 같은 휴지(休止)를 음미하고 있다. 그때 적군인 연합군 참호 쪽에서 고성능 스피커를 통해 노래가 흘러나온다. 〈릴리 마를렌(Lili Marleen)〉. 참호 속의 독일군 병사들이 계급에 상관없이 노래가 흘러나오는 쪽으로 일제히 시선을 돌린다. 곧이어 그들은 넋 나간 사람들처럼 노래에 빠져든다. 어느 순간 그들의 표정은 똑같이 변한다. 무언(無言)으로 말한다. '아, 이 지긋지긋한 전쟁이 빨리 끝나 집으로 돌아갔으면……' 불과 몇 시간 전, 전의에 불타는 살기등등한 얼굴은 온데 간데 없다. 노래는 연이어 몇 곡이 흘러나왔다. 노래가 다 끝났을 때, 병사들은 근육병 환자처럼 팔에서 힘이 빠져나가 총을 들 의욕조차 상실해 버린다.

이 필름을 보면서 나는 어린 마음에 음악의 힘을 실감했다. 노래는 말과는 비교할 수 없을 만큼 강력했다. 노래로 적군의 사기를 단숨에 꺾어버리는 가수 겸 배우 마를레네 디트리히.

나는 한동안 디트리히를 스웨덴 출신의 미국 배우 그레타 가르보(1905~1990)와 혼동한 적이 있다. 아마도, 두 사람이 활동한 시기가 같고 이미지와 분위기도 흡사했기 때문이리라. 내가 파리의 몽테뉴 애비

뉴에서 디트리히의 마지막 집과 우연히 마주치고 몹시 의아하게 생각한 배경에는 철저한 은둔생활 끝에 뉴욕에서 눈을 감은 그레타 가르보와 잠시 혼동한 까닭이다.

최근 지인과의 저녁 자리에서도 마를레네 디트리히가 화제가 된 적이 있다. 25년 넘게 알고 지내는 로펌의 파트너 변호사와 저녁을 함께 했는데, 그 변호사가 30대 신참 변호사 두 명을 동석시켰다. 무슨 얘기를 하다가 그 변호사가 젊은 변호사들에게 마를레네 디트리히를 아느냐고 물었다. 두 사람이 모른다고 하자 변호사는 무척 실망스런 표정으로 세대 차이를 느낀다며 아쉬워했다. 지금 보통의 20~30대는, 영화 마니아가 아니라면 마를레네 디트리히를 알기 어렵다.

독일 태생으로 할리우드에서 성공한 최초의 여배우, 2차 세계대전 당시 나치의 전체주의에 맞서 자유 진영의 최전선에서 목숨 걸고 투쟁한 가수, 낮은 허스키 음색과 꿈꾸는 듯한 눈빛과 아름다운 다리로 세기의 남자들을 매혹시킨 사람, 마를레네 디트리히. 그녀의 생애를 추적하는 것은 베를린 영화의 전성기를 관통하며 나치 독일과 동서 분단의 독일을 만나는 것이기도 하다.

바이올린 연주자의 꿈

마를레네 디트리히는 1901년 12월 27일 베를린 쇠네베르크의 레베르 거리 65번지에서 생을 받았다. 1901년이면, 1871년 통일을 이룬 독일이 제2제국으로 세력을 확장하며 기세등등할 때다. 프로이센 군대의 엄격한 규율이 시민의 일상생활을 지배하고 있을 때다. 당시 쇠네베르크는 베를린 외곽의 도시였지만 현재는 베를린 특별시로 편입되었다.

아버지 루이스 디트리히와 어머니 빌헬름미나 요세피네는 슬하에

마를레네 디트리히

딸만 둘을 두었는데, 마를레네는 막내였다. 어머니는 보석과 시계를 제조하는 유복한 집안에서 태어났다. 아버지는 경찰이었는데 마를레네가 여섯 살 때인 1907년 사망한다.

아버지의 친구 에두아르트 폰 로쉬는 청상이 된 친구의 부인에게 구애한 끝에 1916년 결혼에 이른다. 하지만 폰 로쉬는 1차 세계대전에서 얻은 부상 후유증으로 결혼한 지 1년도 안되어 사망하고 만다. 두 남편과 잇따라 사별하는 가혹한 운명의 주인공이 된 요세피네. 그리고 아버지와 별리(別離)한 두 딸!

마를레네 디트리히는 1918년 빅토리아-루이제 여학교를 졸업했다. 규율이 엄격한 이 학교에 다니면서 디트리히는 바이올린을 배웠고, 연극과 시에 관심을 보였다. 이 시기 디트리히의 꿈은 바이올린 연주자가 되는 것이었다. 그녀가 처음으로 택한 직업은 무성영화 오케스트라의 바이올린 연주자였지만 4주 만에 해고되고 만다. 여기에 손목을 다쳐 바이올린 연주자의 꿈을 접게 된다.

디트리히가 무대 경력에서 처음 잡은 일자리는 쇼의 합창단원이었다. 1922년 디트리히는 드라마 아카데미에 지원해 오디션을 봤지만 합격하지 못했다. 하지만 운이 좋아 연극에서 합창단과 단역을 맡았으나 주목받는 존재는 아니었다. 디트리히가 영화에 단역으로 데뷔한 것은 스물두 살 때 출연한 〈리틀 나폴레옹〉이었다.

1923년 초 디트리히는 연극 무대에서 스태프 루돌프 자이베르를 만난다. 사랑에 빠진 두 사람은 같은 해 5월 베를린에서 결혼하고 곧이어 유일한 혈육인 딸 마리아 엘리자베트 자이베르를 얻는다.

1920년대에 디트리히는 빈과 베를린을 오가며 연극과 영화에 출연

하며 연기 경력을 쌓아갔다. 독일어권인 오스트리아 빈은 연극이 성행해 빈에서는 주로 연극 무대에 섰다. 그가 무대에 선 주요 작품은 〈판도라의 상자〉, 〈말괄량이 길들이기〉, 〈한여름밤의 꿈〉, 〈메투셀라로 돌아가라〉 등이다.

디트리히를 만나러 베를린으로 간다. 나는 프랑크푸르트에서 첫발을 뗀 독일 기행의 마지막 목적지를 베를린으로 정했다. 독일 중남부를 돌고 난 다음 작센 주의 라이프치히와 드레스덴을 거쳐 베를린에 들어가는 것으로 계획을 짰다. 작센 주의 주도 드레스덴에서 기차를 탔다. 드레스덴에서 베를린까지는 2시간 반이 걸린다.

베를린, 하면 가장 먼저 떠오르는 이미지는 어떤 것일까. 세대마다 베를린이 갖는 이미지는 각기 다르겠지만 아마도 20세기 초중반 한반도에 태어난 한국인이라면 자동으로 연상되는 인물이 있다. 손기정이다. 비록 일본 국적이었지만 한국 사람으로서 손기정은 1936년 8월 9일, 베를린 올림픽 마라톤에서 우승했다. 그로부터 56년 뒤인 1992년 바르셀로나 올림픽 마라톤에서 황영조가 우승했을 때 우리가 감격한 이유는 일장기를 가슴에 달고 뛰어야 했던 손기정의 한(恨)을 푼, 첫 마라톤 금메달이었기 때문이다.

영화 마니아라면 프리츠 랑 감독의 〈메트로폴리스〉와 빔 벤더스 감독의 영화 〈베를린 천사의 시〉를 연상할 수도 있고, 세계 3대 영화제에 들어가는 베를린 영화제를 떠올릴 수도 있겠다.

베를린 주의 문장(紋章)은 혓바닥을 내밀고 있는 곰이다. 여행객들은 베를린 시내 곳곳에서 다양한 모습의 곰과 마주친다. 곰은 거리의 이정표 장식으로 등장하기도 하고, '운터 덴 린덴(보리수 아래에서)' 거리에서는 곰들이 다채로운 표정으로 불쑥불쑥 등장한다. 무엇보다 베를린 영화제의 트로피는 황금 곰이다.

디트리히의 고향 쇠네베르크로 길을 잡는다. 쇠네베르크는 베를린 중심가에서 버스로 40분 거리에 있다. 지하철(U)과 독일 철도(DB)가 만나는 쉬드크로이츠 역으로 간다. 드레스덴에서 기차를 타면 이 역에서 잠시 정차한 뒤 베를린 중앙역에 진입한다.

플랫폼을 내려와 출입구로 나간다. 버스정류장에 2층 버스들이 줄지어 있는 게 보였다. 구글 지도가 가리키는 대로 오른편으로 길을 잡는다. 몇 걸음 걸으니 길은 기찻길 아래 굴다리를 통과하고 있었다. 굴다리를 지나자 다시 삼거리가 나타난다. 횡단보도를 건너 왼쪽으로 난, 한적한 길로 걸어갔다. 세 번째 만나는 길이 바로 레베르 거리다. 오른쪽으로 방향을 꺾었다.

과연 베를린 시는 이 세계적인 배우 겸 가수를 어떻게 기리고 있을 것인가. 레베르 거리를 걸으면서 가슴이 두근거리기 시작했다. 조금 걷자 65번지 아파트가 나타났다. 65번지 아파트는 옅은 노란색을 띠고 있었다. 아파트 현관을 가운데 두고 플라크가 양옆으로 두 개 붙어 있

좌 레베르 거리의 디트리히 생가
우 레베르 거리 표지판

었다. 오른편 플라크는 배우 디트리히의 옆얼굴이 부조(浮彫)되어 있었고, 왼편 플라크는 '베를린 추모 표지판'이라는 제목 아래 제법 긴 문장이 적혀 있었다.

먼저 눈이 간 곳은 오른편의 플라크였다. 얼굴 부조 아래에는 "마를레네 디트리히 생가"라고 표기되어 있었고, 직사각형 테두리에는 배우의 대표 출연작이 기록되어 있었다. 하나씩 읽어보았다. 〈푸른 천사〉, 〈모로코〉, 〈상하이 특급〉, 〈엔젤〉, 〈포린 어페어〉, 〈금발의 비너스〉, 〈데스트리 라이드 어게인〉.

이번에는 왼편의 플라크를 읽어내려갔다.

"꽃들이 어디 갔는지 말해주오.

디트리히 생가의 플라크

마를레네 디트리히

1901. 12. 27~1992. 5. 6

배우이며 가수 (……)

나는 다행스럽게 베를린 사람이다."

〈꽃들이 어디 갔는지 말해주오〉는 디트리히의 대표곡 중 하나다. 유튜브에 들어가면 강한 독일 악센트의 영어로 노래를 부르는 동영상을 볼 수 있다. 맨 마지막 문장 "나는 다행스럽게 베를린 사람이다"는 그녀의 회고록 제목이기도 하다.

그녀는 세계적인 명성을 얻은 소수의 독일 여배우 중 한 명이다. 나치 정권의 매혹적인 제안에도 불구하고 그녀는 미국으로 망명하여 미국 시민이 되었다. 베를린 시는 그녀가 세상을 떠난 후 2002년 명예시민증을 수여했다.

디트리히 생가에서 두 개의 플라크를 확인하면서 나는 기분이 좋아졌다. 현장을 찾고 확인하는 기쁨은 이런 데 있다. 두 개의 플라크에서 영화의 도시 베를린다운 품격이 배어나왔다.

할리우드 톱스타에 오르다

이제 본격적인 영화 이야기를 시작해 보자. 디트리히의 인생에서 빼놓을 수 없는 남자가 있다. 오스트리아 출신의 미국 영화감독 요제프 폰 슈테른베르크(1894~1969)이다. 결론부터 말하면, 마를레네 디트리히는 슈테른베르크가 만들어낸 '창조물'이다.

1929년 디트리히는 영화 〈푸른 천사〉에서 존경받는 교장을 한순간에 몰락시키는 요염한 카바레 가수 '로라 로라' 역을 맡았다. 〈푸른 천사〉가 관객과 만난 것은 1930년 초. 영화배우로는 늦은 나이라고 할 수 있는 스물아홉에 디트리히는 빛을 보기 시작한다.

무명 배우 디트리히를 〈푸른 천사〉에 발탁한 사람이 바로 슈테른베르크다. 슈테른베르크는 미국 할리우드에서 찰리 채플린에 의해 영화감독으로 데뷔했다. 그가 독일 영화계의 초청을 받아 베를린 우파 (UFA) 스튜디오에서 연출한 영화가 〈푸른 천사〉다. 슈테른베르크는 이 영화를 찍으면서 디트리히의 '상품성'을 확신했다.

할리우드 사정에 정통한 슈테른베르크는 디트리히에게 할리우드 진출을 권했다. 〈푸른 천사〉가 개봉하는 날 디트리히는 슈테른베르크를 따라 미국으로 건너간다. 남편 루돌프 자이베르도 디트리히와 함께 할리우드로 갔다. 디트리히는 파라마운트 사와 전속 계약을 맺고, 루돌프 역시 같은 영화사에 취직한다. 루돌프는 훗날 파리 파라마운트 영화사에서 외국어 자막 더빙을 책임지는 조감독이 된다.

영화 〈푸른 천사〉, 〈모로코〉, 〈상하이 특급〉의 포스터

그런데, 왜 파라마운트였을까? 당시 할리우드는 파라마운트와 골드윈 메이어가 빅 2 제작사로 군림하고 있었다. 이미 골드윈 메이어는 스웨덴 출신의 여배우 그레타 가르보와 손잡고 흥행에 성공하고 있었다. 파라마운트는 그레타 가르보에 맞설 만한 유럽 출신의 섹스 심볼을 물색했고, 드디어 독일 출신의 디트리히를 스카우트하는 데 성공했다. 디트리히를 할리우드에 데뷔시킨 슈테른베르크는 그녀의 매니저 역할도 맡았다. 슈테른베르크는 디트리히를 세계적인 스타로 만들기 위해 머리에서 발끝까지 육감적이고 신비로운 팜므파탈의 이미지를 창조해 나갔다.

할리우드에서 슈테른베르크가 감독하고 디트리히가 주연한 첫 번째 영화가 〈모로코〉(1930)였다. 개리 쿠퍼와 함께 출연한 〈모로코〉에서도 디트리히는 카바레 가수 역할을 맡았다. 〈모로코〉가 성공하면서 디트리히는 할리우드에서도 스타 반열에 올라가게 된다. 영화 〈모로코〉는 대중에게 두 가지를 확실하게 각인시켰다. 디트리히가 남자용 흰색 넥타이를 맨 채 노래를 부르는 장면과 동성인 여자에게 키스를 하는 장면이다. 여성끼리의 키스는 당시에는 대단히 도발적인 시도여서 대중에 충격을 주었다.

두 사람이 두 번째로 만든 작품이 〈오명(Dishonored)〉. 〈오명〉에서 디트리히는 1차 세계대전 당시의 프랑스 여간첩 마타 하리(Mata Hari)를 연기했다. 골드윈 메이어는 이에 앞서 그레타 가르보를 주연으로 내세운 흑백 영화 〈마타 하리〉를 제작한 바 있었다. 실존 여간첩 마타 하리를 소재로 할리우드의 양대 영화사가 각각 독일과 스웨덴 출신 여배우로 경쟁을 벌였다는 사실은 영화사에 전무후무한 일이다.

두 사람이 세 번째로 만든 영화가 〈상하이 특급〉. 대성공을 거둔 이 영화에서 디트리히는 '상하이 릴리' 역할을 맡았다. 이 영화로 디트리히

는 할리우드 톱스타로 등극했다.

〈상하이 특급〉 이후 슈테른베르크는 디트리히에게 자신의 사진을 선물하며 이런 글귀를 적어 넣었다.

"당신 없이 나는 무엇일 수 있습니까?(What am I without you?)"

두 사람이 합작해 만든 영화는 7편으로, 모두 성공을 거두었다. 이렇게 되자 파라마운트 경영진은 생각을 달리하기 시작했다. 파라마운트는 감독 슈테른베르크를 배제하고 디트리히와 일하기를 원했고, 결국 슈테른베르크와 디트리히의 관계도 그렇게 끝이 났다.

슈테른베르크 감독

디트리히는 슈테른베르크와의 관계에 대해 훗날 회고록에서 이렇게 썼다.

"그는 나의 주인이었다. 그는 나를 족쇄로 묶었다."

헌정 사진에 쓴 문장에서 짐작할 수 있는 것처럼 슈테른베르크는 디트리히에 눈이 멀어 있었던 데 반해 디트리히는 다채로운 경험을 하며 인생에 눈을 떠가고 있었다. 그는 디트리히가 자신의 울타리를 벗어나 독립적으로 활동하는 것을 견딜 수가 없었다. 그는 디트리히 없이도 보란 듯이 성공할 수 있다는 것을 보여주고 싶었다. 하지만 디트리히와 결별한 후 슈테른베르크가 만든 모든 영화는 실패하고 만다.

디트리히의 연인들

디트리히가 세계적인 스타가 되면서 그녀의 스케줄은 영화 스태프

인 남편 루돌프가 감당할 수 없는 지경에 이르렀다. 런던, 파리 등 그녀의 영화가 걸리는 곳에서는 디트리히를 앞다투어 초청했다. 디트리히가 살림을 할 수 없는 상황이다 보니 딸 마리아는 남편이 혼자 키우는 처지가 되었다.

알려진 대로, 디트리히는 많은 남자들과 자유연애를 즐겼다. 그 대상은 주로 배우, 감독, 작가들이었다. 육감적이면서도 신비로운 외모, 중성적인 이미지, 매력적인 저음의 목소리에 남자들은 매혹당했다. 그녀와 함께 작업을 해본 남자들은 대부분 디트리히를 좋아했다. 당대의 남자들이 그녀에게 사랑을 고백했고 연인관계를 맺었다. 영화를 찍는 동안 연인이 되었다가 끝난 짧은 경우도 있지만 10년 이상 지속된 경우도 있었다. 여러 명과 동시에 만날 때도 있었다. 이런 사실들이 대부분 남편에게 알려졌지만 남편은 이를 모른 체했다.

널리 알려진 연애 상대를 살펴보자. 디트리히가 할리우드로 건너가 영화 〈모로코〉를 찍은 게 1930년. 〈모로코〉에서 그의 상대 배우는 당시 최고 스타였던 개리 쿠퍼. 유부남이면서 멕시코 여배우를 애인으로 두고 있던 개리 쿠퍼는 디트리히에게 사랑을 고백하고 연인이 된다.

그녀의 또다른 유명한 애인은 존 길버트. 그는 그레타 가르보와의 연애사건으로 세상을 떠들썩하게 한 남자였다. 하지만 디트리히와 사귀던 중 불의의 사고로 사망한다. 이것은 그녀의 인생에서 가장 고통스런 기억으로 자리잡는다. 영화 〈데스트리 라이드 어게인(Destry Rides Again)〉을 촬영하면서는 상대 배우인 제임스 스튜어트와 연인이 되기도 했다.

1938년에는 작가 에리히 레마르크와 사귀었고, 1941년에는 프랑스 배우 장 가뱅과 연인관계를 유지한다. 장 가뱅과의 연애는 2차 세계대전이 인연이 되었다. 두 사람이 USO(미군위문협회) 소속으로 연합군을

영화 〈모로코〉에서
개리 쿠퍼와 함께

지원하는 활동을 하면서 시작되었고 종전과 함께 끝이 난다. 1940년대 초반, 그는 존 웨인과 두 편의 영화에서 주연을 맡았고, 두 사람은 자연스럽게 연인이 된다. 쿠바 출신의 미국 작가 메르세데스 드 아코스타와도 연애를 했다. 메르세데스는 그레타 가르보의 애인으로도 알려진 인물이었다. 디트리히와 그레타 가르보는 시차를 두고 같은 남자를 공유하기도 했다.

배우 겸 영화감독인 오손 웰스도 언급할 만한 인물이다. 그녀는 영화 〈시민 케인〉을 연출한 감독인 오손 웰스와는 끈끈한 관계를 맺는다. 열네 살 연하였던 오손 웰스에 대해서는 일종의 정신적인 사랑을 느꼈다고 고백했다. 그녀는 오손 웰스를 천재로 생각했다.

쉰 살이 넘어서도 디트리히의 열정은 식지 않았다. 상대는 배우 율 브린너였다. 율 브린너와의 연인관계는 장장 10년 이상 지속되었다.

우리는 디트리히의 남성 편력에서 뜻밖에도 그레타 가르보가 불쑥

여배우 그레타 가르보

불쑥 등장하는 것을 확인했다. 디트리히는 1901년 독일 출신이고, 가르보는 1905년 스웨덴 출신이다. 먼저 배우로 주목받기 시작한 사람은 가르보였다. 하지만 디트리히가 1930년 할리우드로 건너오면서 두 사람은 모든 면에서 경쟁하는 관계가 된다.

전기작가 다이아나 맥클란은 저서 《할리우드로 간 여인들》에서 두 사람의 관계를 파헤쳤다. 이 책에 따르면 두 사람이 처음 만난 것은 1925년 베를린이었다. 아역배우로 출발한 그레타는 〈기쁨 없는 거리(The Joyless Street)〉라는 영화에 출연 중이었는데, 그때 디트리히가 단역으로 나왔다는 것이다. 물론 두 사람은 서로의 존재를 알지 못했다.

어쨌든 두 사람은 영화에서나 사생활에서 의도하지 않은 경쟁관계가 되었다. 그러다 보니 주변에서 두 사람을 화해시키려 자리를 주선하는 일까지 벌어졌다. 영화감독 오손 웰스와 부인 리타 헤이워드가 그런 경우다.

1990년 파리에 살고 있던 디트리히는 프랑스 잡지 《파리 마치》와 인터뷰를 가졌다. 《파리 마치》의 기자가 질문했다. "당신을 제외하고 누가, 모든 시대를 통틀어 최고의 배우라고 생각하는가?" 디트리히가 대답했다.

"그레타 가르보, 마릴린 먼로, 그리고 리타 헤이워드."

나치에 저항하다

출연하는 영화마다 대성공을 거두자 세계 각국의 영화사들은 디트리히를 탐내기 시작했다. 독립 프로듀서인 데이비드 셀즈닉은 그녀에게 파라마운트를 나와 자신의 영화에 출연하는 조건으로 개런티 20만 달러를 제시했다. 디트리히는 이 제안을 받아들여 총천연색 컬러 영화인 〈알라의 정원〉(1936)에 출연하게 된다. 1937년에는 영국의 제작사가 디트리히를 〈갑옷을 벗은 기사〉에 출연시키면서 그녀에게 45만 달러라는 엄청난 출연료를 지불했다. 디트리히는 명실공히 할리우드 최고의 스타 대우를 받았다.

1937년, 디트리히는 영화 촬영 일로 런던의 한 호텔에 머물고 있었다. 그때 독일 나치당의 고위 간부가 디트리히에게 비밀리에 접근해 왔다. 나치 고위 간부는 그녀에게 상상하기 힘든 금액을 제시하며 제3제국의 최고 배우로서 고국으로 돌아와달라고 제안했다. 이 고위 간부는 히틀러의 오른팔이었던 선전부 장관 괴벨스의 메시지를 전달한 것이다. 1937년이면 히틀러의 권력이 최정점에 있을 때였다. 디트리히는 이 제안을 일언지하에 거절했다. 이 일이 있고 나서 디트리히는 즉시 미국 시민권을 신청했고, 할리우드로 돌아가 〈천사〉라는 영화에 출연했다.

이때부터 디트리히는 정치적 의사를 과감하게 표현하는 명사로 변신한다. 1930년대 말, 그녀는 빌리 와일더와 함께, 독일로부터 탈출을 도모하는 유대인과 반체제 인사를 돕기 위한 기금 조성에 앞장선다. 그녀는 〈갑옷을 벗은 기사〉의 출연료 45만 달러 전액을 이 기금에 출연했다.

1939년 디트리히는 드디어 미국 국적을 취득했고, 독일 국적을 포기한다. 같은 해 나치는 폴란드를 침공하며 2차대전을 일으킨다. 일본의 진주만 폭격이 있기 전까지 미국은 2차 세계대전에 개입하지 않은 채

방관자적인 입장을 취했다. 1941년 12월, 미국이 2차 세계대전에 참전해 연합군 편에 서자 그녀는 즉각 미국의 전쟁 채권 판매를 홍보하기 시작한다. 전쟁 채권 판매에 나선 명사들 중 디트리히가 최고 판매액을 돌파했다.

이것으로 끝나지 않았다. 디트리히는 USO에 지원해 USO 소속으로 연합군이 있는 곳이면 어디든 찾아갔다. 알제리, 벨기에, 이탈리아, 영국, 프랑스를 찾아가 장병들을 위한 위문공연을 했다. 프랑스에서는 조지 패튼 장군과 함께 독일로 들어가 연합군의 최전선을 찾기도 했다.

1944년 미군 OSS(미국 전략정보국)는 독일군의 사기를 무너뜨리는 심리전의 일환으로 음악선전방송을 기획한다. 디트리히는 OSS가 심리전에 사용할 노래를 녹음할 수 있는 유일한 가수였다. 그는 기꺼이 이 프로젝트에 참여해 독일어로 여러 곡을 녹음했다. 그 중 가장 유명한 곡이 〈릴리 마를렌〉이다. 〈릴리 마를렌〉은 연합군과 독일군 양측의 병

뉴욕에서 위문공연 후 잠수함 병사들의 환호를 받고 있는 디트리히

사들이 모두 좋아하는 노래였다. 최전선의 독일군들은 디트리히가 부른 〈릴리 마를렌〉을 듣지 않을 수 없었다. 누구라도 이 노래를 듣게 되면 향수에 빠진다. 싸울 의욕이 일순간에 눈 녹듯 사라진다. 〈릴리 마를렌〉은 5절까지 있는, 조금은 길게 느껴지는 노래다.

"군부대의 커다란 정문 앞 / 가로등 하나 켜져 있고, 그녀는 아직 그곳에 서 있네 / 거기서 우리는 만나고자 하네 / 가로등 옆에서 우리는 서 있고자 하네 / 언젠가 그랬듯

이 릴리 마를렌 / 언젠가 그랬듯이 릴리 마를렌

　우리 두 그림자는 / 하나처럼 보이네 / 우리가 아
주 사랑한다는 것을 / 사람들이 곧장 보았고 / 모든 사람들이
그것을 볼 것이라네 / 우리가 가로등 곁에 서 있다면 / 예전의 릴리 마
를렌처럼 / 예전의 릴리 마를렌처럼……."

위문공연 때 썼던 톱
악기

　〈릴리 마를렌〉은 원래 〈랜턴 아래의 소녀〉라는 시에 곡을 붙인 것
이다. 이 시는 1915년 1차대전에 참전한 한스 라이프라는 독일 병사가
전쟁 중에 알게 된 간호사 릴리를 그리워하며 쓴 시다. 1937년 〈랜턴
아래의 소녀〉가 어느 시집에 실렸고, 이어 곡으로 만들어졌다. 이 곡을
〈릴리 마를렌〉이라는 제목으로 1939년 처음 취입한 가수는 랄레 안데
르센이었다. 초반에는 반응이 시원치 않았지만 1941년부터 서서히 독
일군 진영에서 인기를 끌게 되었다. 애인을 그리워하는 낭만적인 가사
와 단순한 멜로디가 참호 속 병사들의 심금을 울린 것이다.

　1944년 디트리히가 〈릴리 마를렌〉을 취입했고, 최전선에서 스피커로
독일군 진영에 뿌려졌다. 디트리히가 부른 〈릴리 마를렌〉은 랄레 안데르
센이 부른 노래와는 정반대였다. 중성적인 저음의 여운이 길게 이어져 젊
은 병사들의 마음을 파고들었다. 곧 모든 연합군 전선에서는 디트리히가
부른 〈릴리 마를렌〉이 확성기를 타고 울려퍼지게 되었다. 병사들은 〈릴리
마를렌〉 하면 자동적으로 디트리히를 연상하게 되었다.

유대인 희생자 추모비

　베를린에는 2차 세계대전의 참혹함을 증언하는 공간이 몇 군데 있
다. 홀로코스트 추모비와 빌헬름 황제 기념교회가 대표적이다. 홀로코
스트 추모비는 유럽 여러 나라의 수도나 대도시에 가면 거의 다 있다

고 보면 된다. 빈, 파리, 프라하, 바르샤바에도 추모비가 있다. 또한 독일의 뮌헨 같은 도시에도 추모비가 있다. 그러나 베를린의 그것과 비슷한 곳은 어디에도 없다. 베를린처럼 파토스를 불러일으키는 곳은 단연코 없다. 그것은 나치 집권 동안 독일 유대인들이 가장 많이 희생되었다는 사실을 상기시키는 동시에 베를린이 나치의 본산(本山)으로 유대인 학살을 기획·지휘한 장소라는 자성(自省)의 의미도 포함된다. 히틀러는 전쟁 중에 유대인 600만 명을 강제수용소에서 학살했다.

일단 브란덴부르크 문으로 가보자. 지하철(U) 브란덴부르크 문 역에서 내려 영국 대사관 방면으로 길을 잡는다. 영국 대사관 주변은 언제나 경비가 삼엄하다. 만에 하나 있을지 모를 테러 차량의 돌진을 차단하기 위한 방어벽도 이중 삼중으로 세워놓았다. 이것이 귀찮으면 브란덴부르크 문 뒤쪽에서 미국 대사관 방면으로 가는 방법도 있다. 미국 대사관 근처도 마찬가지로 경계가 삼엄하다. 어느 쪽을 선택하든 영국과 미국 대사관을 지나면 한 블록 전체를 차지하고 있는 홀로코스트 추모공원이 나온다.

축구장 절반만한 공간에 회색 직사각형 기둥을 수백 개 세워놓았다. 어린아이만한 직사각형 기둥에서 2미터가 훨씬 넘는 직사각형 기둥도 있다. 별다른 설명이 없다. 사람들은 직사각형 기둥에 몸을 기대면서 자연스럽게 마치 회색 시멘트 관(棺) 같다는 생각을 하게 된다. 바닥도 평평하지 않다. 마치 파도의 너울처럼 출렁거린다.

추모공원을 감상하는 시작점은, 나의 주관적인 판단으로 보자면, 베흐렌 거리와 추모공원이 만나는 지점이다. 그곳에서는 직사각형 기둥이 바닥과 거의 수평에 가깝게 설치되어 있다. 바로 그 옆은 바닥에서 3~4센티미터쯤 올라와 있다. 그 옆에는 다시 10센티미터 높이의 기둥이 있다. 이런 식으로 기둥은 점점 높아져 간다. 중앙부로 갈수록 기

베를린 홀로코스트
추모공원

둥은 더 높아지고 바닥은 더 내려간다. 세 살짜리 아이 키만한 기둥부터 독일 축구 골키퍼 키보다 훨씬 더 큰 기둥까지 다양하다. 회색 콘크리트 기둥은 모두 2,711기(基).

　미로 같은 직사각형 기둥들 사이를 걷다가 숨바꼭질을 하는 어린아이들을 만났다. 이곳은 꼬마들 입장에서 보면 미로놀이 하기가 제격이다. 물끄러미 꼬마들을 쳐다보았다. 그때, 퍼뜩 이런 생각이 스쳤다. '히틀러가 일으킨 광풍에서 유대인들은 미로에 갇힌 어린아이들 같았겠구나. 미로의 출구마다 나치 병사들이 총을 겨누고 있고.' 온몸에 소름이 돋았다.

　직사각형 기둥의 크기가 천차만별인 것은 강제수용소에서 희생된 유대인들의 나이로 해석할 수도 있다. 또한 제각각 수많은 사연을 가진 인생이라고 보아도 무방할 것이다. 바닥과 평면인 직사각형은 태아인 상태에서 어머니와 함께 처형된 것을 상징하는 게 아닐까.

중간쯤에 지하로 이어지는 계단이 보였다. 지하에는 안내센터가 있어 홀로코스트와 관련된 여러 가지 사실을 보여주고 있었다. 이 지하 안내센터에서 방문객들의 발길을 머물게 하는 곳은 '이름의 방'이다. 이곳에서는 희생자 전원의 이름과 그 생애의 기록이 낭독되고 있다.

파괴와 건설의 미학

이번에는 전혀 다른 전흔(戰痕)의 현장으로 가보자. 베를린 시민들 사이에서 우스개로 '충치 교회'로 불리는 빌헬름 황제교회다. 빌헬름 황제는 독일에서 가장 추앙받는 황제다. 빌헬름 황제교회에서 가까운 전철역이 두 곳 있지만 시간은 더 걸리더라도 버스를 타고 가기로 했다. 브란덴부르크 문 앞에서 200번 버스를 탔다.

1871년 프로이센의 빌헬름 황제는 프랑스와의 전쟁을 계기로 독일을 통일하고, 제2제국을 선포한다. 손자인 빌헬름 2세는 조부인 빌헬름 1세의 업적을 기리기 위해 교회를 짓기로 하고 마침내 1895년에 교회를 완공했다. 신로마네스크 양식으로 건설된 이 교회는 113미터 높이로 주탑을 포함해 5개의 탑으로 구성되었다.

버스는 20여 분 만에 부다페스트 거리의 정거장에 섰다. 버스에서 내려 고개를 들자 교회가 떡 하니 버티고 서 있었다. 파란 하늘을 배경으로 서 있는 교회를 보니 그렇게 반가울 수가 없었다. 시월에 베를린에서 파란 하늘을 보기란 여간 어려운 게 아니다. 길 건너에서 사진을 몇 장 찍고 횡단보도를 건너 광장으로 들어갔다. 광장에는 가을 햇살을 즐기려는 사람들로 가득했고 소시지와 프레첼을 파는 노점상들도 보였다. 고개를 들어 빌헬름 황제교회를 쳐다보았다.

그날은 1943년 11월 23일, 2차 세계대전의 한복판이었다. 연합군 폭

격기가 투하한 포탄 두 발이 하필 교회에 떨어졌다. 첨탑을 떠받치고 있는 팔각형 교회탑 윗부분이 포탄을 맞고 날아가 버렸다. 113미터 높이의 교회는 63미터만 남게 되었다. 포탄 한 발은 아랫부분에서 폭발해 하단부 일부를 파괴했다.

전쟁이 끝났다. 베를린을 점령한 미국·영국·프랑스·소련, 4개국은 포츠담 회담을 통해 베를린을 4개 지역으로 나눠 분할통치를 결정한다. 소련 점령 지역은 브란덴부르크 문을 중심으로 '운터 덴 린덴' 거리 동북쪽이었다.

빌헬름 황제교회 전경

전쟁이 끝난 뒤에도 수년간 이 교회는 그대로 방치되어 있었다. 베를린 시가지가 워낙 많이 파괴되어 도시 기능을 회복시키는 도시 인프라의 재건이 급선무였다. 아무리 빌헬름 황제교회가 중요해도 당장 먹고사는 문제는 아니었다.

10여 년 만에 베를린은 거의 다 복구되었지만 서베를린 정부는 빌헬름 황제교회만큼은 복원 여부를 결정하지 못한 채 시간을 끌었다. 그러다 파괴된 것을 복원하지 않고 그대로 두기로 결정했다. 전쟁의 비참함을 잊지 않기 위해서였다. 물론 이러한 결정이 도출되기 전까지는 격렬한 논쟁을 거쳐야 했다. '흉물이 된 교회를 헐어버리고 아예 새로 짓

자', '개보수를 해서 교회로 다시 쓰자'……. 서베를린 정부로부터 위임을 받은 건축가 에곤 아이어만은 1957년 시민들의 의견을 취합해 '파괴된 탑을 그대로 살린다'는 결론을 내린다. 그와 함께 교회 옆에 현대식 복합건물을 지었다. 파괴와 건설의 미학이 절묘하게 조화를 이루었다. 건축가 아이어만은 "다음 세대들이 끔찍한 일을 체험했던 사람들을 이해하고, 폐허가 그들이 견뎌야 했던 고통이었음을 이해할 수 있기를 희망한다"는 말을 남겼다.

30년 만에 찾은 고향

2차 세계대전 이후 디트리히가 독일에 돌아온 것은 1960년. 동서냉전의 한복판이었다. 디트리히의 서베를린 방문은 서방 진영의 최대 이슈가 되었다. 일부 언론이 부정적인 기사를 쏟아내는 가운데 그가 조국 독일을 배신했다고 생각하는 극우 국수주의자들은 격렬한 반대 시위를 벌였다. 공연이 예정된 티타니아 팔라스트 극장 앞에서 폭발물이 터지는 일까지 벌어졌다. 이런 공포 분위기는 역설적으로 공연장에 엄청난 관객을 불러모았다. 티타니아 팔라스트 극장에서 공연이 진행 중일 때 시위대는 극장 앞에서 "디트리히는 미국으로 가라"는 구호를 외쳐댔다.

그러나 디트리히를 따뜻하게 환영하는 독일인도 많았다. 서베를린 시장인 빌리 브란트(1913~1992)가 그 중 한 사람. 훗날 서독 사민당 총재를 거쳐 서독 총리가 되는 빌리 브란트는 디트리히처럼 나치에 반대하다 추방당하는 고초를 당한 경험이 있었다.

디트리히는 서베를린 공연에서 독일인의 적개심으로 인해 심신이 지칠 대로 지쳐 서베를린을 떠났다. 서베를린을 떠나며 그녀는 다시는 서

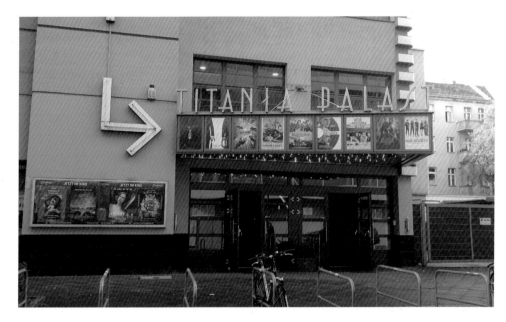

티타니아 팔라스트 극장

독을 찾지 않겠노라 결심한다. 하지만 동독에서는 온도 차이가 분명했다. 동독은 그녀를 따뜻하게 환영했다. 소련은 2차 세계대전 당시 반(反)나치 전쟁을 벌였다. 공산주의 동독은 반나치 활동가였던 디트리히를 환영할 수밖에 없었다. 당연한 이야기지만 디트리히는 이스라엘에서도 뜨거운 환대를 받았다. 1965년 그녀는 이스라엘 훈장을 받은 최초의 여성이자 독일인이 되었다.

티타니아 팔라스트 극장으로 가보자. 티타니아 팔라스트 극장은 디트리히의 생가가 있는 쇠네베르크 구에 있다. 당시 쇠네베르크는 서베를린 안에서도 미국이 관리하는 지역이었다. 미국 국적인 디트리히는 미 군정(軍政)으로부터 신변 보호를 받을 수 있는 티타니아 팔라스트 극장을 선택했다. 또 다른 이유도 있다. 베를린이 동서로 나뉘어져 있던 시기에 포츠다머 광장을 비롯한 베를린 중심가는 동베를린에 편입되어 있었다. 티타니아 팔라스트 극장은 이런 복합적인 이유로 오랜 기

간 베를린 영화제의 중심지가 될 수밖에 없었다.

베를린 중앙역 앞에서 M85 버스를 탄다. M85번은 베를린 중앙역이 종점이다. 티타니아 팔라스트 극장을 가려면 '발터 슈라이버 광장' 정거장에서 내려야 한다. M85번은 티에르가르텐 밑으로 난 지하차도를 통과해 포츠다머 광장에 이르렀다. 높은 빌딩 외벽에 '소니센터'라는 간판이 선명했다. 버스가 코너를 돌아가니 건물 외벽에 붙은 거대한 하늘색 광고판이 보였다. '갤럭시 노트8' 광고였다.

M85 버스는 30여 분 만에 '발터 슈라이버 광장' 정거장에 섰다. 버스에서 내리니 티타니아 팔라스트 극장이 버스 진행 방향의 대로변에 버티고 있는 게 아닌가. 대로변에 '티타니아 시네콤플렉스'라는 대형 네온 사인이 걸려 있어 놓치려야 놓칠 수가 없었다. 극장 입구는 대로변 전면부가 아닌, 골목길 측면부에 있었다. 좁은 골목길에는 이따금씩 자동차가 지나갔다.

1960년 그날, 이 골목길에서 디트리히 반대 시위가 벌어졌다. 이 소식을 전해들은 가수는 얼마나 마음이 불편했을까. 극장에 들어서면서 과연 이 극장은 어떻게 그녀를 기억하고 있을지 궁금했다. 극장 1층에

티타니아 팔라스트
극장 2층

는 그 어떤 흔적도 없었다. 다소 경사가 있는 계단을 걸어 2층으로 올라갔다. 2층에 올라가는 순간, 디트리히가 왼쪽 벽면 한가운데에서 신비한 표정을 짓고 있었다. 그 주변으로 여러 명의 얼굴 사진이 친필 서명과 함께 게시되어 있었다. 이걸로 충분했다. 더 이상 설명은 필요 없었다. 벽면에 걸린 사진들 중에서는 디트리히의 사진이 가장 컸다. 이것으로 모든 것이 설명되고도 남았다. 극장에 드나드는 사람들은 누구나 디트리히의 사진을 보며 1960년 이곳에서 가진 역사적인 공연을 상기하게 될 것이다.

오전 시간이라 극장 로비는 한산했다. 천천히 느긋하게 극장 로비를 둘러보았다. 1960년에 공연장으로 쓰인 티타니아 팔라스트가 여전히 극장으로 기능하고 있다는 사실! 베를린 사람들의 문화적 소양의 저변을 실감했다. 베를린 중심가에 있는 극장도 아닌데 말이다. 문득, 서울 종로의 단성사와 피카디리 극장이 생각났다.

시청 발코니에서 만난 케네디

티타니아 팔라스트 극장에서 동서 베를린 시절의 반목과 갈등을 조금이라도 맛보았다면 냉전과 분단의 살아 있는 현장을 한군데 더 들를 필요가 있다. 이곳은 20세기 동서냉전사(史)를 연구하는 사람들에게 필수적인 답사 코스다. 바로 쇠네베르크 시청이다. 쇠네베르크 시청사는 건축사적으로 중요한 의미를 갖는 건축물은 아니다. 독일인의 기준으로 보면 1차 세계대전 직전에 지어진, 겨우 100년이 지난 건물에 불과할 뿐. 이 청사 건물은 베를린이 동서로 나뉘어져 있을 당시 서베를린의 시청으로 사용되었다.

존 F. 케네디 대통령의 베를린 연설은 유명하다. 세계를 움직인 명연

설에 반드시 포함된다. 케네디의 베를린 연설로 인해 세계의 지도자들은 베를린에서 뭔가 역사적인 연설을 하려는 전통이 생겼다. 나는 오래 전에 그의 연설을 오디오테이프를 통해 들어보고 흥분했던 적이 있다. 지금은 유튜브를 통해 누구나 쉽게 접할 수 있지만. "이흐 빈 아인 베를리너(나는 베를린 사람이다)." 케네디가 악센트가 강하고 말이 무척 빠른 사람이라는 사실을 그때 나는 처음 알았다.

1963년 6월 26일이었다. 그날 30만 명이 넘는 사람이 비좁은 서베를린 시청앞 광장과 도로에 운집했다. 청사 발코니가 보이는 곳이라면 골목까지 발디딜 틈이 없었다. 마흔여섯 살 미국 대통령 케네디의 연설을 직접 듣기 위해서였다.

쇠네베르크 시청사로 가는 길은 어렵지 않다. 지하철 '라트하우스 쇠네베르크' 역에서 내리면 2~3분 거리다. 시청앞 광장은 '존 F. 케네디 광장'이다. 광장을 지나 시청사 현관을 향해 걸어갔다. 현관 입구 왼쪽

쇠네베르크 청사

에 케네디 연설과 관련된 사실을 기록한 동판이 붙어 있었다. 이제까지 내가 본 플라크 중 가장 컸다. 반드시 기록해야 할 이야기가 많으니 당연해 보였다.

존 F. 케네디 대통령
청동 기념판

동판 플라크를 둘러본 다음 위쪽을 쳐다보니 케네디가 연설한 발코니가 보였다. 저기에 서볼 수 있을까. 나는 청사의 육중한 문을 밀고 들어갔다. 청사 로비와 통하는 계단 중간에 안내센터가 보였지만 무시하고 그냥 안으로 진입했다.

청사 로비에 서니 2층으로 가는, 크림슨색 카펫이 깔려 있는 계단이 보였다. 나는 왼편으로 올라가 발코니로 나아가는 방 쪽으로 걸어갔다. 그 방은 1110호이고 '존 F. 케네디 잘(Saal)'이라는 별도의 이름이 붙어 있었다. '케네디 방'이라?

마침 1110호 방문은 열려 있었다. 안을 둘러보니 막 어떤 세미나 같은 행사가 끝나고 관계자들이 자리를 정돈하고 있었다. 무작정 방안으로 들어갔다. 어수선한 상황에서 그 누구도 낯선 동양인의 출현에 관심을 두지 않았다. 놀랍게도 방의 사면에는 1963년 6월 26일 그날을 보여주는 역사적인 사진들이 마치 사진 전시회처럼 걸려 있었다. 모두가 처음 보는 사진들이었다. 젊은 빌리 브란트의 안내를 받으며 시청사로 들어서는 젊은 케네디의 모습을 포함해 다양한 장면들. 그 중에서 나를 가장 떨리게 한 것은 발코니 중앙에 서서 광장에 운집한 군중을 향해 등을 보인 채 서 있는 존 F. 케네디였다. 거리마다 사람들로 인산인해를 이뤘다. 그 순간 발코니로 나가보지 않을 수 없었다. 마침 발코니로 통하는 문이 살짝 열려 있었다. 발코니는 아래에서 올려다보는 것보다 훨씬 더 넓었다. 나는 앞으로 돌출되어 있는 정중앙 발코니에

좌 케네디가 연설했던
발코니
우 케네디 방에 전시된
그날의 사진

섰다. 전율이 전신을 훑고 지나갔다.

케네디 대통령은 베를린 연설을 통해 자유 민주세계의 연대를 강조했다. 5개월 뒤 11월 22일, 젊은 대통령은 미국 달라스에서 암살된다. 그가 그렇게 비명에 갈 줄 어느 누가 상상이나 했을까.

내친 김에 분단의 현장도 가보자. 먼저 브란덴부르크 토르(tor). '운터 덴 린덴' 거리 끝에 있는 게 브란덴부르크 문이다. 파리가 에펠탑으로 상징되는 것처럼 베를린 하면 누구나 브란덴부르크 문을 떠올린다. 베를린 마라톤은 매년 9월 세 번째 일요일 아침 바로 이 문 앞에서 출발의 총성이 울린다. 이 문은 1795년 프로이센 군대의 개선문으로 그리스 아크로폴리스 입구를 모방해 세워졌다. 베를린이 동과 서로 분단되어 있을 때 브란덴부르크 문은 45년간 분단의 상징이었다. 소련이 점령한 구역은 브란덴부르크 문을 거쳐 '운터 덴 린덴' 거리를 통과해 동쪽 지역이었다.

높이 20미터 문 위에 설치된 조형물을 눈여겨보자. 콰드리가

(Quadriga), 말 네 필이 끄는 2륜전차에 올라탄 승리의 여신상이다. 나폴레옹이 1806년 신성로마제국을 무너뜨리고 독일 전역을 점령했을 때 나폴레옹은 문 위에 장식된 콰드리가를 전리품으로 떼어갔다. 빼앗긴 콰드리가를 되찾은 것은 1871년 보불전쟁 승리 이후다.

브란덴부르크 문을 감상했다면 이제는 베를린 장벽의 흔적을 찾아가야 할 때. 베를린 장벽이 무너진 지 28년이 흘렀지만 베를린을 찾는 여행객들이 가장 먼저 보고 싶어 하는 것이 베를린 장벽의 흔적이다. 포츠다머 광장 남쪽에 감시탑이 남아 있다.

더 극적인 장소는 찰리 검문소다. 미국 구역과 소련 구역이 만나는 곳에 찰리 검문소가 설치되었고 이곳을 통해 외국인과 외교관의 왕래가 가능했다. 찰리 검문소에서 냉전시대 극적인 탈출 사건들이 많이 벌어졌다. 수많은 동독 시민이 가짜 여권을 소지하고 이 검문소를 통과해 자유 서독의 품에 안겼다. 수많은 영화에 찰리 검문소가 등장했고,

브란덴부르크 문

최근에 나온 영화 〈더 터널〉에서도 찰리 검문소가 여러 번 나온다.

베를린 영화박물관

베를린에서 배우 디트리히를 느끼려면 반드시 가봐야 할 곳이 있다. 베를린 영화박물관이다. 포츠다머 광장의 소니센터 안에 있다. 지하철 역과도 가깝다. 포츠담 광장으로 흔히 알려진 포츠다머 광장은 2차세계대전 전에는 유럽에서 가장 번잡한 베를린의 중심지였다. 크고 작은 사고가 빈발하다 보니 이곳에 세계 최초로 교통신호기가 설치되었다.

영화박물관은 포츠다머 거리 2번지. '영화의 거리' 대로변에 간판이 있어 지나치기도 어렵다. 영화박물관은 독일 통일 이후에 만들어졌다. 베를린 영화박물관 자리는 원래 디트리히 소유의 땅이었다. 입장권을 산 뒤 엘리베이터를 탔다. 관람 순서는 3층에서부터 시작해 2층으로 내려오는 것. 영화박물관에 들어서면 먼저 베를린 영화를 대표하는 배우와 감독의 흑백 사진이 관람객들을 영접한다. 스타들의 대형 흑백 사진들 사이를 걸으며 관람객들은 마치 은하수 카펫 위를 걷는 것 같은 황홀한 기분을 맛본다. 몇 분 지나지 않아 영화 마니아가 아닌 보통 사람도 깨닫게 된다. 베를린 영화가 할리우드 영화에 비해 덜 알려지고 지나치게 저평가되었다는 사실을. 동시에 왜 베를린 영화제가 세계 3대 영화제로 높이 평가받는지를.

최초의 영화는 1895년 프랑스 파리에서 뤼미에르 형제에 의해 발명되었다. 1분짜리 〈열차의 도착〉이었다. 유럽에서 영화가 산업으로 꽃을 피운 곳은 20년 뒤 베를린이었다. 관람객이 영화박물관에서 처음으로 만나게 되는 인물이 바로 베를린 영화산업의 선구자 오스카 메스터 (1866~1943)다. 영화 발명가, 영화 제작자, 군인, 사업가로서 4개의 얼

굴을 가진 오스카 메스터.

관람객은 메스터가 발명한 초기 영사기를 뚫어지게 관찰한다. 메스터는 그 시대에 어떻게 이런 기계를 발명해 낼 수 있었을까. 관람객이 직접 버튼을 눌러 작동해 볼 수도 있다. 그러면서 필름이 돌아가며 영상이 맺히는 것을 직접 확인한다. 박물관에는 초기 영화와 관련된 진귀한 자료들이 즐비하다. 영화를 가슴에 품고 있는 사람이라면 이곳에서 쉬이 걸음을 떼기 힘들 것 같다.

베를린 영화가 세계 영화사에서 얼마나 중요한 위치를 점하는가는 〈칼리가리 박사의 밀실〉(1919)을 보면 모자람이 없다. 박물관은 〈칼리가리 박사의 밀실〉과 관련된 자료들을 거의 방 한 칸에 걸쳐 전시하고 있었다. 무성영화인 〈칼리가리 박사의 밀실〉은 표현주의 공포영화의 고전으로 꼽힌다. 1차 세계대전 후 인간에 내재한 전쟁의 공포를 영화로 표현한 걸작이라는 평가를 받는다. 그만큼 이 영화가 끼친 영향은 넓고 깊다. 이 영화를 분석한 논문은 이루 다 헤아릴 수 없을 정도다.

이와 함께 박물관에서 특별히 조명하는 영화는 프리츠 랑 감독의 〈메트로폴리스〉다. 1927년 개봉된 이 영화는 디스토피아적인 미래도시인 메트로폴리스에서 벌어지는 자본가와 노동자계급의 투쟁을 그

위 베를린 영화박물관
아래 영화박물관 앞의
스타의 거리

영화 〈메트로폴리스〉
포스터

린, SF 영화의 고전으로 평가받는다. 과학기술이 인간의 삶에 미치는 부정적 영향과 탈인간화 경향을 비판한 영화다. 우파(UFA) 스튜디오에서 찍은 이 영화는 처음 관객과 만날 때 러닝타임이 153분이었다. 화면이 괴기스럽고 지루하다 보니 흥행에 참패할 수밖에 없었다. 얼마 뒤 115분짜리로 재편집되어 나왔다. 오랜 세월 '153분짜리'는 실종된 상태로 있었다. 그러나 2001년 베를린 영화제에서 최초 복원판이 상영되었고, 이 영화는 유네스코 세계문화유산으로 등재되었다. 서울건축영화제가 열릴 때마다 〈메트로폴리스〉는 한약방의 감초처럼 상영된다. 그 뒤에 나온 수많은 SF 영화들은 〈메트로폴리스〉에서 여러 장면을 차용해 왔다.

디트리히를 스타덤에 오르게 만든 〈푸른 천사〉의 한 장면도 볼 수 있다. 피아노 위에 올라가 다리를 꼰 채 도도하게 노래를 부르는 장면이다. 관람객들은 푹신한 소파에 앉아 감상할 수 있다. 얼굴에 젖살이 빠지지 않은, 관능미보다는 귀엽고 깜찍한 모습의 스물아홉 살 디트리히를 만날 수 있다.

마를레네 디트리히 전시실

3층에서 시작한 영화박물관 투어는 2층의 전시물을 만나기 위한 일종의 워밍업이라고 보면 된다. 영화박물관의 하이라이트는 2층. 전체를 디트리히 전시실로 꾸며놓았다. 디트리히가 영화에서 입었던 의상

들이 작품순으로 전시되어 있다. 〈푸른 천사〉, 〈모로코〉, 〈상하이 특급〉 등에서 입은 의상에서부터 구두까지, 한때 디트리히의 육체와 일체를 이루며 영화를 창조한 소품들. 그 주인공은 가고 없지만 디트리히와 그의 시대를 기억하게 하는 강력한 기호들이다.

디트리히는 바지를 가장 멋지게 입은 여성 중 한 명으로 꼽힌다. 코코 샤넬이 1910년대 여성에게 금기로 여겨지던 바지를 입어 주변 사람들을 경악하게 했는데, 디트리히는 그 바지를 영화 의상으로 파격적으로 등장시켰다. 영화에서만 남성복을 입은 게 아니었다. 실제 남성용 옷감으로 남성복 디자이너에게 의뢰해 옷을 만들어 실생활에서 입고 다녔다. 전시장에는 1932년 미국 '왓슨 앤 선' 사가 만든, 디트리히가 입은 남성복이 전시되어 있다.

디트리히는 수십 편의 영화에 출연하면서 팜므파탈과 황후부터 집시와 창녀까지 다양한 배역을 소화했다. 그러다 보니 전시된 의상들도 다채롭고 다양하다. 패션을 공부하는 학생들에게는 디트리히 의상만 가지고도 복식사(服飾史)를 연구할 수도 있겠다. 술이 달린 타셀 드레스와 백조털 코트도 여성 관람객의 발길을 오래 붙들어놓는다.

관람객들은 전시실에서 '스튜디오 포토'가 유난히 많다는 것을 느끼게 된다. '스튜디오 포토'는 영화 스틸 사진과는 아무런 관계가 없는, 스튜디오에서 오로지 사진가 앞에서 포즈를 취한 사진이다. 슈테른베르크가 디트리히를 완벽하게 통제할 당시 촬영된 사진들이다. 디트리히 '스튜디오 포토'에서 눈여겨볼 점은 조명의 위치다. 슈테른베르크는 철저하게 조명을 머리 위쪽에 두게 해 그의 둥근 얼굴을 갸름하게 나오도록 했다. 슈테른베르크와 결별한 뒤에도 디트리히는 스튜디오 촬영에서 '노스 라이트(north light)' 원칙만큼은 지켰다. 스튜디오에 들어와 촬영 작업을 시작할 때 "슈테른베르크 조명 기억하고 계시죠?"라고 사

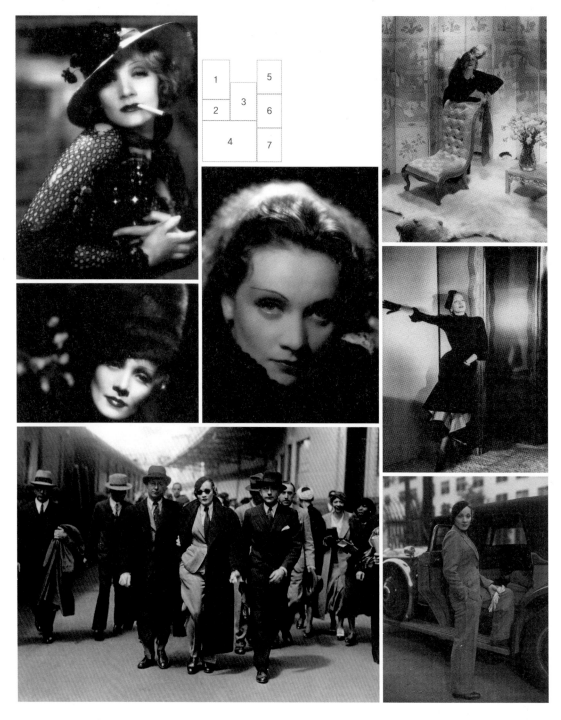

1 영화 〈금발의 비너스〉의 디트리히. 2 1934년 슈테른베르크 감독의 영화 〈스칼렛 여제〉에 출연한 디트리히. 3 영화 〈모로코〉의 디트리히. 4 1933년 파리 생라자르 역에 도착한 디트리히. 왼쪽은 남편 루돌프 자이베르, 오른쪽은 프랑스 매니저 마르셀 부르지에르. 5 1936년의 디트리히. 6 《보그》지에 나온 디트리히. 7 1933년의 디트리히. 남성 정장을 입고 있다.

진가에게 말하곤 했다.

사람마다 취향이 다르겠지만 디트리히 전시실에서 나의 눈길을 사로잡은 것은 황금색 담배 케이스. 요즘은 인간관계에서 담배 케이스를 선물하는 일이 거의 없지만 20세기 초반에는 흔한 일이었다. 박물관 측은 작은 담배 케이스를 눈에 띄는 위치에 배치했다. 이 담배 케이스는 슈테른베르크가 디트리히에게 선물한 것이다. 슈테른베르크는 담배 케이스에 아주 작은 글씨로 이런 글귀를 새겨넣었다.

슈테른베르크 감독이
디트리히에게 선물한
담배 케이스

"마를레네 디트리히, 지금까지 한 번도 존재한 적이 없는 여성이자 어머니이자 배우.

요제프 폰 슈테른베르크."

디트리히를 향한 슈테른베르크의 마음이 읽힌다.

2차 세계대전이 정점으로 치닫고 있던 1944~1945년 디트리히는 USO 소속으로 유럽과 아프리카 최전선을 찾아 미군 위문공연을 했다. 할리우드에서 전쟁을 지켜볼 수도 있었지만 그는 방관자로 남지 않았다. 그는 미군복을 입고 최전선을 찾아다녔다. 그가 입었던 USO 군복이 전시되어 있었다. 군용 트럭 두 대를 붙여 만든 임시무대에서 '연주용 톱'을 연주하는 사진도 있다. 독일 출신 배우가 USO 군복을 입고 독일과 이탈리아 전선을 돌며 위문공연을 한다는 것은, 목숨을 걸어야만 할 수 있는 일이다. 히틀러에게 이런 디트리히는 눈엣가시 같은 존재였을 것이다. 관련 자료를 읽다가 디트리히가 기자와의 인터뷰에서 했다는 말이 눈에 들어왔다.

"나는 독일을 증오한 적이 없다. 나는 나치를 증오했을 뿐이다."

2층을 둘러봤다면 이제 영화박물관 바깥에 있는 디트리히를 만나러 갈 차례다. 영화박물관 바깥의 포츠다머 거리에는 도로 중간에, 한

마를레네 디트리히
광장 안내문

차선 정도의 너비에 스타광장을 마련해 놓았다. 독일을 빛낸 배우·감독·시나리오 작가들의 이름과 함께 친필 서명이 새겨져 있다. 디트리히를 찾는 일은 어렵지 않았다. 필름하우스에서 횡단보도를 건너자마자 거의 정중앙 바닥에 설치되었다.

이제 스타광장을 지나 '마를레네 디트리히 플라츠'로 가보자. 영화박물관 건너편에 있는 쇼핑몰을 지나면 블루맥스 극장을 비롯한 극장들이 몰려 있는 '마를레네 디트리히 광장'이 나온다. 그 방향으로 돌아가려는데 어떤 빌딩 외벽에 '베를린 영화제 사무국'이라는 간판이 보였다. 그제야 나는 영화박물관에서 스타광장·블루맥스 극장을 지나 '마를레네 디트리히 광장'에 이르는 거대한 공간이 영화의 거리라는 사실을 실감했다.

베를린에 묻히다

디트리히는 1992년 5월 6일 파리 몽테뉴 대로 12번지 아파트에서 사망했다. 장례식은 5월 14일 가톨릭교회인 마들렌 성당에서 거행되었다. 장례식이 치러진 마들렌 성당 안에 1,500명의 조문객이 들어찼다. 성당 밖에는 수천 명의 시민들이 차도를 가득 메운 채 그녀의 마지막 여행길을 지켜보았다.

프랑스 삼색기가 관을 감쌌고 하얀색 들국화와 미테랑 대통령이 가져온 장미가 관 위에 놓여졌다. 관 아래에는 그녀가 생전에 받은 프랑스의 레종 도뇌르 훈장, 미국의 자유메달이 놓였다. 신부가 장례미사

를 시작했다.

"우리 모두 영화배우이자 가수로서 그녀를 알고 있다. 우리 모두 그녀의 확고한 입장을 알고 있다. (……) 그녀는 군인처럼 살았고 군인처럼 묻히길 원했다."

베를린 장벽이 무너진 직후 병석의 디트리히는 유언장에 분명히 기록했다. "내가 죽으면 고향 베를린의 가족 곁에 묻어달라." 장례가 끝난 이틀 뒤인 5월 16일 유언대로 그녀의 시신은 비행기에 실려 베를린으로 돌아왔다. 1960년 공연 때 자신을 그토록 냉대한 곳이었지만 고향은 고향이었다.

디트리히의 안식처를 찾아가보자. 슈투벤라우흐 거리 43~45번지에 있는 공원묘지다. U와 S가 다니는 분데스 플라츠 역에서 내리면 도보로 6~7분 거리다. 평범한 공원묘지였지만 1992년 5월 16일 그가 묻히고 나서 하루아침에 유명해졌다.

내가 묘지를 찾은 때는 아침 열시쯤이었다. 묘지 정문으로 들어서니 오른쪽에 묘지 안내도가 보였다. 안내도에 따로 찾아보기 쉽게 표시된 망자는 모두 여섯 명이었다. 디트리히는 34구역 363번이었다. 저명한 누드 사진작가 헬무트 뉴튼(1920~2004)도 34구역에 있었다. 34구역은 정문에서 봤을 때 반대편 끝이었다. 정문에서 34구역을 찾아가는데 마치 잘 관리된 공원을 걷는 기분이 들었다. 2~3분 걸렸을까. 34구역에서 묘지를 찾는 건 쉬웠다. 묘비에는 오석(烏石)에 'Marlene'만 새겨져 있었다. 그리고 다음과 같은 묘비문이 보였다.

"Hier steh ich an den Marken meiner Tage(여기, 나는 내가 살아온 날들의 흔적들 앞에 서 있다)."

이 글귀는 테오도르 쾨르네의 시(詩)에서 가져온 것이다. 그 오른쪽에는 어머니 요세피네 폰 로쉬가, 왼쪽에는 헬무트 뉴튼이 각각 잠들

디트리히의 묘가 있는
공원묘지 풍경

어 있었다. 헬무트 뉴튼의 누드 사
진은 우리나라에서도 전시된 적이
있고 자서전이 번역 출판되기도 했
다. 디트리히는 사진작가라면 누
구나 찍고 싶어하는 배우였다. 두
사람의 나이 차이는 19년. 헬무트
는 디트리히의 누드를 찍을 수가
없었다.

전체적으로 공원묘지는 아담했
다. 특이한 점은 각 구역마다 나무
벤치를 하나씩 배치했다는 점이다.
나는 지금까지 천재 시리즈를 취재
하면서 세계 여러 도시의 공원묘지
와 시골마을의 교회묘지를 찾아다
녔다. 모든 묘지가 감동을 주었다.
하지만 이런 공원묘지는 한 번도
경험한 적이 없다. 공원묘지는 삼면이 주택단지로 둘러싸여 있었고, 한
면은 학교 담장과 맞닿아 있었다. 벤치에 앉아 잠시 휴식을 취했다. 담
장 너머에서 아이들이 뛰어다니며 노는 소리가 쉼 없이 들려왔다. 아이
들은 참새 떼처럼 재잘거렸다. 아이들의 떠드는 소리가 여울목의 물소
리 같기도 했다. 60년 만에 고향에 돌아온 디트리히는 외롭지 않을 것
같았다. 여울지는 소리와 재잘거리는 소리처럼 사람을 즐겁게 하는 것
도 없지 않은가. 젊은 부인이 유모차에 아이를 태우고 묘지 사이로 난
길을 지나가는 게 보였다.

베를린 시의 디트리히에 대한 예우는 묘지에 머물지 않았다. 1997년

베를린 시는 블루맥스 극장, 아다지오 극장과 카지노가 몰려 있는 광장에 '마를레네 디트리히'라는 이름을 부여했다. 독일 우정국은 디트리히의 사진을 넣은 우표를 발행했고, 몽블랑은 디트리히의 삶을 기리는 한정판 '마를레네 디트리히'를 제작해 시장에 내놓았다. 만년필 두껑에는 데뷔작 〈푸른 천사〉를 상징하는 푸른색 사파이어를 장식했다.

마를레네 디트리히 묘지

매년 2월 둘째 주와 셋째 주에는 세계의 영화배우들이 베를린 마를레네 디트리히 광장으로 몰려온다. 동시에 세계 여러 나라에서 만들어진 최고의 영화들이 출품되어 심사위원들의 평가를 받는다. 세계의 영화인들은 영화제의 로고인 '서 있는 붉은 곰'이 걸려 있는 극장 외벽을 보면서 은백(銀白)의 영화 축제를 즐긴다. 누구나 한번쯤 가보고 싶어하는 베를린 영화제다. 이 영화제가 바로 마를레네 디트리히 광장에서 열린다.

참고문헌

《괴테 자서전 — 나의 인생, 시와 진실》, 요한 볼프강 괴테 지음, 이관우 옮김, 우물이 있는 집
《괴테》, T. J. 리드 지음, 시공사
《괴테가 사랑한 로마, 사랑한 여인들》, 로베르토 차페리 지음, 장혜경 옮김, 오늘의책
《괴테에게 길을 묻다》, 괴테 지음, 박제수 옮김, 석필
《낭만과 전설이 숨쉬는 독일 기행》, 이민수 지금, 예담
《니체를 쓰다》, 슈테판 츠바이크 지음, 원당희 옮김, 세창미디어
《니체씨의 발칙한 출근길》, 이호건 지음, 아템포
《데미안》, 헤르만 헤세 지음, 전영애 옮김, 민음사
《독일 Just go》, 시공사
《먼나라 이웃나라 도이칠란드》, 이원복 글·그림, 김영사
《바그너, 그 삶과 음악》, 스티븐 존슨 지음, 이석호 옮김, PHONO
《바그너, 세기말의 오페라》, 필리프 코트프루아 지음, 최경란 옮김, 시공디스커버리
《베토벤, 불멸의 편지》, 루트비히 판 베토벤 지음, 김주영 옮김, 예담
《블루, 색의 역사》, 미셸 파스투로 지음, 고봉만·김연실 옮김, 한길아트
《색깔 효과》, 한스 페터 투른 지음, 신혜원·심희섭 옮김, 열대림
《세계문학 브런치》, 정시몬 지음, 부키
《세계의 명시》, 바이런 외 지음, 그림 조수진, 삼성출판사
《쇼펜하우어, 삶과 죽음의 번뇌》, 쇼펜하우어 지음, 송영택 옮김, 삼진기획
《수레바퀴 아래서》, 헤르만 헤세, 김이섭 옮김, 민음사
《아듀 20세기》 (1), 조선일보 문화부 편, 조선일보사
《이병주의 동서양 고전탐사》 (1), 이병주 지음, 생각의나무
《젊은 베르테르의 슬픔》, 요한 볼프강 폰 괴테 지음, 박찬기 옮김, 민음사
《좋은 유럽인 니체》, 데이비드 크렐·도널드 베츠 지음, 박우정 옮김, 글항아리
《차라투스트라는 이렇게 말했다》, 프리드리히 니체, 장희창 옮김, 민음사
《천재의 탄생》, 앤드루 로빈슨 지음, 박종성 옮김, 학고재
《超譯 니체의 말》, 시라토리 하루히코 엮음, 박재현 옮김, 삼호미디어
《클라시커 50 여성》, 바르바라 지히터 지음, 안인희 옮김, 해냄
《클라시커 50 영화》, 니콜라우스 슈뢰더 지음, 남완석 옮김, 해냄
《클라시커 50 오페라》, 볼프강 빌라쉐크 지음, 이재황 옮김, 해냄

《클라시커 50 현대소설》, 요하힘 슐츠 지음, 박영구 옮김, 해냄

《클래식을 뒤흔든 세계사》, 니시하라 미노루 지음, 정향재 옮김, 북뱅

《파우스트》1 · 2, 요한 볼프강 폰 괴테 지음, 이인웅 옮김, 문학동네

《헤르만 헤세의 인도 여행》, 헤르만 헤세 지음, 이인웅 · 백인옥 옮김, 푸른숲

《훌륭한 요리 앞에서는 사랑이 절로 생긴다》, 괴테 글, 요하임 슐츠 엮음, 이온화 옮김, 황금가지

《Berlin》, Eyewitness travel, DK

《Frankfurter Goethe Haus》

《Germany》, Eyewitness travel, DK

《Hermann Hesse und seine Heimatstadt Calw》, Herbert Schneirele-Lutz

《Nietzsche In Naumburg》

《Switzerland》, Eyewitness travel, DK

《The Exhibition, Deutsche Kinemathek, Bertz-Fischer

《The Goethe Residence》, Klassik Stiftung Weimar

찾아보기